미술

해부학

자료집

EJONG

미술 해부학 자료집

초판 1쇄 발행 2019년 04월 05일

지은이 프리츠 스키더
옮긴이 이유민
발행인 백남기
발행처 도서출판 이종
출판등록 제 313–1991–16호
주소 서울시 마포구 양화로3길 49
전화 02–701–1353
팩스 02–701–1354

책임편집 백명하
편집 권은주
디자인 박재영 조아현
영업 박하연
마케팅 백인하

ISBN 978–89–7929–280–0

* 책 값은 뒷표지에 표기되어 있습니다.
* 도서출판 이종은 작가님들의 참신한 원고를 기다리고 있습니다.
* 이 도서는 친환경 식물성 콩기름 잉크로 인쇄하였습니다.

「이 도서의 국립중앙도서관 출판예정도서목록(CIP)은 서지정보유통지원시스템 홈페이지(http://seoji.nl.go.kr)와
국가자료종합목록시스템(http://www.nl.go.kr/kolisnet)에서 이용하실 수 있습니다. (CIP제어번호 : CIP2019006072)」

미술을 읽다, 도서출판 이종

WEB www.ejong.co.kr
BLOG ejongcokr.blog.me
FACEBOOK facebook.com/artEJONG
INSTAGRAM instagram.com/artejong

프리츠 스키더 지음
이유민 옮김

척추뼈고리(추궁)

척추뼈구멍(추공)

아래관절돌기(하관절돌기)

위관절돌기(상관절돌기)

갈비가로돌기구멍(늑횡돌기공)

가로돌기(횡돌기)

척추뼈몸통(추체)

머리덮개널힘줄(모상건막)

뒤통수힘살(후두근)

등세모근(승모근)

힘줄 확대

힘줄

어깨세모근(삼각근)

작은원근(소원근)

가시아래근(극하근)

큰원근(대원근)

넓은등근(광배근)

척주세움근(척주기립근) (가쪽부위)

척주세움근 (안쪽부위)

배속빗근(내복사근)

엉덩뼈능선(장골릉)

중간볼기근(중둔근)

엉치뼈(천골)

큰볼기근(대둔근)

큰돌기(대전자)

미술
해부학
자료집

목차

도판 설명

도판 1과 2. 골격

도판 1과 2는 청년의 골격을 앞, 옆, 뒤에서 본 모습을 보여준다. 주의: 여성의 골격은 작은 얼굴과 두개골, 가늘고 짧은 가슴, 부분적으로 좀 더 둥근 골반 때문에 남성의 골격과 완전히 다르다(그림 비교 참고).

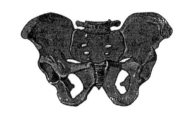

Male Pelvis 남성 골반

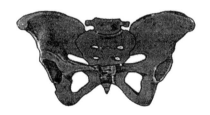

Female Pelvis 여성 골반

도판 3. 뼈의 다양한 형태

그림 1: 위팔뼈(상완골)의 상단의 두 거친면(조면) 사이의 고랑, 전형적인 뼈 고랑, 위팔뼈의 타원형 거친 영역(어깨세모근[삼각근]의 닿는곳)

그림 2: 넙다리뼈(대퇴골) 뒤면의 거친선(조선)(넓적다리 근육의 닿는곳이자 이는곳), 전형적인 뼈 능선인 넙다리뼈머리(대퇴골두), 넙다리뼈 끝에 덮인 연골 윗부분, 넙다리뼈의 목과 두 개의 돌기

그림 3: 정강뼈(경골)의 능선, 정강뼈의 S자 모양 가장자리의 윗부분, 전형적인 뼈 모서리

그림 4: 궁둥뼈가시(좌골극), 궁둥뼈(좌골)의 뽀족한 돌기, 넙다리뼈머리에 받아들이는 역할을 하는 볼기뼈절구(관골구)

그림 5: 가로 잘려 골수공간(골수강)이 보이는 관모양의 뼈

도판 4. 관절의 종류

다양한 관절의 종류는 관절면의 형태에 따라 분류된다.

A. 절구관절(구상관절)

그림 1: 위팔뼈(상완골)과 어깨뼈(견갑골) 사이의 인대가 관절주머니를 만들어준다.

그림 2: 넙다리뼈(대퇴골)과 골반 사이의 인대

절구관절은 구멍, 즉 절구에 끼운 공 모양의 뼈머리로 구성되어 있으며 모든 방향으로 움직일 수 있는 관절이다. 굽힘(굴곡), 폄(신전), 모음(내전), 그리고 휘돌림은 절구관절일 때 가능한 운동이다.

B. 경첩관절

그림 3: 손가락관절. 손가락사이관절은 경첩관절 종류의 관절이다.

경첩관절에서 하나의 뼈는 가로로 볼록한 원통형의 형태이며 다른 뼈는 그에 반대되는 윤곽을 보인다. 경첩관절은 굽힘과 폄 운동만 가능하다.

C. 복합관절

그림 4: 팔꿈치관절이 복합관절에 해당한다. 세 가지 이상의 다양한 형태의 관절면이 연결되어 있다. 자뼈(척골)와 위팔뼈(상완골) 사이의 관절이 경첩관절인 것에 반해, 노뼈(요골)와 위팔뼈 사이의 관절이 절구관절이다. 게다가 자뼈와 노뼈 사이에는 특별한 관절도 존재한다. 이러한 복합관절은 엎침(회내), 뒤침(회외), 굽힘과 폄이 가능하다. (엎침은 손바닥이 몸 쪽을 향해 안쪽으로 회전하는 운동과 관련되어 있다. 아래팔과 손의 모안 최대한 안으로 회전하면 손바닥이 바깥쪽을 향하게 된다. 뒤침은 엎침과 반대되는 운동으로 즉, 손바닥을 몸에서 바깥쪽으로 회전하는 운동이다. 최대한 바깥으로 회전하면 손바닥이 약간 바깥쪽으로 하여 앞으로 향한다.)

D. 못움질관절(부동관절)

그림 5: 각 손목과 발목의 뼈들, 그리고 손목뼈(수근골)와 손바닥뼈(중수골) 사이, 발목뼈(족근골)와 발허리뼈(중족골) 사이의 뼈들이 못움직관절에 해당한다.

도판 5. 관절의 단면도

관절의 중요한 특징을 도판에 명확히 표시하였다.

인체의 골격

1. 머리뼈
도판 6과 도판 7

도판 6의 그림 1은 아래에서 본 머리뼈(두개골)의 모습이고, 그림 2는 앞에서 본 모습이다. 그림 1에서 주의 깊게 살펴볼 것

 A. 고리뼈(환추, 첫째목뼈)의 오목한 면에 이어지는 관절면인 두 뒤통수뼈관절융기(후두과)

 B. 아래턱뼈(하악골)를 움직이게 하는 관절돌기인 두 턱관절오목(하악와)

 C. 목덜미인대(항인대)에 연결되는 뒤통수뼈융기(후두융기)

 D. 각 근육의 이는곳 또는 닿는곳을 위한 꼭지돌기(유돌기), 붓돌기(경상돌기), 바깥뒤통수뼈능선(외후두릉)

 E. 큰구멍(대공)은 머리안(두개강)과 척주관 사이를 연결해준다.

도판 6의 그림 2에서는 외관에 관련한 다음과 같은 중요한 특징을 살펴보자.

 A. 두 이마융기(전두융기): 성인 남성보다는 어린이와 여성의 이마융기의 둥글기가 좀 더 뚜렷하게 나타난다.

 B. 두 눈썹활(미궁): 눈확(안와) 위의 가늘고 긴 능선으로 여성이나 어린이보다 남성에게서 더욱 뚜렷하게 나타난다.

 C. 미간(눈썹활사이): 눈썹활 사이의 작고 편평한 면

 D. 관자선(측두선): 이마의 가쪽모서리에 있는 특징 있고 개성적인 선

 E. 코뼈(비골)

 F. 광대활(관골궁)의 앞부분에 형성된 아주 두드러지는 광대돌기(관골돌기)가 있는 광대뼈(관골)

 G. 아래턱뼈의 중심부에 형성된 턱

도판 7의 그림 1과 2는 갓난아기의 머리뼈를 위와 왼쪽 면에서 바라본 모습이다. 머리뼈의 봉합이 아직 형성되지 않았다. 그 대신이 머리뼈의 공간이 막으로 덮여 있다. 이마뼈(측두골)는 아직 융합되지 않은 두 부분으로 이루어져 있다.

그림 3은 노인의 머리뼈이다. 치아가 빠져나가 아래턱뼈가 얇아졌고 턱뼈각(하악각)은 둔각을 이루며 아래턱뼈는 위턱뼈(상악골)까지 영향을 미쳐 턱이 돌출된다.

그림 4에서 6은 각기 다른 봉합으로 이루어진 세 머리뼈의 윤곽을 나타낸 것이다.

2. 몸통의 뼈
도판 8과 도판 9, 그리고 도판 10

이 도판들은 척주와 가슴우리(흉곽)으로 구성되는 몸통의 뼈들이다.

 A. 성인의 척주는 24개의 척추뼈와 엉치뼈(천골), 꼬리뼈(미골)로 이루어져 있다. 24개의 척추뼈는 7개의 목뼈(경추골), 12개의 등뼈(흉추골), 5개의 허리뼈(요추골)로 구성되어 있다. 엉치뼈는 5개의 융합된 척추뼈, 꼬리뼈, 4개의 융합된 척추뼈로 구성되어 있다.

 B. 가슴우리(흉곽)은 복장뼈(흉골), 12쌍의 갈비뼈(늑골)이 포함되어 있다. 위 7쌍의 참갈비뼈(진륵)는 연골에 의해 직접 복장뼈에 연결된다. 아래 5쌍의 거짓갈비뼈(가륵)인 여덟째, 아홉째, 열째 갈비뼈는 각각의 연골에 의해 일곱째 갈비뼈의 연골에 연결되어 가슴의 아래모서리를 형성한다. 열하나째와 열둘째 갈비뼈는 앞쪽 끝이 연결되지 않아 뜬갈비뼈(부유늑골)이라고 한다.

도판 11. 척추뼈의 종류

그림 1의 첫째목뼈인 고리뼈(환추)는 오목한 관절면이 뒤통수뼈관절융기(후두과)에 들어가는 모습을 잘 관찰한다.

그림 2의 둘째목뼈인 중쇠뼈(축추)는 이 모양의 돌기인 치아돌기(치돌기)를 주목한다.

그림 3은 고리뼈와 중쇠뼈가 이어지는 모습이다.

그림 4의 일곱째목뼈(제7경추)는 두 갈래로 나뉜 가시돌기(극돌기)와 구멍이 뚫려있는 가로돌기(횡돌기)를 눈여겨 보자. (일곱째목뼈의 가시돌기는 뚜렷하게 두 갈래로 나뉘지는 않는다. 일곱째목뼈는 '솟을뼈[융추골]'이라고도 불리는데 이 이름에서 알 수 있듯이 보통 하나의 결절이 피부 아래에 뚜렷하게 두드러지며 나타난다.)

그림 5와 6의 첫째등뼈(제1흉추)는 갈비뼈(늑골)의 관절면을 주목한다.

그림 7의 다섯째허리뼈(제5흉추)는 큰 척추뼈몸통(추체)과 단단한 가시돌기를 주목한다.

도판 12와 도판 13. 척주의 움직임

머리와 첫째목뼈(고리뼈) 사이의 끄덕이는 움직임과 첫째와 둘째목뼈(중쇠뼈) 사이의 회전운동은 보이지 않는다. 셋째목뼈(제3경추)부터 엉치뼈(천골)까지 이르는 척주의 움직임만이 그려져 있다(앞뒤로 굽힘, 가쪽[좌우]으로 굽힘, 그리고 세로축에 대한 회전).

앞뒤로 굽힘은 대부분 목과 허리 부위에서 일어난다. 가슴과 등뼈(흉추)는 고정되어 있어서 앞뒤로 굽힘이 안 될 것이다. 또한 가쪽으로 굽힘은 주로 목과 허리 부위에서 일어나며 세로축에 대한 회전은 고리뼈에서 일어나는 반면, 등뼈 부위는 대부분 회전하지 않고 그 등뼈의 아랫부분은 특히 회전하지 않는다. 여덟째에서 열두째등뼈는 아마 그 28도 정도 회전할 수 있을 것이다. 셋째목뼈에서 엉치뼈까지의 총 회전하는 정도는 47도 정도이다.

3. 팔의 뼈
도판 14와 도판 15

팔의 뼈는 다음과 같다.

A. 팔이음뼈(상지대)를 구성하는 빗장뼈(쇄골)과 어깨뼈(견갑골)

B. 위팔뼈(상완골)

C. 아래팔의 두 뼈인 자뼈(척골)과 노뼈(요골)

D. 손목의 뼈

E. 손바닥과 손가락의 뼈

B, C, D, E가 실질적인 팔을 구성하는 뼈이다.

도판 14의 그림 1은 자연스럽게 몸통 옆으로 늘어뜨린 아래팔과 더불어 앞에서 보이는 팔의 뼈들을 그린 것이다.

주의: 아래팔이 뒤침(회외)과 엎침(회내)의 중간 정도의 자세이다. 엄격한 해부학적 표현으로는 아래팔의 '앞면'은 뒤침을 한 아래팔의 앞모습으로 손바닥이 바로 앞을 향하고 있는 모습이어야 한다. 이 자세에서의 아래팔과 손의 바깥 면은 가쪽 또는 노쪽(요측)이라고도 한다. 안쪽 면은 자쪽(척측)이라고도 한다. '노쪽'과 '자쪽'은 아래팔의 두 뼈인 노뼈와 자뼈에서 온 용어이다. S자 모양의 빗장뼈(쇄골), 어깨뼈봉우리(견봉)로 형성된 어깨 끝, 어깨뼈의 부리돌기(오훼돌기), 특유의 관절면을 지닌 위팔뼈(상완골), 위팔뼈에서 이어지는 아래팔의 뼈들, 마지막으로 아래팔 아래의 손목, 손바닥, 손가락의 뼈들을 살펴보자.

도판 14의 그림 2는 아래팔이 엎침을 한, 안쪽 면에서 본 팔의 뼈를 그린 것이다. 단축된 빗장뼈와 어깨뼈봉우리, 위팔뼈의 안쪽위관절융기(내측상과), 아래팔의 교차하는 뼈들, 그리고 손목과 손의 가쪽 면을 주의 깊게 관찰해보자.

도판 15의 그림 1은 아래팔이 엎침을 한, 가쪽 면에서 본 팔의 모습을 그린 것이다. 어깨뼈의 겨드랑모서리(액와연), 단축된 빗장뼈, 명확히 드러나 보이는 위팔뼈머리(상완골두)와 위팔뼈의 가쪽위관절융기(외측상과), 서로 가까이에 있는 S자 모양의 아래팔의 뼈들과 손목과 손의 옆면을 잘 살펴본다.

도판 15의 그림 2는 아래팔이 엎침을 한 뒤에서 본 팔의 모습이다. 어깨뼈가 전체가 보이고 위팔뼈의 양쪽 위관절융기가 모두 잘 드러나 있다. 폄근(신근)은 가쪽위관절융기에 붙어 있고 굽힘근(굴근)은 안쪽위관절융기에 붙어 있다. 자뼈(척골)은 특히 상단의 팔꿈치머리(주두), 그리고 하단의 붓돌기(경상돌기), 손목 바로 위의 융기를 만들어주는 자뼈머리(척골두)가 잘 보인다.

4. 다리의 뼈
도판 16과 도판 17

다리의 뼈는 다음과 같이 구성되어 있다.

A. 두 개의 볼기뼈(관골) (각 볼기뼈는 발달과정에서는 두덩뼈[치골], 궁둥뼈[좌골], 엉덩뼈[장골]의 세 뼈로 나뉘어 구성되어 있지만 성인이 되면 융합된다. 볼기뼈, 엉치뼈[천골], 꼬리뼈[미골]이 모여 다리이음뼈(하지대)라고도 하는 골반이 형성된다.

B. 넙다리뼈(대퇴골)

C. 정강뼈(경골)와 종아리뼈(비골)

D. 발의 뼈

B, C, D는 실질적으로 다리를 구성하는 뼈이다.

도판 16의 그림 1은 앞에서 본 다리의 뼈이다. 골반의 절반, 볼기뼈, 위앞엉덩뼈가시(전상장골극)와 아래앞엉덩뼈가시(전하장골극), 끝이 발달한 넙다리뼈, 무릎뼈(슬개골), 정강뼈와 종아리뼈, 그리고 위와 앞에서 본 발의 뼈를 주목한다. 발의 뼈는 발목뼈(족근골), 발허리뼈(중족골), 발가락뼈(지골)로 구성되어 있다.

도판 16의 그림 2는 뒤에서 본 다리의 뼈이다. 골반의 절반, 볼기뼈, 위뒤엉덩뼈가시(상후장골극), 아래뒤엉덩뼈가시(하후장골극), 궁둥뼈의 결절과 가시, 상단에 두 개의 큰돌기

(대전자)와 하단에 두 개의 관절융기를 가지고 있는 넙다리뼈, 무릎관절(슬관절)로 넙다리뼈와 이어지는 정강뼈, 종아리뼈, 그리고 발의 뼈를 잘 관찰한다.

도판 17의 그림 1은 안쪽 면에서 본 다리의 뼈이다. 단축된 골반, 넙다리뼈의 안쪽관절융기(내측과), 정강뼈능선의 상단에 있는 돌출된 정강뼈거친면(경골조면), 그리고 발뼈의 안쪽 면을 주목한다.

도판 17의 그림 2는 가쪽 면에서 본 다리의 뼈이다. 돌출된 엉덩뼈능선(장골능선)이 있는 골반의 절반, 넙다리뼈와 무릎뼈, 정강뼈와 거친면, 상단에 종아리뼈머리(비골두)가 있는 종아리뼈, 발뼈의 가쪽 면을 잘 살펴본다.

5. 인체의 관절
도판 18과 도판 19

도판 18에서는 엉덩관절의 주머니인대와 팔꿈치관절의 인대를 볼 수 있다.

도판 19는 관절주머니가 있는 무릎관절과 관절주머니가 없는 무릎관절이다. 관절주머니는 십자인대처럼 관절의 바깥 뿐만 아니라 관절 속까지 덧인대(부인대)로 한 번 더 보강이 되어 있다. 무릎 아래에 있는 두 무릎밑지방(슬개하지방체)의 위치를 잘 살펴보자. 이 지방덩어리들은 무릎의 외관에 많은 영향을 미친다.

인체의 근육

1. 근육과 힘줄의 종류
도판 20

보통 근육은 빨갛고 두툼하고 길이가 변하는 힘살과 길이가 변하지 않지만 근육 부분이 짧아지면 늘어나는 힘줄을 일컬을 것이다.

도판 20의 그림 1은 근육에 사용되는 전문용어를 명확히 알려주기 위해 그림으로 표현한 것이다. 일반적으로 근육의 이는곳(기원)은 뼈에 근육이 부착되는 가장 윗부분이거나 뼈의 정중선 가장 가까이에 부착되는 부분이다. 반대로 그 반대쪽에 부착되는 부분은 닿는곳(삽입)이다. 몇몇 근육

들은 갈래, 이는곳에 팽창된 부분, 가운데 부분(힘살), 그리고 끝 부분 또는 꼬리로 세분할 수 있다. 힘줄은 다음과 같은 형태들로 나타난다.
- A. 근육의 끝에 붙는 힘줄. 예) 장딴지근(비복근)과 **그림 3**의 발꿈치힘줄(종골건)
- B. 힘살의 실질에 직접 붙는 힘줄. 예) **그림 4**의 배곧은근(복직근)의 나눔힘줄(건획)
- C. 주로 근육 실질의 깊숙한 속 안에 이는곳이나 닿는곳에서 뻗어 나오는 판, 띠 또는 가닥. 예) **그림 2**의 자쪽손목폄근(척측수근신근) 속 힘줄 가닥
- D. 널힘줄(건막)–넓은 힘줄 판을 이르는 용어. 예) 배바깥빗근(외복사근)의 배곧은근힘줄(복직근건) (**그림 4**의 배곧은근 위에 가로 놓인 힘줄)
- E. 힘살 부분을 덮은 판이나 띠 모양의 힘줄. 예) 장딴지근의 힘줄

근육 힘살의 종류는 다음과 같다.
- A. 서로 다른 부분에서 발생하고 하나의 힘살에 융합되는 두세 개 이상의 갈래를 가진 근육들. 예) 팔의 두갈래근(이두근)과 세갈래근(삼두근), 그리고 넓적다리의 네갈래근(사두근)
- B. 따로따로 닿는 여러 개의 조각으로 나뉘는 하나의 힘살을 가진 근육들. 예) 손가락과 발가락의 굽힘근과 폄근
- C. 수축 외에도 몸속 공간을 덮거나 보호하는 역할을 하는 넓은 근육들. 예) 큰가슴근(대흉근), 그리고 배바깥빗근
- D. 고리 모양 근육들. 예) 눈과 입 둘레의 둘레근(윤근)
- E. 깊숙한 속 부분에서 발생하지만 피부에 닿는 '피부' 근육들 예) 넓은목근(횡경근)

주의: 근막은 근육이다. 근육군을 둘러싼 막의 결합조직 판에 해당되는 말이다.

2. 머리근육
도판 21~도판 24

머리근육은 다음과 같이 나뉜다.
- A. 눈꺼풀 관련 근육
- B. 입 관련 근육
- C. 코근육
- D. 머리뼈의 맨 위의 근육
- E. 아래턱 관련 근육

A. 눈꺼풀 관련 근육: **도판 21**의 눈둘레근(안윤근)

이는곳: 안쪽눈구석(내안각), 눈물뼈(누골)과 눈꺼풀의 안쪽인대(내측인대)

닿는곳: 이는곳 근육섬유들에 맞물림

작용: 눈꺼풀을 닫음

B. 입 관련 근육

1. **도판 21**과 **도판 22의 그림 2**와 **도판 24**의 입둘레근(구윤근)

이는곳과 닿는곳: 얼굴의 각 면들에 모든 인접한 근육들에 연장되어 있다.

작용: 입을 닫음

2. **도판 21**과 **도판 22의 그림 2**와 **도판 24**의 볼근(협근)

이는곳: 위턱뼈(상악골)의 바깥 면과 아래턱뼈(하악골)의 바깥 사선

닿는곳: 입꼬리에 교차하고 입둘레근에 이어지는 근육의 묶음들

작용: 입꼬리를 가쪽으로 끌어올림

3. **도판 21**과 **도판 22의 그림 3**의 세모근육(삼각근)인 입꼬리내림근(구각하체근)

이는곳: 아래턱뼈의 바깥 면

닿는곳: 입꼬리

작용: 입꼬리를 내림

4. 송곳니근(견치근)인 입고리올림근(구각거근)

이는곳: 아래턱뼈의 송곳니오목(견치와)

닿는곳: 입둘레근 안쪽

작용: 입꼬리를 들어올림

5. 입꼬리당김근(소근)

이는곳: 피부밑조직(피하조직)과 넓은목근의 연장, 깨물근(교근) 위에 가로놓임

닿는곳: 입꼬리의 피부와 점막

작용: 입꼬리를 바깥으로 잡아당겨 보조개를 만듦

6. 위입술올림근(상순거근)의 눈확아래갈래

이는곳: 눈확의 아래모서리

닿는곳: 위입술 피부

작용: 위입술을 올림

7. 위입술올림근의 눈구석갈래

이는곳: 안쪽눈구석과 위턱뼈의 코돌기(비돌기)

닿는곳: 피부에 닿는 앞다리(전각)와 콧방울연골(비익연골), 위입술 피부에 닿는 뒤다리(후각)

작용: 콧방울연골과 위입술을 올림

8. **도판 21**의 큰광대근(대관골근)

이는곳: 광대뼈의 바깥면

닿는곳: 입꼬리

작용: 입꼬리를 위와 가쪽으로 끌어당김

9. **도판 21**의 작은광대근(소관골근)

이는곳: 광대뼈의 바깥면

닿는곳: 위입술의 가쪽 부분

작용: 입꼬리를 위와 가쪽으로 끌어당김

10. **도판 21**의 아랫입술내림근(하순하체근)

이는곳: 턱끝구멍(이공)과 턱끝결절(이결절) 사이의 아래턱뼈 모서리

닿는곳: 아래입술의 피부

작용: 아래입술을 아래와 가쪽으로 끌어당김

11. 턱끝근(이근)

이는곳: 아래턱뼈의 양 송곳니 사이

닿는곳: 턱의 피부

작용: 턱의 피부를 끌어올리고 아래입술을 내밀게 함

C. 코의 근육

도판 21과 24의 눈살근(비근근)

이는곳: 코뿌리

닿는곳: 콧등(비배) 위 피부

작용: 코의 피부를 위로 당기고 콧구멍을 넓히는 것을 도와줌

그 밖의 코 근육들: 코근(비근)의 가로부분, 위입술콧방울올림근(상순비익거근), 코중격내림근(비중격하체근)과 콧방울확대근(비익확대근)

D. 머리뼈 윗부분의 근육들

1. 뒤통수힘살(후두근)

이는곳: 뒤통수뼈(후두골), 위목덜미선(상항선)

닿는곳: 머리뼈 윗부분을 덮고 있는 널힘줄인 머리덮개널힘줄(모상건막) 속

작용: 머리 위 피부를 뒤로 당김

2. 이마근(전두근)

이는곳: 코뿌리와 양 눈썹활(미궁)

닿는곳: 머리덮개널힘줄의 앞모서리

작용: 머리의 피부를 앞으로 당김. 눈썹을 올려 이마에 주름을 만듦

E. 아래턱뼈 관련 근육

1. 도판 21의 그림 1과 2의 깨물근(교근)

이는곳: 광대활(관골궁)의 아래모서리

닿는곳: 턱뼈각(하악각)

작용: 아래턱뼈를 올리고 윗니와 아랫니를 서로 깨물게 함

2. **도판 22의 그림 1과 2**의 관자근(측두군)

이는곳: 위관자선(상측두선), 관자뼈(관자골)의 바깥면과 관자우묵(측두와)의 위모서리

닿는곳: 광대활 속을 지나는 강한 힘줄을 통해 아래턱뼈의 갈고리돌기(구상돌기) 속에 닿음

작용: 아래턱뼈를 위로 끌어당김

Physiognomy(after Duchenne) 얼굴 표정

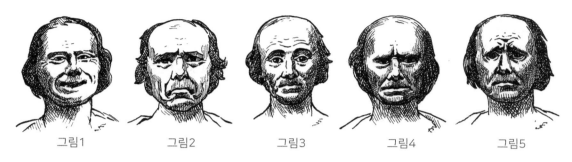

그림1 그림2 그림3 그림4 그림5

노트 1. 얼굴 표정과 근육운동의 연관성: 위에서 소개한 근육들은 감정에 따라 얼굴 표정을 변화시킨다.

예) 그림 참조

행복, 웃음 – 큰광대근

경멸, 불만 – 세모근

흥미, 놀람 – 이마근

명상 – 눈둘레근의 윗부분

고통 – 눈썹주름근

도판 23은 앞과 옆에서 본 눈, 코, 그리고 귀의 특징을 분류한 모습이다.

3. 몸통의 근육
도판 22~도판 47

몸통의 근육은 다음과 같이 나뉜다.

A. 목근육

B. 가슴근육

C. 배벽근육

D. 등근육

A. 목근육

1. 넓은목근(활경근): **도판 22의 그림 3**

이는곳: 큰가슴근(대흉근)과 어깨세모근(삼각근)을 덮고 있는 근막

닿는곳: 아래턱뼈의 아래모서리와 얼굴의 피부

작용: 목의 피부를 늘임

2. 목빗근(흉쇄유돌근): **도판 21과 22의 그림3**

이는곳: 복장뼈자루(흉골병)의 앞면에서 발생한 복장갈래와 빗장뼈의 안쪽에서 발생한 빗장갈래

닿는곳: 꼭지돌기(유돌기)의 넓은 부분과 위목덜미선(상항선)

작용: 만약 한쪽 근육이 수축하면 머리가 반대편으로 회전하고 동시에 양쪽 근육이 수축하면 턱이 올라감

3. 복장방패근(흉골갑상근): **도판 21**

이는곳: 복장뼈자루의 뒤면

닿는곳: 목뿔뼈(설골)의 몸통

작용: 목뿔뼈를 아래로 끌어당김

4. 어깨목뿔근(견갑설골근): **도판 21**

이는곳: 어깨뼈(견갑골)의 위모서리

닿는곳: 목뿔뼈의 몸통

작용: 목뿔뼈를 아래와 뒤로 끌어당김

추가로 이 근육군에는 복장목뿔근(흉골설골근)과 방패목뿔근(갑상목뿔근)도 포함된다. (목 근육의 깊은 층)

5. 목갈비근(사각근), 모두 앞, 중간, 뒤목갈비근 세 개의 근육으로 나뉨

앞목갈비근의 이는곳: 셋째목뼈(제3경추)부터 여섯째목뼈(제6경추)까지의 가로돌기 앞결절

중간갈비근의 이는곳: 모든 목뼈의 가로돌기의 뒤결절

뒤갈비근의 이는곳: 아래 세 목뼈의 가로돌기의 뒤결절

앞, 중간목갈비근의 닿는곳: 첫째갈비뼈(제1늑골)의 윗면

뒤목갈비근의 닿는곳: 둘째갈비뼈(제2늑골)의 바깥면

작용: 첫째, 둘째갈비뼈를 들어올림

6. 두힘살근(악이복근): **도판 24**

이는곳: 꼭지돌기의 안쪽 면

닿는곳: 목뿔뼈의 위모서리와 턱의 뒤면

작용: 목뿔뼈를 고정한 상태에서 아래턱뼈를 아래로 당김

도판 25의 인물을 보면 두힘살근 앞부분의 윤곽과 그 아래 윤곽, 목뿔뼈의 앞면, 후두융기, 그리고 복장뼈자루 바로 위에 있는 목아래패임(경절흔)이 두드러져 보인다. 가쪽 면에는 목빗근의 두 이는곳, 복장뼈, 빗장뼈가 보인다.

도판 24에서는 앞에서 본 몸통의 근육들을 볼 수 있다.

B. 가슴근육

1. 큰가슴근(대흉근)

이는곳: 빗장뼈와 복장뼈의 앞면 전체, 여섯째 갈비뼈연골(늑연골)의 층까지 이름

닿는곳: 위팔뼈큰결절(상완골대결절) 아래 뼈 능선

작용: 가슴의 앞면을 향해 위팔뼈를 당기고 안쪽으로 회전함

2. 작은가슴근(소흉근): **도판 21과 28의 그림 2**

이 근육은 거의 전부 큰가슴근에 덮여있다.

이는곳: 셋째, 넷째, 다섯째 갈비뼈

닿는곳: 어깨뼈의 부리돌기(오훼돌기)

작용: 어깨뼈를 아래로 당김

3. 앞톱니근(전거근): **도판 28의 그림 1**

이는곳: 여덟째 위갈비뼈의 바깥면에서 9개의 근육섬유들을 통함

닿는곳: 어깨뼈의 안쪽모서리(내측연)

작용: 어깨뼈를 앞으로 당기고 몸통 반대로 당김

위에서 제시한 근육들에 대부분의 부위가 덮여있는 **도판 28 그림 1**의 갈비사이근(늑간근), 빗장밑근(쇄골하근), 그리고 가로돌기사이근육(횡돌기간근)을 포함한 가슴근육의 깊은 층

C. 배벽근육

1. 배바깥빗근(외복사근)

이는곳: 여덟 개의 아래 갈비뼈에서 뻗어 나온 여덟 개의 다육질 섬유나 손가락돌기(지상돌기)

닿는곳: 엉덩뼈능선(장골릉)까지 연장되는 세 개의 마지막 손가락돌기, 크게 보자면 다른 섬유 끝이지만 샅고랑인대(서혜인대)에 부분적으로 닿는 얇은 배곧은근힘줄(복직근건) 그리고 중간선에서 반대편 배곧은근힘줄에 해당하는 백색선

작용: 배안(복강)을 줄이고 배안의 압력을 증가시킴

2. 배바깥빗근에 덮인 배속빗근(내복사근). **도판 24**에서는 배바깥빗근이 제거된 상태의 배속빗근의 생김새를 볼 수 있다.

이는곳: 위앞엉덩뼈가시(전상장골극)과 엉덩뼈능선

닿는곳: 마지막 세 개의 갈비뼈 위와 백색선 부근

작용: 배바깥빗근과 동일함

3. 배바깥빗근과 배속빗근에 덮인 배가로근(복횡근)

이는곳: 아래 갈비연골과 엉덩뼈능선

닿는곳: 백색선 속

작용: 배바깥빗긑과 배속빗근과 동일함

4. 배곧은근(복직근)

이는곳: 두덩뼈(치골), 두덩뼈결절에서 두덩결합까지

닿는곳: 다섯째에서 일곱째 갈비연골의 아래모서리와 바깥면

작용: 다른 배근육과 동일함

도판 25는 인체의 표면해부학에 대한 실물을 보고 그린 습작이다. 피부 아래 왼쪽 빗장뼈의 전체적인 방향, 두 큰가슴근 사이의 복장뼈 위치에 있는 오목한 부분, 가슴의 아래모서리, 두 목빗근의 사이의 복장뼈자루(흉골병) 위에 있는 목아래패임, 그리고 세모삼각근 또는 어깨세모근과 큰가슴근 사이의 빗장아래오목(쇄골하와)을 설명해주는 그림이다. 큰가슴근은 양감이 두드러진다. 배꼽 위 배곧은근의 힘줄 여섯 개와 거의 사각형 모양인 부분들을 확인할 수 있다. 배꼽 아래, 배바깥빗근이 두드러진다. 아주 멋진 곡선을 지닌 샅고랑인대가 잘 그려져 있고 몸통과 넓적다리 사이의 경계가 형성되어 있다.

D. 등근육: **도판 29와 47**

1. 등세모근(승모근)

이는곳: 뒤통수뼈(후두골)의 위목덜미선(상항선), 모든 목뼈와 등뼈의 가시돌기

닿는곳: 빗장뼈의 윗면과 어깨뼈봉우리(견봉)

작용: 어깨뼈를 뒤로 당기고 어깨뼈를 올라감에 따라 팔이 올라가는 동작을 도움

2. 넓은등근(광배근)

이는곳: 아래 여섯째 또는 일곱째 등뼈의 가시돌기와 모든 허리뼈와 엉치뼈의 가시돌기, 배바깥빗근이 상호교차하는 근육섬유처럼 아래 세 개나 네 개의 갈비뼈에서 발생하는 셋 또는 네 개의 근육섬유 포함

닿는곳: 위팔뼈의 작은결절(소결절)의 능선과 결절사이 고랑(결절간구)

작용: 팔을 뒤와 아래로 당기고 안쪽으로 회전함

3. 마름근(능형근): **도판 47의 그림 1**

이는곳: 여섯째와 일곱째 목뼈와 첫째에서 넷째 등뼈의 가시돌기

닿는곳: 어깨뼈의 안쪽모서리

작용: 어깨뼈를 안쪽으로 당기고 위로 끌어올림. 팔이 움직일 때 어깨뼈를 고정시킴

4. 어깨올림근(견갑거근): **도판 47의 그림 1**

이는곳: 첫째에서 넷째 목뼈의 가로돌기

닿는곳: 어깨뼈의 위각(상각), 안쪽모서리(내측연) 위쪽

작용: 어깨뼈 위각을 끌어올림, 어깨뼈를 올리면서 목을 약간 폄

5. 척주세움근(척주기립근): **도판 47의 그림 2**

이는곳: 척주세움근은 엉덩갈비근(장늑근)과 가장긴근 (최장근), 가시근(극근)이 합쳐진 근육으로 엉덩 갈비근은 엉덩뼈능선(장골능선)과 뒤쪽엉치뼈 근막(천골근막). 가장긴근은 뒤쪽 엉치뼈근막과 그곳에서 이어지는 부분, 허리뼈(요추)의 가시 돌기(극돌기), 등뼈(흉추)와 목뼈의 가로돌기. 가 시근은 (세부분: 등, 목, 머리), 목뼈와 등뼈의 가 시돌기

닿는곳: 엉덩갈비근은 다섯째부터 열두째까지의 갈비 뼈각(늑골각), 때로는 목뼈(경추)의 가로돌기(횡 돌기)까지 닿기도 함. 가장긴근은 가로돌기에서 관자뼈(측두골)의 꼭지돌기(유양돌기)까지. 가 시근은 인접한 척추의 가시돌기

작용: 공통적으로 허리를 펴며 엉덩갈비근은 척주를 살 짝 돌리고 가시근은 척주를 옆으로 살짝 굽힘

등근육에는 척추에 인접한 다른 몇몇 근육들뿐만 아니라 뒤 통수뼈(후두골)과 첫째목뼈(고리뼈 또는 환추) 사이를 늘려 주는 근육들까지 포함되어 있다.

도판 30의 표면해부학의 실제 모델을 그린 습작에서 일곱 째목뼈의 가시돌기, 어깨뼈가시(견갑극), 엉덩뼈능선(장골 릉)이 두드러지는 것을 볼 수 있다. 일곱째 목뼈에 대한 등 세모근(승모근)의 힘줄 부분은 평면적으로 나타났다가 적 당히 들어간다. 어깨뼈가시에서 등세모근 이는곳의 삼각형 힘줄은 작은 오목을 만든다. 피부 아래 등세모근과 넓은등 근(광배근)의 흐름이 잘 그려져 있다. 넓은등근의 아래모서 리의 아래에는 어깨뼈의 아래각이 보인다. 밑에 양쪽의 척 주세움근은 중앙선 바로 옆에 두드러지는 덩어리를 만들고 있다.

도판 31은 20살 남성 목의 가로단면이다. 뼈와 근육의 위치와 관계, 그리고 큰 혈관과 신경, 후두, 식도가 아주 잘 보인다.

도판 32와 33의 '보르게세의 검투사' 조각상에서는 가쪽 면 에서 본 뼈와 근육의 관계를 볼 수 있다.

도판 35, 37 그리고 **39에서 44**까지는 근육이 아름답게 발달 한 남성의 사진이 수록되어 있다. 근육표면해부학상의 인체 의 특징들을 잘 나타낸 스케치도 함께 실려 있어 확인할 수 있다.

도판 36과 38은 헤라클래스처럼 근육이 발달한 운동선수 의 몸을 예시로 보여주고 있다. 함께 실린 스케치는 근육에 대해 설명이 되어 있다. 앞면에서는 빗장뼈, 엉덩뼈능선, 복 장뼈(가슴의 중간선에서 깊이 세로방향으로 들어간 부분)과 인접한 두드러지는 가슴근육들, 그리고 세모가슴근(삼각흉 근)의 오목하게 들어간 부분을 볼 수 있을 것이다. 올라간 팔. 앞톱니근(전거근)을 그린 5개의 그림을 확인할 수 있다. 배바깥빗근(외복사근)이 엉덩뼈능선에 닿는 부분이 아주 명 확히 그려져 있다. 가슴의 아래모서리와 배꼽 위 배곧은근 (복직근)의 세 힘줄 때문에 생긴 고랑들도 잘 표시되어 있 다. 뒤면에서는 어깨뼈의 두 모서리, 중간선에서는 일곱째 목뼈의 가시돌기, 등세모근의 삼각형 힘줄 부분을 확인할 수 있다. 엉덩뼈능선 때문에 생긴 곡선도 보인다. 어깨뼈가 시(견갑극) 등세모근의 힘줄은 깊은 세모오목(삼각와)을 만 든다. 넓은등근의 튀어나온 모서리 아래에 어깨뼈의 아래각 이 보인다. 엉치뼈(천골)과 엉덩뼈(장골)에서 올라오는 부분 에 발달한 척주세움근(척주기립근)이 따라올 수 있다.

도판 45와 46은 앞. 옆. 뒤에서 본 다양한 자세에 따른 인 체의 해부학적 변화를 볼 수 있다.

4. 팔근육
도판 48~도판 69

팔근육은 다음과 같이 나뉜다.

A. 어깨근육: **도판 48~53**

B. 위팔근육: **도판 48~53**

C. 아래팔근육: **도판 54**

D. 손근육: **도판 56~59**

A. 어깨근육

1. 어깨세모근(삼각근)

이는곳: 빗장뼈(쇄골), 어깨뼈(견갑골)의 봉우리(견봉)와

어깨뼈가시(견갑극)의 아래모서리

닿는곳: 위팔뼈(바깥쪽 모서리)

작용: 팔을 벌림(안쪽 근육의 수축), 위팔뼈를 뒤쪽과 앞
　　　쪽으로 당김(안쪽 근막의 수축), 뒤쪽과 안쪽으로
　　　의 운동(뒤쪽 근막의 수축)

　2. 가시아래근(극하근)

　　이는곳: 어깨뼈의 가시아래오목(극하와), 등면(배측면)

　　닿는곳: 위팔뼈의 위쪽 융기, 뒤면, 큰결절

　　작용: 팔을 바깥쪽과 뒤쪽으로 돌림

　3. 작은원근(소원근)

　　이는곳: 어깨뼈(뒤면에서 위팔뼈의 안쪽 결절로)

　　닿는곳: 위팔뼈의 위쪽 융기, 뒤면, 큰결절

　　작용: 위팔뼈를 바깥으로 당기고 팔을 뒤로 돌리고 벌림

　4. 큰원근(대원근)

　　이는곳: 어깨뼈(아래각에서 위팔뼈 쪽으로)

　　닿는곳: 위팔뼈의 위쪽 융기, 앞면

　　작용: 위팔뼈를 바깥쪽으로 당기고 뒤로 돌림

B. 위팔근육

　1. 앞쪽 팔근육

　　a. 위팔두갈래근(상완이두근)

　　　이는곳: 짧은갈래(단두) – 어깨뼈(견갑골)의 부리돌기
　　　　　　(오훼돌기)에 짧은 힘줄을 이루며 닿음
　　　　　　긴갈래(장두) – 어깨뼈봉우리(견봉) 아래 접
　　　　　　시 오목(관절와)에 긴 힘줄을 이루며 닿음

　　　닿는곳: 노뼈의 거친면(요골조면)

　　　작용: 아래팔(전완)을 굽힘, 노뼈를 바깥쪽으로 돌림
　　　　　어깨뼈를 내림

　　b. 부리위팔근(오훼완근)

　　　이는곳: 어깨뼈의 부리돌기

　　　닿는곳: 위팔뼈(안쪽 면 중간에서 약간 아래)

　　　작용: 팔을 앞쪽과 옆쪽으로 당김, 바깥으로 돌림

　　c. 위팔근(상완근)

　　　이는곳: 위팔뼈(앞면, 아래쪽 절반)

　　　닿는곳: 자뼈(척골)의 갈고리돌기(구상돌기), 팔꿈치의
　　　　　　관절주머니(관절낭)

　　　작용: 아래팔을 굽힘

　2. 뒤쪽 팔근육

　　a. 위팔세갈래근(상완삼두근)

　　　이는곳: 긴가래(장두) – 어깨뼈(견갑골)의 관절아래결
　　　　　　절(관절하결절)에서 팔꿈치 쪽으로
　　　　　　가쪽갈래(외측두) – 위팔뼈(상완골)의 뒤쪽

안쪽갈래(내측두) – 위팔뼈의 뒤쪽

닿는곳: 자뼈(척골)의 팔꿈치머리(주두)에 넓은 근막
　　　을 이루며 닿음

작용: 아래팔(전완)을 폄

　　b. 팔꿈치근(주근)

　　　이는곳: 위팔뼈의 가쪽위관절융기(외측상과)

　　　닿는곳: 팔꿈치머리의 가쪽 면과 자뼈의 가쪽 면 위쪽

　　　작용: 아래팔을 폄

C. 아래팔근육

　1. 굽힘근육(굴근)과 관련한 근육

　　a. 얕은층(천엽)

　　　1) 원엎침근(원회내근)

　　　　이는곳: 위팔뼈의 안쪽위관절융기(내측상과)와 아
　　　　　　　래팔의 근막, 자뼈의 갈고리돌기(구상돌기)

　　　　닿는곳: 노뼈(요골)의 가쪽 면 중간보다 조금 아래

　　　　작용: 아래팔을 굽히고 엎침(회내), 손을 엎침

　　　2) 노쪽손목굽힘근(요측수근굴근)

　　　　이는곳: 위팔뼈의 안쪽위관절융기에서 첫째 손허
　　　　　　　리뼈(제1중수골)로

　　　　닿는곳: 둘째 손허리뼈(제2중수골, 손바닥의 바닥)

　　　　작용: 손목을 굽히고 안쪽으로 돌림(내측회전)

　　　3) 긴손바닥근(장장근)

　　　　이는곳: 위팔뼈의 안쪽위관절융기와 아래팔의 근막

　　　　닿는곳: 손바닥널힘줄(수장건막)

　　　　작용: 손을 굽힘

　　　4) 자쪽손목굽힘근(척측수근굴근)

　　　　이는곳: 위팔뼈의 안쪽위관절융기, 자뼈의 팔꿈치
　　　　　　　머리와 뒤면 윗부분

　　　　닿는곳: 콩알뼈(두상골)

　　　　작용: 손과 손목을 굽힘, 손목을 가쪽으로 돌림(외
　　　　　　측회전)

　　　5) 얕은손가락굽힘근(천지굴근)

　　　　이는곳: 위팔뼈의 안쪽위관절융기, 자뼈의 갈고리
　　　　　　　돌기, 노뼈의 앞면 위쪽 절반

　　　　닿는곳: 첫째부터 넷째 중간마디뼈(중절골)의 손바
　　　　　　　닥쪽 면(수장면)

　　　　작용: 엄지를 제외한 손가락을 굽힘

　　b. 깊은층(심대): **도판 54의 그림 2**

　　　1) 깊은손가락굽힘근(심지굴근)

　　　　이는곳: 자뼈의 앞면, 아래팔뼈사이막(골간막)

닿는곳: 둘째에서 다섯째 손가락의 끝마디뼈(말절
골) 손바닥쪽 면(수장면)

작용: 엄지(무지)를 제외한 손가락을 굽힘

2) 긴엄지굽힘근(장무지굴근)

이는곳: 노뼈(요골)의 앞면 중간 부분, 아래팔뼈사
이막

닿는곳: 엄지손가락 끝마디뼈의 손바닥쪽 면

작용: 엄지손가락을 굽힘

3) 네모엎침근(방형회내근)

이는곳: 자뼈의 앞면과 안쪽 면

닿는곳: 노뼈의 앞면과 가쪽 면

작용: 아래팔을 엎침

2. 폄근(신근)과 관련한 근육

a. 얕은층

1) 위팔노근(상완요골근)

이는곳: 위팔뼈(상완골) 앞면의 자뼈 쪽 아래 절반

닿는곳: 노뼈의 붓돌기(경상돌기)

작용: 아래팔을 굽히고 살짝 엎치고(회내) 뒤침(회외)

2) 긴노쪽손목폄근(장요측수근신근)

이는곳: 위팔뼈의 가쪽위관절융기(외측상과)

닿는곳: 둘째 손허리뼈(제2중수골)의 등쪽 끝

작용: 손을 펴고 벌림(외전)

3) 짧은노쪽손목폄근(단요측수근신근)

이는곳: 위팔뼈의 가쪽위관절융기

닿는곳: 셋째 손허리뼈(제3중수골)의 등쪽 끝

작용: 손을 펴고 벌림

4) 손가락폄근(지신근)

이는곳: 위팔뼈 가쪽위관절융기의 뒤면

닿는곳: 둘째에서 다섯째 손가락 끝마디뼈의 등쪽
면, 근육집(건초)

작용: 엄지를 제외한 손가락과 손을 굽힘

5) 자쪽손목폄근(척측수근신근)

이는곳: 위팔뼈 가쪽위관절융기의 뒤면

닿는곳: 다섯째 손허리뼈(제5중수골)의 등쪽 면 끝

작용: 손을 펴고 모음(내전)

6) 손뒤침근(회외근)

이는곳: 위팔뼈의 가쪽위관절융기위능선(외측상과
상능선)에서 노뼈(요골) 끝 팔꿈치인대로,
자뼈(척골)의 가쪽 면

닿는곳: 노뼈 앞면과 가쪽 면의 윗부분

작용: 아래팔을 뒤침

7) 긴엄지벌림근(장무지외전근)

이는곳: 자뼈 뒤면 가운데 부분, 뼈사이막(골간막),
노뼈 뒤면

닿는곳: 첫째 손허리뼈(제1중수골) 가쪽 면 바닥

작용: 엄지(무지)를 펴고 벌림

8) 짧은엄지폄근(단무지신근)

이는곳: 노뼈 뒤면 가운데 부분, 뼈사이막

닿는곳: 엄지의 첫 마디뼈(기절골) 등쪽 면

작용: 엄지의 첫마디를 폄, 손을 벌림

9) 긴엄지폄근(장무지신근)

이는곳: 자뼈 뒤면 가운데 부분, 뼈사이막

닿는곳: 엄지의 끝마디뼈(말절골) 등쪽 면

작용: 엄지의 끝마디를 폄, 엄지를 벌림

10) 집게폄근(시지신근)

이는곳: 자뼈 뒤면 가운데 부분

닿는곳: 집게손가락(시지)의 등쪽 면 힘줄집(건초)

작용: 집게손가락을 폄

D. 손근육육: **도판 56~59**

1. 엄지두덩(무지구)의 근육

a. 짧은엄지벌림근(단무지외전근)

이는곳: 손배뼈(주상골), 손목의 폄근지지띠(신근지대)

닿는곳: 엄지의 첫마디뼈 가쪽면 바닥

작용: 엄지를 벌림, 첫째 손허리뼈(제1중수골)을 손의
축 쪽으로 모음

b. 짧은엄지굽힘근(단무지굴근)

이는곳: 손목의 손바닥쪽 면(수장면)에서 두 갈래로
나뉨, 폄근지지띠, 큰마름뼈(대능형골), 알머
리뼈(유두골)

닿는곳: 엄지의 첫마디뼈 가쪽면 바닥

작용: 엄지를 굽히고 모으고 맞세움(대립)

c. 엄지맞섬근(무지대립근)

이는곳: 큰마름뼈 손바닥쪽 면, 손목의 폄근지지띠

닿는곳: 첫째 손허리뼈의 가쪽 면

작용: 다른 손가락에 엄지를 맞세움

d. 엄지모음근(무지내전근)

이는곳: 두 갈래를 이룸, 한쪽은 알머리뼈와 갈고리
뼈의 손바닥쪽 면, 다른 쪽은 둘째와 셋째 손
허리뼈의 앞면

닿는곳: 첫째 손허리뼈의 안쪽 면 바닥

작용: 엄지를 모으고 맞세움

2. 새끼두덩(소지구)의 근육

a. 새끼벌림근(소외지전근)

이는곳: 콩알뼈(두상골)의 앞면

닿는곳: 새끼손가락(소지)의 첫마디뼈(기절골)의 안쪽

면 바닥

작용: 새끼손가락을 손의 축 반대 방향으로 벌림

 b. 짧은새끼굽힘근(단소지굴근)

이는곳: 갈고리뼈(유구골)의 앞면, 폄근지지띠(신근지대)

닿는곳: 새끼손가락의 첫마디뼈의 안쪽 면

작용: 새끼손가락을 굽히고 벌림

 c. 새끼맞섬근(소지대립근)

이는곳: 갈고리뼈의 앞면, 폄근지지띠

닿는곳: 다섯째 손허리뼈(제5중수골)의 안쪽 면

작용: 새끼손가락을 엄지에 맞세움(대립)

3. 뼈사이근(골간근)

이는곳: 손바닥쪽(장측)−첫째와 둘째, 넷째, 다섯째 손

허리뼈의 손바닥쪽 면

손등쪽(배측)−모든 손허리뼈의 등쪽 면

닿는곳: 각 손가락의 첫마디뼈, 굽힘근(굴근)과 폄근(신

근)의 힘줄들

작용: 첫마디뼈를 굽히고 모음. 손가락을 폄

4. 벌레근(충양근)

깊은손가락굽힘근(심지굴근)들의 힘줄 사이(손허리뼈의

손바닥쪽 면)에 있는 4개의 근육. 손바닥널힘줄(수장건

막)에 덮여 있다.

작용: 둘째에서 다섯째 손가락을 굽힘. 둘째와 셋째 손

허리뼈를 폄

5. 위팔을 그린 습작
도판 48, 도판 50~도판 55

이 도판들은 중년 남성의 근육이 아주 많이 발달한 위팔을 실제로 보고 그린 습작이다. 근육의 융기가 자연스럽지만 근육에서 힘줄로의 흐름이 많은 부분이 두드러져 있다.

도판 48은 아래팔(전완)이 엎친(회내한) 위팔(상완)의 앞면을 그린 것이다. 이런 자세에서는 아래팔의 노뼈(요골)가 회전하고 자뼈(척골)는 고정되면서 서로 교차하게 된다.

어깨세모근(삼각근) 위에 빗장뼈(쇄골)와 어깨뼈봉우리(견봉)가 잘 보인다. 표면해부학상의 이미지와 비교해보면 팔의 피부 표면 근육들이 드러나 보인다. 긴노쪽손목폄근(장요측수근신근)과 위팔노근(상완요골근)이 교차하는 부분은 아래팔의 가쪽 윤곽을 만들어주는 중요한 부분이다. 원엎침근(원회

내근)과 위팔근(상완근)이 교차하는 부분은 아래팔의 안쪽 윤곽을 만들어주는 역할을 한다. 위팔두갈래근(상완이두근)은 팔꿈치의 굴곡 깊이에 힘줄로 이어진다.

팔의 정맥은 아주 두드러지고 위팔두갈래근에 특히 노쪽피부정맥(요측피정맥)이 두드러진다.

도판 50은 팔의 안쪽 면을 그린 것이다. 뼈 부분은 팔꿈치 굴곡 부근 그림의 중심에 있는 위팔뼈(상완골)의 안쪽위관절융기(내측상과)와 손목의 자뼈머리(척골두가) 아주 두드러져 보인다.

가쪽 윤곽에서는 어깨세모근이 위팔두갈래근을 교차하는 것이 보인다. 위팔두갈래근은 위팔노근에 의해 팔꿈치 굴곡 위에 내려가는 윤곽이 나타난다.

팔의 굽힌 쪽 정맥그물은 이 그림에서 가장 명확히 나타난다. 큰 정맥은 팔꿈치의 굴곡에서 비스듬히 교차하는 큰 정맥이 보이는데 이른바, 팔오금중간정맥(주정중피정맥)이라는 정맥이다. 이 정맥은 팔의 안쪽 면에서 자쪽피부정맥(척측피정맥)으로 이어진다. 이 정맥들은 위팔동맥(상완동맥), 그리고 신경들과 더불어 위팔두갈래근과 위팔세갈래근(상완삼두근) 사이의 고랑에서 겨드랑이까지 묶음으로 이어진다. 팔의 가운데 부분에서 이 정맥들은 거의 직접적으로 피부 아래에 있는 것이 보인다.

도판 51은 팔의 가쪽 면을 그린 것이다. 골격구조 면에서는 팔꿈치머리(주두)와 자뼈머리(척골두)가 가장 두드러진다. 위팔과 아래팔의 뼈는 근육으로 뒤덮여있다. 위팔뼈의 가쪽위관절융기(외측상과)는 그림에서 설명된 근육들에서 강조되어 있는데 위팔노근(상완요골근)과 긴노쪽손목폄근(장요측수근신근)에 덮여 있다. 어깨뼈봉우리(견봉)과 빗장뼈(쇄골)이 아주 명확히 보인다.

어깨세모근은 위팔두갈래근(상완이두근)과 위팔근(상완근) 사이에 닿는 것을 주의 깊게 살펴보자. 안쪽 윤곽의 특징은 위팔세갈래근(상완삼두근)과 그 힘줄의 변화, 팔꿈치머리까지 연결되는 위팔세갈래근의 가쪽갈래(외측두), 위팔노근(상완요골근)과 위팔근 위의 긴노쪽손목폄근(장요측수근신근), 그리고 위팔두갈래근이 교차하는 모습이다. 자쪽손목폄근(척측수근신근)과 자쪽손목굽힘근(척측수근굴근) 사이는 팔꿈치머리에서 자뼈머리까지 바깥윤곽이 완만한 곡선을 이룬다. 자뼈(척골)의 전체 길이가 굽힘근과 폄근 사이의 두드러지는 경계를 만드는 것을 볼 수 있다.

팔꿈치근(주근)은 경계가 뚜렷한 삼각형의 융기를 나타내주고 굽힌 팔꿈치 아래의 자쪽손목폄근을 교차한다. 손목 위의

바깥 윤곽은 짧은노쪽손목폄근(단요측수근신근) 위에 있는 엄지손가락의 긴 근육들이 교차하는 모습이 중요한 역할을 한다.

도판 52에서는 팔의 뒤면을 볼 수 있다. 뼈 구조, 팔꿈치머리(주두), 위팔뼈(상완골)의 안쪽위관절융기(내측상과), 그리고 자뼈머리(척골두)가 가장 두드러진다.
어깨뼈가시(견갑극)는 등세모근(승모근)과 어깨세모근(삼각근) 사이에 오목하게 들어간 부분을 만든다. 위팔세갈래근(상완삼두근)과 그 힘줄의 흐름이 잘 보인다. **도판 53**에서는 겨드랑이와 팔근육의 깊은 층을 이루는 근육들을 볼 수 있다.
도판 54에서는 아래팔(전완)근육의 깊은 층을 볼 수 있다.
도판 55에서는 팔 안쪽 면에 있는 자뼈(척골)를 볼 수 있다.

6. 손을 그린 습작
도판 56~60

여기서는 한 노인의 손을 그렸다. 다양한 구조가 더 잘 보이기 때문이다.

도판 56에서는 손의 손등 면을 볼 수 있다. 가쪽 윤곽 상에 두드러져 보이는 자뼈머리(척골두)를 잘 살펴보자. 손허리뼈머리(중수골두)가 튀어나와 '마디'를 형성하고 있다. 어린이와 여성은 손등의 지방 때문에 이 부분의 피부 표면이 살짝 옴폭 들어가 있다. 손 근육에서는 손의 안쪽모서리(내측연) 상에 아름다운 곡선을 만드는 새끼벌림근(소지외전근)과 집게손가락(인지)의 뼈사이근(골간근) 때문에 만들어진 손의 가쪽모서리(외측연)의 형태를 잘 관찰한다.
손가락폄근(지신근)의 힘줄과 정맥이 아주 잘 보인다.
손가락 손등 면의 피부는 늘어나 있고 첫째와 둘째 손가락뼈(지골) 사이의 관절들에 세 개의 특징적인 주름이 보인다. 가운데 주름은 직선적이고 손목을 향한 몸쪽 주름은 위로 볼록하며 먼쪽 주름은 아래로 볼록하다. 이 주름들은 엄지손가락에서 아주 잘 드러난다.

도판 57에서는 노쪽(요측) 면에서 본 손의 모습을 볼 수 있다. 또한 손허리뼈머리(중수골두)와 손가락뼈가 명확히 보인다. 긴엄지폄근(장무지신근)과 짧은엄지폄근(단무지신근)의 힘줄이 끝 쪽으로 서로 만나기 전에 독특한 삼각형을 이룬다. 과하게 펴면 늘어난 힘줄들 사이에 만들어진 움푹 들어간 일명 '코담배갑'이 눈에 띈다.

손 근육에서 집게손가락(인지)의 뼈사이근(골간근)과 짧은엄지벌림근(단무지외전근)은 바깥 윤곽에 아주 중요한 특징을 만들어주는 역할을 한다. 또 다른 근육인 엄지모음근(무지내전근)은 이 시점에서 삼각형의 형태가 아주 잘 나타난다. 자잘한 정맥들은 몸쪽으로 연결되어 큰 혈관을 이루는데 손의 노쪽 면에 나타난다. 엄지손가락과 집게손가락을 벌린 사이의 피부에는 갈퀴막이라고 하는 눈에 띄는 주름이 만들어진다.
도판 58은 손바닥의 모습이다. 뼈 구조에서 살펴볼 것은 손목 바로 위의 가쪽 윤곽을 이루는 노뼈(요골)의 붓돌기(경상돌기), 작게 튀어올라온 융기 같은 콩알뼈(두상골), 그리고 눈에 띄게 튀어나온 첫째 손허리뼈(제1중수골)의 머리이다. 엄지두덩(무지구)의 근육은 달걀모양의 융기가 두드러지게 나타나는데 새끼두덩(소지구)의 근육보다 더 많이 튀어나와 있다. 아래팔(전완) 근육의 힘줄 세 개가 손목 위로 아주 명확히 보인다. 안쪽은 자쪽손목굽힘근(척측수근굴근)의 힘줄, 다른 힘줄들보다 더 많이 튀어나온 중간의 힘줄은 긴손바닥근(장장근)의 힘줄, 마지막으로 긴손바닥근에 바로 옆 깊숙이에 노쪽손목굽힘근(요측수근굴근)의 힘줄이 있다. 긴손바닥의 힘줄은 가로손목인대(횡수근인대) 위를 지나가고 손바닥널힘줄(수장건막)에 연결된다. 손바닥의 힘줄과 근육은 잘 눈에 띄지 않은데 주변에 지방이 많고 손바닥널힘줄에 덮여 있기 때문이다. 그림에서 묘사한 근육들에서 손바닥널힘줄은 생략된 상태이다. 가로손목인대는 정맥이 있어 피부가 얇은 편이면 눈에 보인다. 손바닥의 피부는 섬유질의 지방층에 덮여 있다. 작은 지방덩이들은 손가락의 손가락뼈(지골) 바닥 바로 위에 나타난다.
손바닥의 피부에는 세 개의 주름이 눈에 띄게 나타나는데 엄지손가락과 나머지 손가락들에 세 가로방향 주름들이 놓여 있다.

도판 59는 자쪽(척측) 면에서 본 손의 모습이다. 뼈 구조에서 가장 눈에 띄는 것은 자뼈머리(척골두)이다. 마른 사람은 손가락관절과 콩알뼈(두상골)의 인대가 아마 보일 것이다. 콩알뼈는 작고 둥근 융기처럼 보일 것이다.
바깥 윤곽에서 엄지손가락의 벌림근(무지외전근)과 모음근(무지내전근), 그리고 새끼벌림근(소지외전근)을 확인할 수 있다. 얇고 손바닥널힘줄(수장건막)에서 발생하는 짧은손바닥근(단수장근)은 이는곳에서 새끼벌림근을 향해 가로로 지나는데 부분적으로 가려져 있다.

도판 60에서는 표면해부학상에서 두드러져 보이는 손의 정맥들을 볼 수 있다(도판 56 참고).

7. 예시 설명
도판 61~도판 69

도판 61~63은 구부린 팔의 다양한 자세를 직접 실물을 보고 그린 표면해부학 습작이다. 이 도판들은 다양한 자세를 취하고 있는 팔의 해부학에 대해 설명하기 위해 제시한 것이다. 그러므로 그림들은 미적으로 아름답게 묘사하기보다 해부학적 관계를 나타내는 데에 더 중점을 두고 그렸다.

도판 64에서는 팔꿈치관절의 움직임을 볼 수 있다. 팔꿈치관절의 움직임은 팔의 생김새에 아주 큰 영향을 주므로 도판 64는 아래팔(전완)에 관련한 위팔(상완)의 다양한 자세들을 실었다. 이 복합관절은 세 관절로 이루어져 있다. 자뼈(척골)와 위팔뼈(상완골) 사이의 관절, 노뼈(요골)와 위팔뼈 사이의 관절, 노뼈와 자뼈 사이의 관절인 노자관절(요척관절)이다.

도판 65~66에서는 어깨와 팔꿈치 관절의 다양한 움직임을 설명하고 있다. 팔을 들어올리면 어깨뼈(견갑골)의 아래각(하각)이 바깥으로 움직이고 빗장뼈(쇄골)은 위와 바깥으로 움직인다. 양 팔을 가슴 위로 교차하면 어깨뼈는 가슴의 옆면을 향해 움직인다. 등 뒤로 양 팔을 교차하면 양 어깨뼈가 서로 가까워지게 된다.
팔꿈치관절의 움직임은 자뼈(척골)에 대한 노뼈(요골)의 돌림(회전)에 아주 중요한 역할을 한다. 예) 엎침(회내). 이는 아래팔(전완)의 모양에 뚜렷한 변화를 만들어준다. 손바닥을 앞을 향하게 하면 자뼈와 노뼈가 서로 가까워진 상태에서 동일한 수직선상의 면에 놓이게 된다. 예) 아래팔이 엎침(회내)을 한 상태에서 아래팔의 바깥 형태가 앞에서 뒤로 납작해진다. 노뼈가 자뼈를 기준으로 회전하는 동안 뼈몸통(골간)이 서로 교차한다. 예) 아래팔이 엎침을 한 자세일 때 바깥 형태는 둥글게 된다(도판 45와 46 참고).

도판 67~69는 손의 모습을 찍은 사진들이다. 남성의 손은 관절과 폄근(신근)의 힘줄들이 도드라져 보인다. 여성과 아이의 손은 지방이 많아 마디 부분이 보조개처럼 움푹 들어간 특징을 보인다.

8. 다리의 근육
도판 70~도판 81

다리 근육은 다음과 같이 나뉜다.
A. 엉덩이와 궁둥이의 근육
B. 넓적다리의 근육
C. 종아리의 근육
D. 발의 근육

A. 엉덩이와 궁둥이의 근육
 1. 얕은 층
 a. 큰볼기근(대둔근)
 이는곳: 엉덩뼈(장골)의 엉덩뼈날개(장골익) 뒤쪽과 엉덩뼈능선(장골릉) 뒤쪽
 닿는곳: 넙다리뼈(대퇴골)의 큰돌기(대전자)와 볼기근거친면(둔근조면), 넙다리근막(대퇴근막), 엉덩정강근막띠(장경인대)
 작용: 넓적다리를 펴고 벌리고 가쪽으로 돌림, 골반을 폄, 이 근육은 걷기와 꼿꼿이 서는 동작에 중요함
 b. 중간볼기근(중둔근)
 이는곳: 엉덩뼈의 볼기근면
 닿는곳: 넙다리뼈의 큰돌기의 가쪽 근막
 작용: 넓적다리 안쪽을 벌리고 가쪽과 안쪽으로 돌림
 c. 넙다리근막긴장근(대퇴근막장근)
 이는곳: 엉덩뼈의 위앞엉덩뼈가시(상전장골극), 엉덩뼈능선의 가쪽 모서리
 닿는곳: 넙다리근막, 엉덩정강근막띠
 작용: 넙다리근막의 힘줄(꼿꼿이 서기), 넓적다리를 굽히고 모음, 종아리를 폄
 2. 깊은 층
 a. 작은볼기근(소둔근)
 이는곳: 엉덩뼈의 볼기근면
 닿는곳: 넙다리뼈의 큰돌기 끝
 작용: 넓적다리를 벌리고 가쪽과 안쪽으로 돌림, 골반을 옆쪽과 앞쪽으로 굽힘
 b. 궁둥구멍근(이상근)
 이는곳: 엉치뼈(천골)의 앞면, 둘째와 넷째 앞천골뼈구멍(제2, 4전천골공)
 닿는곳: 넙다리뼈의 큰돌기 끝
 작용: 넓적다리를 벌리고 가쪽으로 돌림
 c. 속폐쇄근(내폐쇄근)
 이는곳: 두덩뼈(치골)의 두덩뼈가시(치골지), 폐쇄구멍(폐쇄공)
 닿는곳: 넙다리뼈의 돌기오목(전자와)
 작용: 넓적다리를 살짝 가쪽으로 돌림

d. 넙다리네모근(대퇴방형근)

　이는곳: 궁둥뼈결절(좌골결절)

　닿는곳: 큰돌기 아래 수직능선

　작용: 넓적다리를 가쪽으로 돌림

e. 큰허리근(대요근)

　이는곳: 열두째 등뼈(흉추)와 허리뼈(요추)

　닿는곳: 작은돌기(소전자)

　작용: 넓적다리를 굽힘

f. 엉덩근(장골근)

　이는곳: 엉덩뼈의 안쪽 면

　닿는곳: 작은돌기

　작용: 넓적다리를 굽힘

B. 넓적다리의 근육

1. 앞근육

　a. 넙다리빗근(봉공근)

　　이는곳: 엉덩뼈(장골)의 위앞엉덩뼈가시(상전장골극)

　　닿는곳: 정강뼈(경골)의 정강뼈거친면(경골조면)의 안
　　　　쪽 모서리

　　작용: 종아리와 넓적다리를 굽힘, 굽힌 종아리를 안
　　　　쪽으로 돌림

　b. 넙다리네갈래근(대퇴사두근)

　네 갈래의 근육이 모여 이룬 근육으로, 하나의 힘줄에
　서 만나 닿는다.

　　1) 넙다리곧은근(대퇴직근)

　　　이는곳: 엉덩뼈(장골)의 아래앞엉덩뼈가시(하전장
　　　　　골극)

　　2) 가쪽넓은근(외측광근)

　　　이는곳: 넙다리뼈(대퇴골)의 뒷면, 거친 선(조선)의
　　　　　가쪽선(외순)

　　3) 안쪽넓은근(내측광근)

　　　이는곳: 넙다리뼈의 뒷면, 거친 선의 안쪽선(내순)

　　4) 중간넓은근(중간광근)

　　　이는곳: 넙다리뼈의 앞면

　　　닿는곳: (네 갈래가 합쳐져서) 무릎뼈(슬개골)와 정
　　　　　강뼈거친면(경골조면)

　　　작용: 네 갈래가 함께: 종아리를 넓적다리에 대해 폄,
　　　　　넓적다리를 종아리에 대해 폄, 넓적다리를 굽
　　　　　힘(넙다리곧은근). 꼿꼿이 선 자세를 도움

2. 넓적다리의 안쪽 면에 있는 근육들

　a. 두덩정강근(박근)

　　이는곳: 두덩뼈의 아래가지(치골하지)

　　닿는곳: 정강뼈(경골)의 정강뼈거친면의 안쪽 모서리

　　작용: 종아리를 굽히고 모으고 가쪽으로 돌림

　b. 긴모음근(장내전근)

　　이는곳: 두덩뼈의 아래가지, 두덩결합(치골결합) 근처

　　닿는곳: 넙다리뼈의 뒷면 거친 선(조선)의 안쪽선(내순)

　　작용: 넓적다리를 모으고 굽히고 가쪽으로 돌림, 골
　　　　반을 넓적다리 쪽으로 굽힘

　c. 짧은모음근(단내전근)

　　이는곳: 두덩뼈의 아래가지

　　닿는곳: 넙다리뼈의 뒷면 위쪽 절반, 거친 선의 안쪽선

　　작용: 넓적다리를 모으고 가쪽으로 돌림

　d. 두덩근(치골근)

　　이는곳: 두덩뼈의 위가지(치골상지)

　　닿는곳: 넙다리뼈의 뒷면, 작은돌기(소전자) 아래 두
　　　　덩근선(치골근선)

　　작용: 넓적다리를 모으고 굽히고 가쪽으로 돌림

　e. 큰모음근(대내전근)

　　이는곳: 궁둥뼈의 가지(좌골지)와 결절(좌골결절)

　　닿는곳: 넙다리뼈의 뒷면, 거친 선의 가쪽선 가운데
　　　　부분, 안쪽위관절융기(내측상과)

　　작용: 넓적다리를 모으고 굽히고 펴고 가쪽으로 돌림
　　　　넓적다리를 고정했을 때 모음근과 두덩근은 몸
　　　　통이 꼿꼿이 선 자세를 유지하고 몸통을 앞으
　　　　로 기울일 수 있도록 도와준다.

3. 넓적다리의 뒤쪽 면에 있는 근육들

　a. 반힘줄모양근(반건상근)

　　이는곳: 궁둥뼈결절(좌골결절)

　　닿는곳: 정강뼈거친면(경골조면)의 안쪽 모서리

　　작용: 종아리를 굽히면서 안쪽으로 돌림, 넓적다리를 폄

　b. 반막모양근(반막상근)

　　이는곳: 궁둥뼈결절

　　닿는곳: 정강뼈(경골)의 안쪽관절융기(경골내측과)의
　　　　뒷면

　　작용: 종아리를 굽힘, 넓적다리를 폄

　c. 넙다리두갈래근(대퇴이두근)

　　1) 긴갈래(장두)

　　　이는곳: 궁둥뼈결절(좌골결절)

　　2) 짧은갈래(단두)

　　　이는곳: 넙다리뼈 뒷면 거친 선의 가쪽선 가운데 부분

　　　닿는곳: 종아리뼈머리(비골두)

　　　작용: 종아리를 굽힘, 넓적다리를 폄, 굽힌 다리를
　　　　　가쪽으로 돌림

C. 종아리의 근육

1. 앞근육

 a. 앞정강근(전경골근)

 이는곳: 정강뼈의 가쪽관절융기(경골외측과)와 가쪽
면의 위쪽 부분

 닿는곳: 첫째 발허리뼈(제1중족골)의 발바닥쪽 면 바
닥, 안쪽쐐기뼈(내측설상골)

 작용: 발을 등쪽으로 굽히고 안쪽으로 돌림, 발을 살
짝 모음

 b. 긴발가락폄근(장지신근)

 이는곳: 정강뼈의 가쪽관절융기, 종아리뼈(비골)의 앞
모서리(전연), 종아리뼈사이막(하퇴골간막)

 닿는곳: 힘줄 네 개를 이루며 엄지발가락을 제외한
네 발가락의 발등쪽으로 닿음

 작용: 발가락을 폄. 발을 등쪽으로 굽힘

 c. 셋째종아리근(제삼비골근)

 이는곳: 종아리뼈(비골) 안쪽 면의 아래쪽 부분

 닿는곳: 다섯째발허리뼈(제5중족골)의 발등 쪽 면 바닥

 작용: 발을 등쪽으로 구부리고 벌리고 가쪽으로 돌림

 d. 긴엄지폄근(장무지신근)

 이는곳: 종아리뼈 안쪽 면의 가운데 부분

 닿는곳: 엄지발가락(무지)의 끝마디뼈(말절골)과 첫마
디뼈(기절골)의 등쪽 면

 작용: 엄지발가락을 펴고 등쪽으로 굽힘

2. 종아리 가쪽 면에 있는 근육들

 a. 긴종아리근(장비골근)

 이는곳: 종아리뼈머리(비골두)와 가쪽 면의 위쪽 절반

 닿는곳: 첫째발허리뼈의 발바닥 쪽 면과 거친면(제1중
족골조면), 이 근육의 힘줄은 종아리뼈의 아
래쪽 끝의 뒤를 지나 발바닥을 대각선으로
가로지른다.

 b. 짧은종아리근(단비골근)

 이는곳: 종아리뼈 가쪽 면의 가운데 부분

 닿는곳: 다섯째발허리뼈의 몸통의 가쪽 면

 작용: 발을 발바닥 쪽으로 굽히면서 발의 가쪽 모서
리를 들어 올림

3. 종아리 뒤쪽 면에 있는 근육들

 a. 장딴지근(비복근)

 이는곳: 가쪽갈래(외측두)- 넙다리뼈(대퇴골)의 안쪽
위관절융기(내측상과), 안쪽갈래(내측두)- 넙
다리뼈의 가쪽위관절융기(외측상과)

 닿는곳: 발꿈치뼈융기(종골융기)와 발꿈치힘줄(종골건)

 작용: 발을 발바닥쪽으로 굽힘, 종아리를 폄, 발을 벌
림(이 복잡한 작용은 똑바로 서고 걷는 데 아주
중요하다)

 b. 가자미근

 이는곳: 정강뼈(경골) 뒷면의 위쪽 부분, 종아리뼈머
리(비골두)와 뒷면의 위쪽 부분

 닿는곳: 발꿈치뼈의 융기와 뒷면, 발꿈치힘줄. 장딴지
의 세갈래근은 하나의 힘줄을 이루며 닿는다.

 작용: 발을 발바닥 쪽으로 굽힘

 c. 장딴지빗근(족척근)

 이는곳: 넙다리뼈(대퇴골)의 가쪽위관절융기(외측상과)

 닿는곳: 발꿈치힘줄(종골건)의 안쪽 가장자리

 작용: 발을 발바닥 쪽으로 굽힘, 다리를 굽힘

4. 깊은 층

깊은 층에 있는 근육들은 다음과 같다.

 a. 뒤정강근(후경골근)

 b. 오금근(슬와근)

 c. 긴엄지굽힘근(장무지굴근)

 d. 긴발가락굽힘근(장지굴근)

D. 발의 근육

1. 등쪽 근육(배측근육)

 a. 짧은발가락폄근(단지신근)

 이는곳: 발꿈치뼈(종골)의 등쪽과 안쪽 면

 닿는곳: 엄지발가락과 둘째에서 넷째발가락 첫마디
뼈(기절골)의 등쪽 면 바닥

 작용: 발가락을 펴면서(등쪽으로 굽힘) 가쪽으로 살
짝 움직임

 b. 등쪽뼈사이근(배측골간근)

 이는곳: 네 개의 가쪽 발허리뼈(중족골) 안쪽 면

 닿는곳: 엄지발가락의 바닥. 둘째발가락은 뼈사이근이
두 개 있지만 셋째와 넷째발가락은 하나만 있다.

 작용: 발가락을 벌림

 c. 바닥쪽뼈사이근(척측골간근)

 이는곳: 세 개의 가쪽 발허리뼈 안쪽 면

 닿는곳: 둘째에서 넷째발가락의 첫째 발가락뼈(지골)
바닥의 안쪽 면

 작용: 발가락들을 서로 가까이 끌어당김

2. 발바닥에 있는 근육

 a. 엄지벌림근(무지외전근)

 이는곳: 발꿈치뼈융기(종골융기)

 닿는곳: 엄지발가락 첫 마디뼈의 안쪽 면

작용: 엄지발가락을 굽히고 벌림. 이는 즉 엄지발가락을 정중면(좌우대칭면)에 대해 올린다는 뜻으로, 발의 세로축(종축)을 연장하게 된다.

　　b. 새끼벌림근(소지외전근)

　　이는곳: 발꿈치뼈융기와 다섯째 발허리뼈(제5중족골)의 발바닥쪽 면

　　닿는곳: 새끼발가락의 첫 마디뼈

　　작용: 새끼발가락을 벌리고 굽히고 맞세움

　3. 깊은 층

　깊은 층에 있는 근육들은 다음과 같다.

　　a. 짧은엄지굽힘근(단무지굴근)

　　b. 엄지모음근(무지내전근)

　　c. 긴엄지굽힘근(장무지굴근)

　　d. 짧은새끼굽힘근(단소지굴근)

　　e. 짧은발가락굽힘근(단지굴근)

　　f. 긴발가락굽힘근(장지굴근)

　　g. 벌레근(충양근)

하지만 이 근육들은 발의 바깥 모양에는 영향을 주지 않는다.

도판 70~도판 73

도판 70은 다리의 앞모습이다.

골격구조에서는 다음과 같은 특징을 찾아볼 수 있다. 하트 모양의 무릎뼈(슬개골), 종아리뼈머리(비골두), 정강뼈(경골)의 안쪽 면 부분이 오직 피부로만 덮여 있고 근막이 무릎에서 안쪽복사(내과)까지 아주 잘 보일 것이다.

근육은 다음과 같다. 가쪽 윤곽에서는 아마 큰볼기근(대둔근)과 중간볼기근(중둔근), 큰볼기근과 중간볼기근의 교차하는 모습, 가쪽넓은근(외측광근) 위로 교차하는 넙다리근막긴장근(대퇴근막장근)을 볼 수 있을 것이다. 안쪽 윤곽에서는 넙다리빗근(봉공근)의 흐름이 안쪽 면의 모음근(내전근)에서 넓적다리의 앞쪽에 있는 폄근(신근)들에 뚜렷한 경계를 만들어주고 있다. 무릎뼈 위로는 무릎뼈에 닿는곳과 무릎뼈인대(슬개인대)의 연장되는 부분에 의해 넙다리네갈래근(대퇴사두근)의 네 개의 갈래의 온힘줄(공통건)이 보이는데 이 온힘줄은 정강거친면(경골조면) 속으로 닿는다. 무릎뼈인대의 각각의 면에 무릎밑지방(슬개하지방체)이 보인다. 이 무릎밑지방의 발달은 무릎관절을 통해 전해지는 압력의 양과 관련이 있다.

위앞엉덩뼈가시(상전장골극), 넙다리빗근은 정강뼈까지 그

안쪽과 아래쪽으로 향하는 흐름과 넙다리뼈(대퇴골)의 가쪽위관절융기(외측상과)까지 가쪽과 아래쪽으로 향하는 흐름을 따른다. 이 두 근육 모두 각자의 이는곳에서 넙다리곧은근(대퇴직근)을 덮고 있다. 두 근육 모두 서로 빗나가 있기 때문에 작은 고랑이 생긴다.

도판 71은 다리의 가쪽 모습이다.

뼈 구조에서 두드러지는 특징은 다음과 같다. 큰돌기(대전자), 무릎뼈(슬개골), 종아리뼈머리(비골두).

큰볼기근(대둔근)과 중간볼기근(중둔근)은 전체 크기가 눈에 명확히 띈다. 바깥 윤곽 상의 넙다리근막긴장근(대퇴근막장근)이 가쪽넓은근(외측광근)과 교차하고 엉덩정강근막띠(장경인대)을 통해 폄근(신근)이 정강뼈(경골)의 가쪽관절융기(외측과)까지 연결되는 것이 눈에 띈다. 한쪽 측면에 넙다리두갈래근의 사이와 반대편에 있는 반힘줄모양근(반건상근)과 반막모양근(반막상근)이 내려오며 다리오금(슬와)의 위모서리(상연)를 만드는 것을 잘 관찰한다. 장딴지근(비복근)은 다리오금의 바닥에 뚜렷하게 돌출된 부분을 만들어준다.

다리의 가쪽 면에 있는 각각의 근육들과 삼각형의 아무 근육도 덮이지 않은 정강뼈의 아래쪽 끝, 그리고 가쪽복사(외과)가 두드러져 보인다.

도판 72에서는 다리의 뒤면을 볼 수 있다. 뼈 구조에서의 특징은 다음과 같다. 큰돌기(대전자), 종아리뼈머리(비골두), 그리고 가쪽복사(외과)와 안쪽복사(내과).

엉덩이근육은 특히 큰볼기근(대둔근)과 중간볼기근(중둔근)을 잘 관찰한다.

큰볼기근의 절반은 넙다리뼈(대퇴골)까지 오고 절반은 넙다리근막(대퇴근막)까지 온다. 실제로 큰볼기근의 아래모서리는 지방에 완전히 덮여 있기 때문에 엉덩이는 큰볼기근의 원래 모양보다 더 많이 둥글다. 게다가 큰볼기근의 아래모서리가 비스듬히 아래와 바깥쪽으로 향하고 있는 반면에 엉덩이의 아래모서리는 수평적이다.

넙다리두갈래근(대퇴이두근), 반막모양근(반막상근), 반힘줄모양근(반건상근)의 세 개의 굽힘근(굴근)은 볼기근(둔근) 아래에 덩어리져 튀어나와 보인다. 이 근육들은 점점 양측으로 갈라져 멀어지면서 무릎 뒤에 다리오금(슬와)을 만들어준다. 해부를 위한 절개에서 다리오금은 마름모 모양으로 깊게 오목한 부분으로 나타나지만 실제 다리를 뻗으면 지방이 모여 튀어나오게 된다.

종아리에서 가장 두드러지는 근육은 장딴지근(비복근)이다.

이 근육의 크기는 사람마다 다른데 이 시점에서는 종아리의 윤곽을 만들어준다.

장딴지근의 가쪽갈래(외측두)는 안쪽갈래(내측두)보다 작고 말단으로 갈수록 늘어나지 않는다. 장딴지근은 가자미근, 발꿈치힘줄(종골건)과 더불어 우리 몸에서 가장 강한 힘줄이다.

도판 73은 다리의 안쪽 면을 볼 수 있다. 뼈 구조에서 볼 수 있는 특징은 다음과 같다. 무릎뼈(슬개골)의 옆모습. 무릎에서 안쪽복사(내과)에 이르는 정강뼈(경골)의 안쪽면(내측면).

띠모양처럼 생긴 가자미근의 흐름은 넓적다리의 안쪽모서리(내측연) 주변에 엉덩뼈(장골)에서 정강뼈 상단 끝에 닿는곳까지 뚜렷하게 나타난다. 다리에서 장딴지근(비복근)과 가자미근, 정강뼈 바로 뒤에 긴발가락굽힘근(장지굴근)이 가늘고 길게 튀어나와 있다.

정강거친면(경골조면) 아래에 앞정강근(전경골근)에 의해 종아리 앞쪽이 고르게 튀어나오게 된다. 큰두렁정맥(대복재정맥)의 흐름이 종아리를 따라 내려온다.

도판 74~도판77

이 도판들은 '보르게세의 검투사' 조각상을 모델로 하여 오른쪽 다리의 안쪽과 가쪽의 근육조직을 그린 것이다.

도판 76은 다리근육의 깊은층에 대해 설명하고 있다.

9. 발 근육
도판 78~도판 81

도판 78은 발의 앞면을 볼 수 있다. 뼈 구조에서는 가쪽복사(외과)와 안쪽복사(내과)가 튀어나온 것이 두드러진다. 가쪽복사는 안쪽복사보다 수평면이 아래쪽에 위치해 있다.

짧은발가락폄근(단지신근)의 가쪽모서리(외측연)는 쉽게 알아볼 수 있다. 이 부분은 발활(족궁)이라고 부른 고른 돌출부와 발목 바로 위에 있는 발의 가쪽모서리 볼록 튀어나온 부분을 만들어준다.

피부 바로 아래에 있는 긴발가락폄근(장지신근)과 긴엄지폄근(장무지신근)은 각각의 발가락을 향해 뻗어나간다. 발등의 정맥이 아주 잘 눈에 띈다. 가장 큰 정맥은 다리 안쪽 면으로 올라간다.

도판 79에서는 발의 뒷면이다. 이 시점에서 가쪽복사(외과)와 안쪽복사(내과)의 위치가 잘 보인다. 새끼벌림근(소지외전근)은 수축하면 특히 발의 가쪽 윤곽을 만들어주는데 중요한 역할을 한다.

발꿈치힘줄(종골건)은 이 시점에서 종아리 아랫부분과 발의 모양새를 잡아주는 중요한 역할을 한다. 이 힘줄은 위쪽은 폭이 넓지만 발꿈치뼈에 닿는 곳으로 갈수록 아래쪽은 좁아진다.

도판 80은 발의 가쪽 면이다.

뼈 구조의 특징은 다음과 같다. 가쪽복사(외과), 바깥 네 발가락의 관절과 발가락뼈(지골).

직선적인 엄지발가락과 비교하여 특히 곡선적인 바깥쪽 네 발가락의 흐름을 잘 관찰해야 한다.

가쪽복사의 노출된 삼각형 표면은 뒤쪽에서는 긴종아리근(장비골근)과 짧은종아리근(단비골근), 안쪽에서는 긴발가락폄근(장지신근)에 의해 경계를 이루고 있다.

짧은발가락폄근(단지신근)은 복사뼈 앞에 있는 발꿈치뼈(종골)의 위면에서 이는곳에 눈에 띄고 고른 덩어리를 만들어낸다. 근육 힘살은 점점 크기가 줄어들어 긴발가락폄근의 힘줄 앞 아래로 연장된다.

새끼벌림근(소지외전근)은 발꿈치뼈와 새끼발가락의 둘째 발가락뼈(지골)에 걸쳐 융기를 만들어낸다. 이 시점에서는 발등의 정맥 뿐만 아니라 가쪽복사 위의 정맥도 잘 보인다.

도판 81은 발의 안쪽 면이다. 뼈 구조의 특징은 다음과 같다. 안쪽복사(내과), 그리고 엄지발가락과 첫째발허리뼈(제1중족골) 사이의 관절.

발꿈치뼈(종골)에서 엄지발가락의 첫째발가락뼈(제1지골)에 이르는 엄지벌림근(무지외전근)의 흐름이 아주 잘 보인다.

앞정강근(전경골근)과 긴엄지폄근(장무지신근)의 힘줄들이 눈에 띄게 두드러진다. 뒤쪽 윤곽은 수직적인 발꿈치힘줄(종골건)에 의해 만들어진다. 안쪽복사의 모서리 가까이에는 큰두렁정맥(대복재정맥)이 지난다.

도판 82는 피부가 생략된 발등의 정맥을 볼 수 있다.

도판 83은 다양한 자세를 취하고 있는 무릎의 스케치들이다. 종아리의 폄(신전)과 굽힘(굴곡)은 무릎과 그 주변의 형태에 눈에 띄는 변화를 만들어낸다.

다리를 펴면 무릎뼈(슬개골)가 중앙에 가깝게 움직이면서 무릎인대(슬개인대)가 늘어나고 넙다리네갈래근(대퇴사두근)의 힘줄의 양쪽 면에 무릎밑지방(슬개하지방체)이 둥글게 튀어

나오게 된다.

다리를 굽히면 넙다리뼈(대퇴골)의 관절융기와 정강뼈(경골)의 상단 사이가 움푹 들어가게 된다. 무릎뼈가 이 공간으로 당겨져 내려간다. 무릎밑지방. 관절주머니(관절낭), 그리고 피부는 굽힌 무릎의 둥근 바깥 모양을 만들면서 넙다리뼈 관절융기의 둥근 표면으로 밀어붙인다.

도판 86은 미켈란젤로의 이론에 따라 성인의 신체 각 부분의 비례를 보여주고 있다. 이 비례는 몸의 전체 길이를 머리 길이를 8개로 나눈 것에 발목의 복사뼈에서 발바닥까지 길이를 더한 것이다. 더 오래된 개념과 대조를 이루는 이 비례는 몸의 중심을 두덩결합(치골결합)의 아래모서리(하연)에 있고 다리는 비교적 길고 몸통은 높이 위치해 있다.

도판 87은 19세기 프랑스의 의학자이자 조각가인 폴 리쉐 (1849~1933)가 1890년에 집필한 『Anatomie artistique』에서 설명한 인체의 비례이다.

도판 88과 89는 성장기 소년의 발달 단계를 보여준다. 이 사진들은 거의 2년 간격으로 정확히 같은 조건(같은 거리, 표준 프레임 등)하에 찍은 것이다. 그러므로 이 사진은 직접 신체 비례를 비교해볼 수 있다. 이 사진들과 성장기 소녀의 발달 단계 사진들은 캘리포니아 대학교 아동복지 연구소에서 찍은 것으로 낸시 베일리 박사가 제공한 것을 사용했다.

도판 90과 91은 성장기 소녀의 발달 단계를 보여준다. 이 연속 사진들은 소년의 사진보다 약간 크기가 크다. 이 사진들을 통해 자라나는 소녀의 신체 비례를 직접 비교해볼 수 있다.

도판 92 콜만이 제시한 어린이의 신체 비례를 보여준다. 상대적인 인체 비례는 나이에 따라 뚜렷하게 변하기 때문에 정해진 일반적인 규칙은 없다. 일반적으로 갓난아기의 전체 신장을 머리 길이를 기준으로 나누면 약 4등신이다. 6살 아동은 6등신. 12살 어린이는 약 7등신이다. 만약 콜만의 이론에 따라 전체 신장을 100등분하면 2살에서 4살에 이르는 어린이의 상대적인 신체 비례는 다음과 같이 나타난다.

머리뼈(두개골)~배꼽 (변화가 심함): 54

배꼽~발바닥: 46

머리뼈~샅(회음) (앉은키): 61

다리 길이: 31

넓적다리 길이 (움직이는 부분만): 16

종아리 길이: 4

발 길이: 4

팔 길이 (어깨뼈봉우리~가운데손가락 끝): 42

위팔(상완) 길이: 19

아래팔(전완) 길이 (팔꿈치관절~손목관절): 13

손 길이: 10

머리 길이(머리뼈 위~턱 아래모서리): 22

머리의 가장 넓은 지름: 15

골반의 가로 지름: 15

당연히 신체 비례는 사람마다 다 다르기 때문에 이것은 대략적인 수치에 불과하다.

도판 94~도판 96

도판 94~96에서는 다양한 가슴의 모습을 볼 수 있다. 성인 여성의 가슴은 젖(유방). 젖꽃판(유륜), 젖꼭지(유두)를 포함하고 있다. 가슴의 중심부는 거의 지방조직에 둘러싸여 있으며 모유 수유하는 동안 발달하는 젖샘소엽(유선소엽)을 볼 수 있다. 젖꼭지와 젖꽃판은 보통 피부보다 더 어두운 색을 띤다.

일반적으로 가슴은 셋째갈비뼈(제3늑골)에서 여섯째갈비뼈 (제6늑골)에 이르는 위치에 있는데 이보다 더 위에 있거나 아래에 있을 수도 있다. 보통 높이 있는 가슴이 좀 더 아름답다고 여겨진다. 좋은 가슴은 고정되고 긴장되어 있어 늘어지지 않았으며 아래모서리가 눈에 띄는 주름 없이 몸과 연결되어 있는 가슴이다. 가슴의 지방 함량이 눈에 띄게 줄면 축 늘어진 가슴이 된다.

가슴은 청소년기가 지나가고 좀 더 시간이 흐를 때까지 완전히 발달하지 않다가 모유 수유하는 단계에 이르러서야 완전히 발달하게 된다.

7살 이하 소녀의 가슴은 젖꼭지가 좀 더 튀어나온 것 빼고는 남자의 가슴과 구분이 가지 않는다. 나중에 젖꽃판이 돌출되고 마침내 가슴의 중심부도 튀어나오게 되는 것이다. 만년에 특히 백인종이 특히 젖꽃판의 돌출이 덜 눈에 띄게 될 수 있다.

오래된 명작과 역사자료에서 고른 일러스트
도판 107~도판 189

도판 107 도나텔로의 제자인 안토니오 폴라이우올로(Antonio Pollaiuolo, 1432(?)~1498)의 작품, 「벌거벗은 사람들의 전투」는 예술을 목적으로 해부학 연구를 하기 위해 인체를 해부

한 첫 번째 작품으로 여겨진다. 바자리(Vasari)는 폴라이우올로가 "근육의 운동을 연구하기 위해 수많은 시체들"을 해부했다고 말했다. 이 진술은 상당히 많은 의혹을 사긴 했지만 그럼에도 이 판화, 헤라클레스 같은 과장된 근육을 가진 인물을 그린 폴라이우올로의 회화 작품은 이탈리아와 나중에 유럽 전 지역의 해부학 연구를 확대하는데 막대한 영향을 준 것은 사실이다.

도판 108은 야코포 데 바르바리(Jacopo de'Barbari, 1450년 경~1516년 이전)의 「아폴론과 다이아나」이다. 야코프 발츄라고도 불린다. 그는 베네치아에서 알고지낸 뒤러(Albrecht Dürer)에게 부분적으로 영향을 끼친다. 뒤러의 완벽한 인체 비례의 연구는 바르바리의 작품에 대한 그의 열정에서 생겨난 것이다.

도판 109~123은 레오나르도 다빈치(Leonardo da Vinci, 1452~1513)의 습작들이다. 불가능한 것은 아니지만 그가 살던 시대의 과학의 발전과 정확한 정보를 얻고 체계적인 방식으로 다루는 것을 고려하지 않는다면, 해부학 연구에 대한 레오나르도의 공을 제대로 평가하는 것은 어렵다. 레오나르도는 시체를 직접적으로 연구할 기회가 별로 없었고, 완전한 해골을 관찰해본 적이 있는지조차 알려진 바 없다. 그의 그림들은 사소한 실수가 있긴 하지만, 놀라울 정도로 정확하다. 여기서 사소한 실수란 깊은 해부와 내부 장기에 대해 다룰 때 많아지는 경향이 있긴 하다. 그의 광범위한 관심사는 소재에 대한 새로운 견해를 제공하고 이해할 수 있도록 해주었다. 레오나르도는 역학에 관한 지식, 예를 들어 뼈와 근육에 적용한 역학 지식 등을 통해 수많은 뼈와 근육의 움직임에 대한 실제를 설명할 수 있었다. 도판들은 전적으로 골학과 근학의 체계들을 다루고 연대순으로 정리되어 있다.

도판 111은 몸통과 다리의 근육이다. 도판 위쪽 근처의 작은 스케치들은 왼쪽에서 오른쪽으로 가슴과 배의 안, 호흡할 때의 갈비밑근(늑하근), 넙다리근막긴장근(대퇴근막장근) 스케치 2개, 신경과 혈관의 연결을 보여주는 작은 스케치 3개, 그리고 넙다리근막긴장근 스케치 2개가 더 그려져 있다.

도판 117은 다리의 표면해부학이다. 아래쪽, 가운데에서 오른쪽의 그림은 말의 뒷다리와 인간의 다리를 비교 연구한 것이다.

도판 124는 알브레히트 뒤러(Albrecht Dürer, 1471~1528)가 그

린 「아담과 이브」이다. 뒤러는 레오나르도 다빈치처럼 역학, 화학, 물리학 등을 포함한 매우 다양한 소재들에 관심이 많았다. 뒤러의 해부학 연구들에서 그가 이탈리아 미술을 바탕으로 하여 인간의 이상적인 신체 비례를 찾고자 했다는 것을 수 있다. 그 연구의 결과는 인체를 7등신에서 8등신으로 나누어 그린 4권의 책에 담겨 있다. 규칙에 따라 다양한 비례를 다루면서 뒤러는 기형적이고 왜곡된 인체의 예시를 만들어냈다. 이 연구들은 너무 억지스럽고 학구적이라며 종종 비난을 받기도 했다. 「아담과 이브」는 아마도 이러한 연구를 적용한 작품 중에서 가장 성공적인 작품일 것이다. 아담의 다리와 도판 108의 야코포 데 바르바리가 그린 아폴론의 다리를 비교해보자.

도판 125~138은 미켈란젤로 부오나로티(Michelangelo Buonarroti, 1474~1564)의 습작들이다. 미켈란젤로는 아주 사실성이 높게 표현하고자 모든 작업을 아주 신중을 기해 연구했다. 그는 물고기의 크기를 연구하기 위해 시장에서 물고기를 샀다고 한다. 그리고 그리스도의 조각상 제작을 준비하기 위해 시체를 연구했다고도 한다. 아무튼 그의 주요 관심사는 인체이며 풍경화나 초상화에서 다른 무엇들보다 인체를 우선시 표현하여 다른 것들 배제할 정도이다. 그의 해부학 연구는 이탈리아의 플로렌스와 로마에서 약 12년 동안 진행되었다. 드로잉은 펜과 잉크, 검은색과 붉은색 초크, 그리고 목탄으로 그린 것이다. 정렬은 연대별로 되어 있다. 미켈란젤로의 이론에 기초한 인체 비례를 그린 도판 86도 참고하자.

도판 127은 뒤에서 본 누드를 그린 것으로 오른쪽 하단의 스케치는 검은색 초크로 그린 것이다.

도판 137은 「최후의 심판」을 위한 습작으로 아래쪽 머리의 얼룩은 기름이 묻은 것이다.

도판 139는 도메티모 델 바비에리(Domenico del Barbieri, 1506년 경~1565년 이후)의 해부학 책에 있는 도판이다. 바비에리는 프랑스 국왕 프랑수아 1세를 위한 해부학 책을 작업했던 퐁텐블로의 로소 피오렌티노(Rosso Fiorentino)와 관련이 있다. 이 판화는 아마 미완성된 피오렌티노의 책 속 그림을 복제한 것으로 보인다. 한때는 미켈란젤로의 그림으로 알려진 그림이다.

도판 140~147은 안드레스 베살리우스(Andreas Vesalius, 1514~1564)의 그림들이다. 베살리우스는 의사 집안에서 태어

났고 프랑스 파리와 몽펠리에의 루벤 대학에서 약학을 공부했다. 그 후 그는 루벤, 파두아, 볼로냐 등의 다양한 대학에서 교수 일과 프랑스의 카를 5세와 스페인의 펠리페 2세의 황실 의사로 활동을 하게 된다. 그는 인체를 직접 관찰하는 것을 바탕으로 해부학을 연구하여 동물 해부학 연구를 기초로 하는 그리스의 의학자 갈레노스(Claudios Galenos)의 이론을 대체할 해부학 이론을 세우고자 했다. 베살리우스의 이론은 자연스럽게 유스타키오(Bartolommeo Eustachio)와 같은 해부학자들의 이론과 반대되는 내용이었다(도판 148 참고). 그는 조수들의 도움이 없이 직접 인체를 해부하여 정확도를 높였다고 한다. 여기서 재현한 도판은 1543년에 스위스 바젤에서 발견한 것이다.

도판 140과 141은 『요약(Epitome)』에 나오는 남성과 여성의 누드이다.

도판 142~144는 베살리우스의 『인체의 구조에 관하여(De humani corporis fabrica)』의 첫 번째 책에 나오는 골격을 재현한 것이다.

도판 145~147은 『인체의 구조에 관하여』의 두 번째 책에서 나오는 근육에 관한 도판 3개를 재현한 것이다.

도판 148은 유스타키오(Bartolommeo Eustachio, ?~1574)의 해부학 도판이다. 1552년에 집필한 저서 『해부도(Tabulae anatomicae)』의 그림은 베살리우스처럼 직접 관찰을 바탕으로 한 것으로 대체된 해부학 연구의 움직임으로 자리매김한 갈레노스의 방법을 따르긴 했지만 정확성이 아주 높다는 특징을 보인다. 유스타키오는 로마 병원에 부검을 도입했다고 한다.
그의 그림은 정확하지만 베살리우스의 그림에 비하면 딱딱하고 재미가 없다. 그림의 일부는 직접적으로 표시되어 있지 않지만 측면과 상단에 있는 좌표를 참조할 수 있다.

도판 149는 멜키오르 마이어(Melchior Meier)의 「아폴론과 마르시아스, 그리고 미다스의 심판」이다. 마이어는 1581년 정도에 활약했다는 것 외에는 별로 알려지지 않았다. 「아폴론과 마르시아스, 그리고 미다스의 심판」과 「성 세바스찬의 순교」 같은 소재는 1543년 베살리우스의 책이 출간된 이후, 인기가 증가해가고 있었다. 화가들이 보통의 예술적 소재와 해부학 지식을 결합하여 선보일 수 있게 되었기 때문이다.

도판 150은 오라지오 보르지오니(Orazio Borgioni, ?~1616)의 「죽은 예수」다. 만테냐의 작품을 모작한 이 그림에서 보듯이 바로크 화가들은 특히 천장화에 유용한 극단적인 단축 기법을 완성했다. 만테냐가 만든 이 혁신적인 기법은 여기에 재현된 보르지오니의 작품에 의해 렘브란트의 주목을 받게 되었다.

도판 151은 헨드리크 골트지우스(Hendrick Goltzius, 1558~1616)의 「파르네세 헤라클레스」이다. 바로크 작가들은 고전 문학의 연구를 통해 바로크 문학의 법칙을 많이 만들어낸 것처럼, 바로크 화가와 조각가들도 고전적인 모델로 교육하고 영감을 받게 되었다. 골트지우스는 아주 과장되게 발달한 근육과 독특한 자세를 그리는 것을 즐겼으며, 종종 미켈란젤로의 작품을 모작하여 희화화하기도 했다.

도판 152는 로도비코 카르디(Lodovico Cardi da Cigoli, 1559~1613)의 그림이다. 카르디와 그의 스승 알레산드로 알로리(Alessandro Allori)는 눈부시게 아름다운 해부학 조각품들을 창조해냈다. 이 에코르세(écorché: 사람이나 동물의 피부 밑에 있는 근육 조직이 드러나도록 그린 해부학적 소묘나 조각)를 재현한 도판은 그들의 해부학 습장 중에 이탈리아인들이 특별히 좋아한 그림이다.

도판 153은 페테르 파울 루벤스(Peter Paul Rubens)의 「비너스의 습작」으로, 오른쪽에 있는 루벤스의 주된 해부학 작업은 사후에 출판된 드로잉 모음집이다. 이 그림은 해부학에 관한 더 큰 연구의 일부로 그려진 것일지도 모른다. 현재 상태 그대로, 해부학에 44개의 초서체(동판 인쇄 글씨 같은 서체)가 라틴어로 써져 있으며, 천문학과 연금술에 대해 몇 가지 반영이 되어 있다. 해부학이 아닌 구절을 생략한 프랑스어 번역서 『인물화이론, 그 원리에서 고려한 쉬거나 움직이는 모습(Théorie de la figure humaine, considérée dans ses principes, soit en repos ou mouvement)』가 1773년 파리에서 출간되었다.

도판 154는 윌리엄 캠퍼(William Camper, 1666~1709)의 그림이다. 이 손 습작은 1697년에 출간된 캠퍼가 쓴, 따로 설명이 필요 없는 『인체의 해부학, 유럽 최고의 거장들 중 일부에 의해 그려진 사망한 인물들의 그림, 그리고 정밀하게 새겨진 114개의 동판화, 큰 삽화 설명, 새로운 해부학 발견 다수 수록, 그리고 외과적인 관찰: 동물 생태학을 설명한 서문과 풍부한 색인 추가 (The Anatomy of Humane Bodies, With Figures Drawn After The Life

By some Of The Best Masters in Europe, And Curiously Engraven In One Hundred and Fourteen Copper Plates, Illustrated With Large Explications, Containing Many New Anatomical Discoveries, And Chirurgical Observations: To Which Is Added An Introduction Explaining The Animal Oeconomy, With A Copious Index)』라는 제목의 책의 내용을 재현한 것이다.

도판 155는 프란시스코 고야(Francisco José de Goya y Lucientes, 1746~1828)의 「거인」이다. 이 애쿼틴트(부식 동판 화법으로 제작한 판화)는 고야가 말년에 제작한 작품들 중 하나이다. 이 화법은 그림이 밝아질 수 있는데(동판을 긁어내서) 어두워질 수 없어서 특히 까다롭다.

도판 156은 존 플랙스먼(John Flaxman, 1755~1826)이 그린 가슴우리(흉곽)의 모습이다. 플랙스먼이 남긴 해부학 연구는 예술가를 위한 교본이 아니고 생전에 출판된 것도 아니다. 19개의 도판이 로버트슨(Robertson)의 그림과 함께 1833년 런던에서 『뼈와 근육에 대한 해부학 연구, 예술가용, 故 존 플랙스먼 그림, 에드윈 랜시어 판화 작업, 윌리엄 로버트슨의 2개의 추가 도판과 주석 수록(Anatomical Studies Of The Bones And Muscles, For The Use Of Artists, From Drawings By The Late John Flaxman, Engraved By Henry Landseer; With Two Additional Plates; And Explanatory Notes, By William Robertson)』이라는 제목으로 출간되었다.

도판 157~166은 줄스 저메인 클로켓(Jules Cloquet)의 그림이다. 이 도판들은 그의 저서 『인체해부학(Anatomie de l'homme)』의 그림을 재현한 것이다.

도판 167는 장 오귀스트 도미니크 앵그르(Jean Auguste Dominique Ingres, 1780~1867)의 「아크론의 시체 습작」이다. 고전적인 주제들은 특히 프랑스에서 19세기 초 회화와 조각 분야의 인기 있던 소재가 되었다. 양감, 형태, 그리고 동작의 환각을 만들어내는 수단으로 색보다 선을 강조한 표현은 앵그르의 기법을 아주 높은 수준으로 이끌어냈다. 예술비평가 제임스 헌커(James Huneker)는 앵그르에 대해 "사상 최고의 선의 대가"라고 이야기했다.

도판 168~170은 윌리엄 리머(William Rimmer, 1816~1879)는 뉴욕의 쿠퍼 연구소(Cooper Institute)과 보스턴의 미술관에서 미술을 가르치기 위해 의료업을 그만둔 내과의사이다. 1876년에 그는 흰 종이에 연필로 그린 도판 시리즈를 그렸고 1887에 『미술 해부학(Art Anatomy)』라는 책으로 출간하였다.

도판 171~176은 예뇌 바르차이(Jenő Barcsay)는 『예술가를 위한 해부학(Anatomy for the Artist, 1956년 판)』에서 발췌한 것이다.

도판 177은 에드가 드가(Hilaire Germain Edgar Degas, 1834~1917)의 「목욕」이다. 발레 무용수들을 그린 수많은 캔버스에서 알 수 있듯이 드가가 인체에 대해 가진 관심은 종종 무게 중심의 균형과 이동에 집중되곤 했다. 그의 접근법은 관능적이라기보다 지적인 것으로 여겨지지만, 드가는 이 목욕하는 여성을 자신을 핥는 고양이와 비교한다.

도판 178~189는 에드워드 마이브리지(Eadweard Muybridge, 1830~1904)가 찍은 사진들이다. 이 사진들은 1913년에 출간된 『움직이는 인물(The human figure in Motion)』과 1887년에 출간된 『동물의 운동(Animals Locomotion)』의 사진을 재현한 것이다. 마이브리지의 선구적인 작업은 영화촬영용 카메라가 발명되기 전에 만들어진 것이라 아주 놀라운 것이었다. 사용된 주프락시스코프(zoopraxiscope)라는 장치는 유리 위에 화면에 비치는 연속된 투명한 사진들을 만들었다. 주로 캘리포니아와 펜실베니아에서 행해진 이 연구의 결과는 동물 『동물의 운동(Animals Locomotion)』이라는 제목으로 11권 출판되었다.

PART. 1

도판

PLATES

골격

도판1

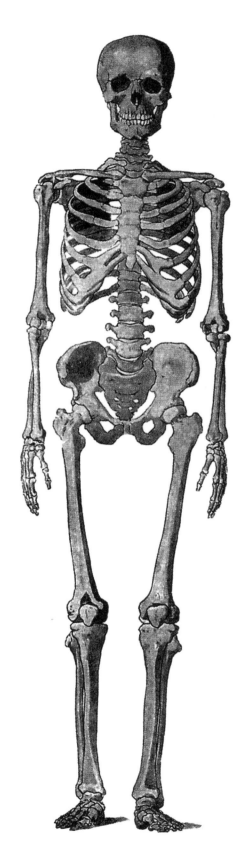

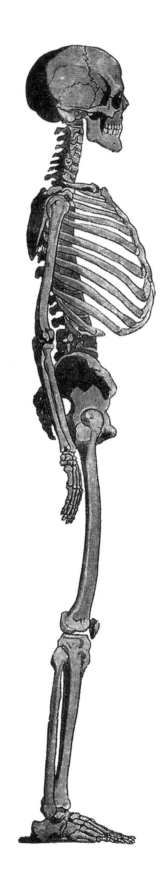

그림 1
앞면

그림 2
가쪽 면

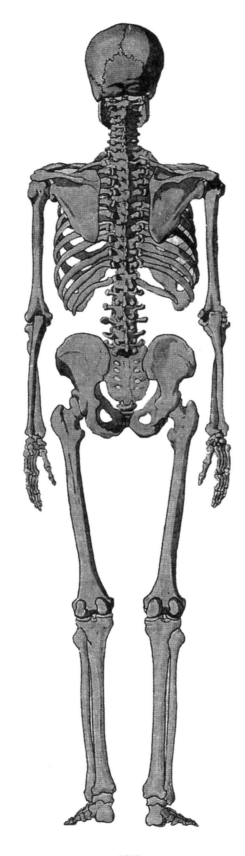

뒤면

뼈의 종류

도판3

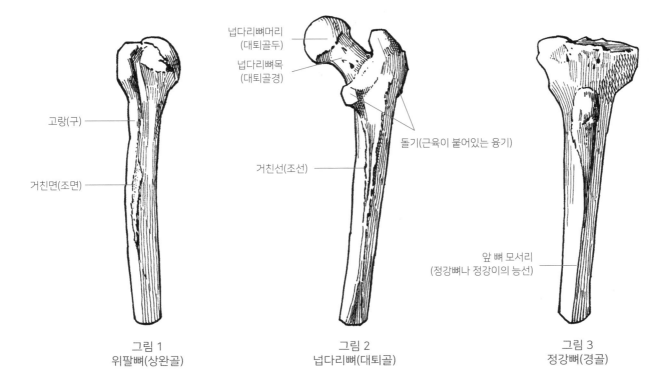

넙다리뼈머리
(대퇴골두)

넙다리뼈목
(대퇴골경)

고랑(구)

거친면(조면)

거친선(조선)

돌기(근육이 붙어있는 융기)

앞 뼈 모서리
(정강뼈나 정강이의 능선)

그림 1
위팔뼈(상완골)

그림 2
넙다리뼈(대퇴골)

그림 3
정강뼈(경골)

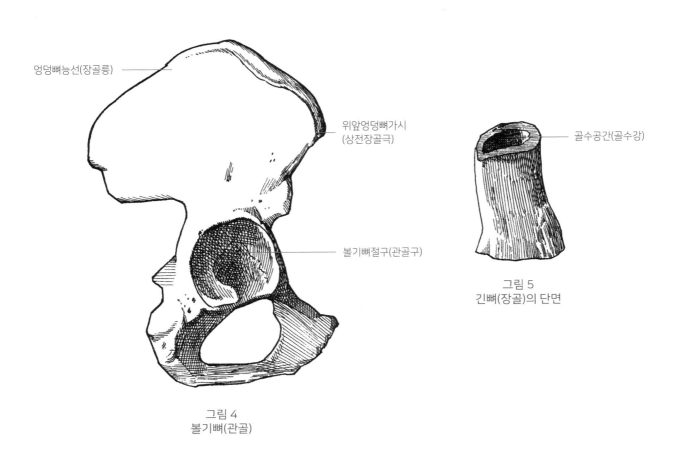

엉덩뼈능선(장골릉)

위앞엉덩뼈가시
(상전장골극)

볼기뼈절구(관골구)

골수공간(골수강)

그림 5
긴뼈(장골)의 단면

그림 4
볼기뼈(관골)

관절의 종류
도판4

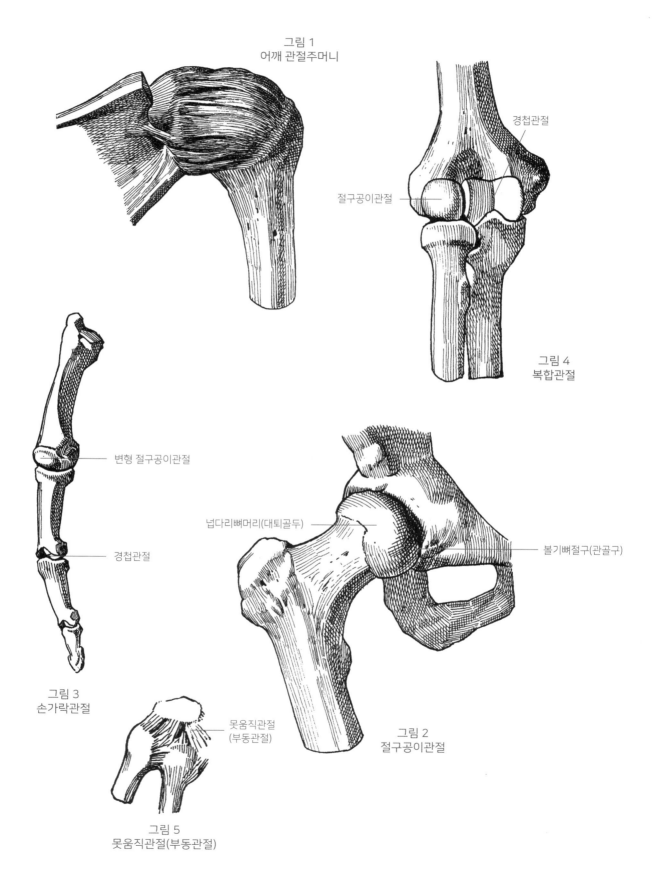

그림 1
어깨 관절주머니

경첩관절

절구공이관절

그림 4
복합관절

변형 절구공이관절

넙다리뼈머리(대퇴골두)

볼기뼈절구(관골구)

경첩관절

그림 3
손가락관절

못움직관절
(부동관절)

그림 2
절구공이관절

그림 5
못움직관절(부동관절)

관절의 단면도

도판5

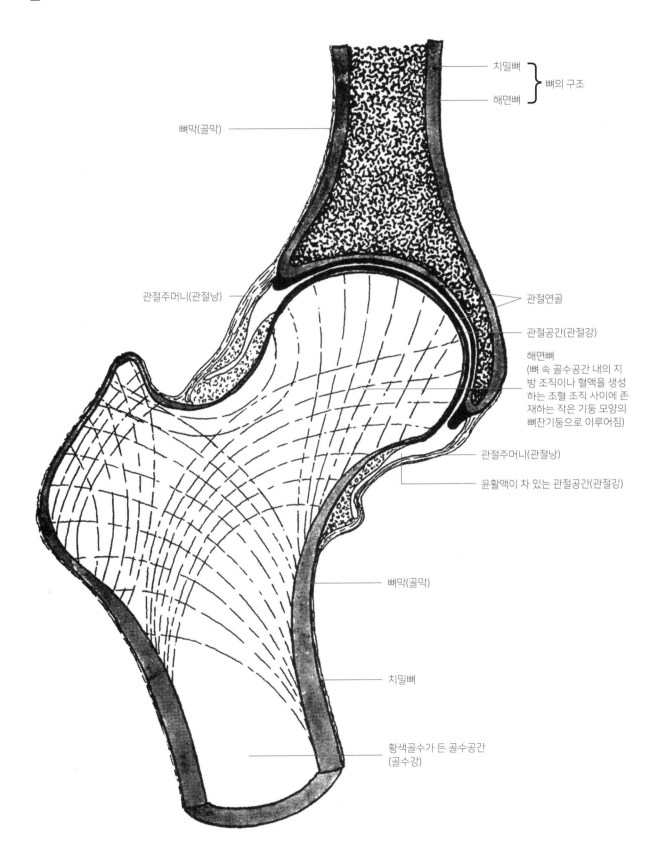

치밀뼈

해면뼈

뼈의 구조

뼈막(골막)

관절주머니(관절낭)

관절연골

관절공간(관절강)

해면뼈
(뼈 속 골수공간 내의 지방 조직이나 혈액을 생성하는 조혈 조직 사이에 존재하는 작은 기둥 모양의 뼈잔기둥으로 이루어짐)

관절주머니(관절낭)

윤활액이 차 있는 관절공간(관절강)

뼈막(골막)

치밀뼈

황색골수가 든 골수공간
(골수강)

머리뼈

도판6

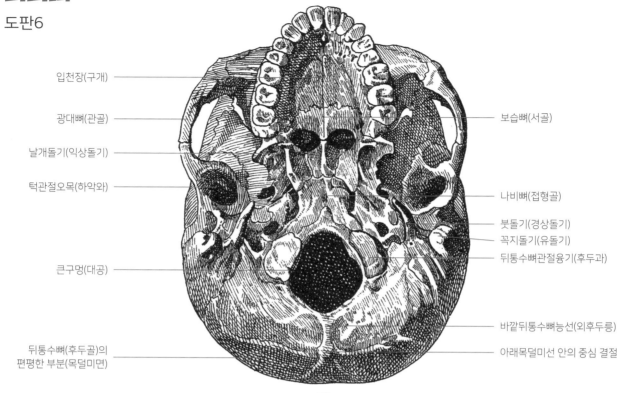

입천장(구개)
광대뼈(관골)
날개돌기(익상돌기)
턱관절오목(하악와)

큰구멍(대공)

뒤통수뼈(후두골)의
편평한 부분(목덜미면)

보습뼈(서골)

나비뼈(접형골)
붓돌기(경상돌기)
꼭지돌기(유돌기)
뒤통수뼈관절융기(후두과)

바깥뒤통수뼈능선(외후두릉)
아래목덜미선 안의 중심 결절

그림 1
머리뼈(두개골) 바닥의 바깥 면

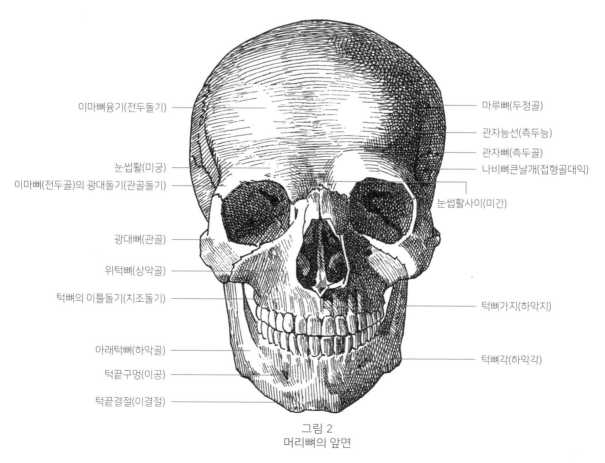

이마뼈융기(전두돌기)

눈썹활(미궁)
이마뼈(전두골)의 광대돌기(관골돌기)

광대뼈(관골)

위턱뼈(상악골)

턱뼈의 이틀돌기(치조돌기)

아래턱뼈(하악골)

턱끝구멍(이공)

턱끝결절(이결절)

마루뼈(두정골)
관자능선(측두능)
관자뼈(측두골)
나비뼈큰날개(접형골대익)

눈썹활사이(미간)

턱뼈가지(하악지)

턱뼈각(하악각)

그림 2
머리뼈의 앞면

머리뼈의 종류

도판7

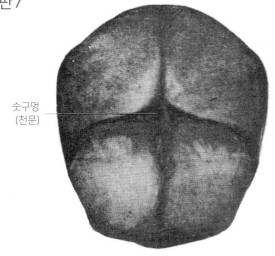

숫구멍
(천문)

그림 1
갓난아기의 머리뼈(위에서 본 모습)

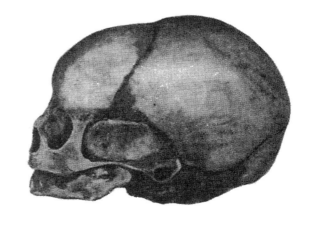

그림 2
갓난아기의 머리뼈(왼쪽 면에서 본 모습)

그림 3
노인의 머리뼈

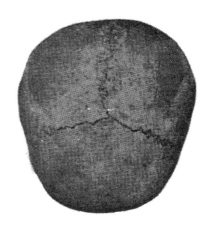

그림 5
짧은 길이의 머리뼈

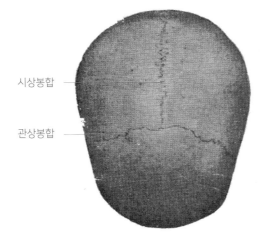

시상봉합

관상봉합

그림 4
평균적인 길이의 머리뼈

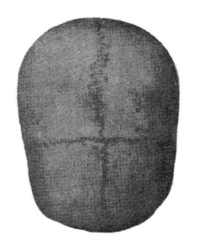

그림 6
긴 길이의 머리뼈

몸통의 골격_앞면

도판8

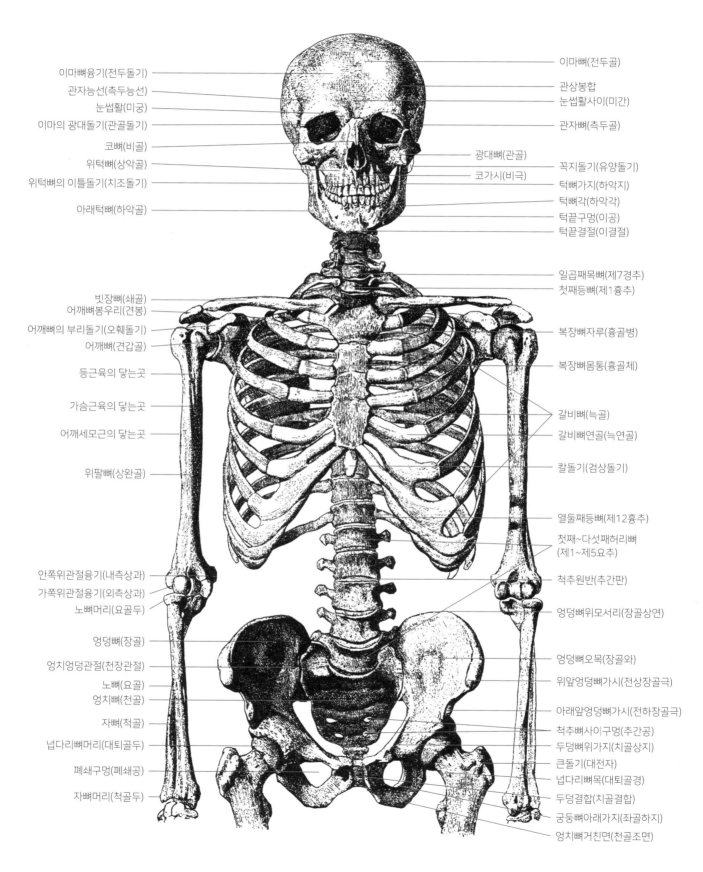

이마뼈융기(전두돌기)
관자능선(측두능선)
눈썹활(미궁)
이마의 광대돌기(관골돌기)
코뼈(비골)
위턱뼈(상악골)
위턱뼈의 이틀돌기(치조돌기)
아래턱뼈(하악골)

빗장뼈(쇄골)
어깨뼈봉우리(견봉)
어깨뼈의 부리돌기(오훼돌기)
어깨뼈(견갑골)
등근육의 닿는곳
가슴근육의 닿는곳
어깨세모근의 닿는곳
위팔뼈(상완골)

안쪽위관절융기(내측상과)
가쪽위관절융기(외측상과)
노뼈머리(요골두)
엉덩뼈(장골)
엉치엉덩관절(천장관절)
노뼈(요골)
엉치뼈(천골)
자뼈(척골)
넙다리뼈머리(대퇴골두)
폐쇄구멍(폐쇄공)
자뼈머리(척골두)

이마뼈(전두골)
관상봉합
눈썹활사이(미간)
관자뼈(측두골)
광대뼈(관골)
꼭지돌기(유양돌기)
코가시(비극)
턱뼈가지(하악지)
턱뼈각(하악각)
턱끝구멍(이공)
턱끝결절(이결절)

일곱째목뼈(제7경추)
첫째등뼈(제1흉추)
복장뼈자루(흉골병)
복장뼈몸통(흉골체)
갈비뼈(늑골)
갈비뼈연골(늑연골)
칼돌기(검상돌기)
열둘째등뼈(제12흉추)
첫째~다섯째허리뼈
(제1~제5요추)
척추원반(추간판)
엉덩뼈위모서리(장골상연)
엉덩뼈오목(장골와)
위앞엉덩뼈가시(전상장골극)
아래앞엉덩뼈가시(전하장골극)
척추뼈사이구멍(추간공)
두덩뼈위가지(치골상지)
큰돌기(대전자)
넙다리뼈목(대퇴골경)
두덩결합(치골결합)
궁둥뼈아래가지(좌골하지)
엉치뼈거친면(천골조면)

몸통의 골격_뒤면

도판9

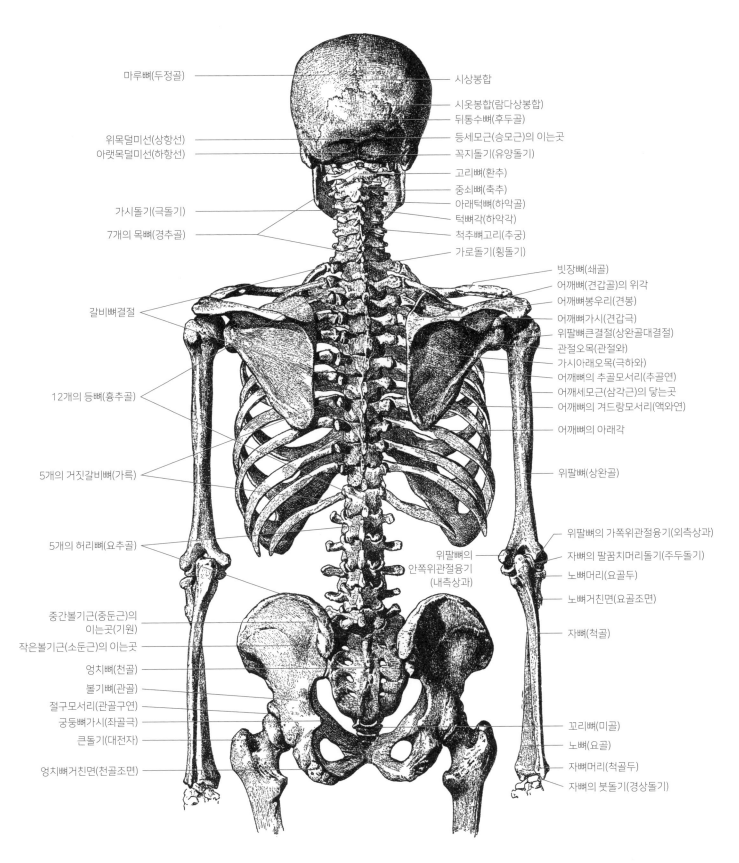

마루뼈(두정골)

위목덜미선(상항선)
아랫목덜미선(하항선)

가시돌기(극돌기)

7개의 목뼈(경추골)

갈비뼈결절

12개의 등뼈(흉추골)

5개의 거짓갈비뼈(가륵)

5개의 허리뼈(요추골)

중간볼기근(중둔근)의
이는곳(기원)

작은볼기근(소둔근)의 이는곳

엉치뼈(천골)

볼기뼈(관골)

절구모서리(관골구연)

궁둥뼈가시(좌골극)

큰돌기(대전자)

엉치뼈거친면(천골조면)

시상봉합

시옷봉합(람다상봉합)
뒤통수뼈(후두골)
등세모근(승모근)의 이는곳
꼭지돌기(유양돌기)
고리뼈(환추)
중쇠뼈(축추)
아래턱뼈(하악골)
턱뼈각(하악각)
척추뼈고리(추궁)
가로돌기(횡돌기)

빗장뼈(쇄골)
어깨뼈(견갑골)의 위각
어깨뼈봉우리(견봉)
어깨뼈가시(견갑극)
위팔뼈큰결절(상완골대결절)
관절오목(관절와)
가시아래오목(극하와)
어깨뼈의 추골모서리(추골연)
어깨세모근(삼각근)의 닿는곳
어깨뼈의 겨드랑모서리(액와연)

어깨뼈의 아래각

위팔뼈(상완골)

위팔뼈의 가쪽위관절융기(외측상과)

자뼈의 팔꿈치머리돌기(주두돌기)
노뼈머리(요골두)
노뼈거친면(요골조면)

자뼈(척골)

위팔뼈의
안쪽위관절융기
(내측상과)

꼬리뼈(미골)
노뼈(요골)
자뼈머리(척골두)
자뼈의 붓돌기(경상돌기)

몸통의 골격_옆면

도판10

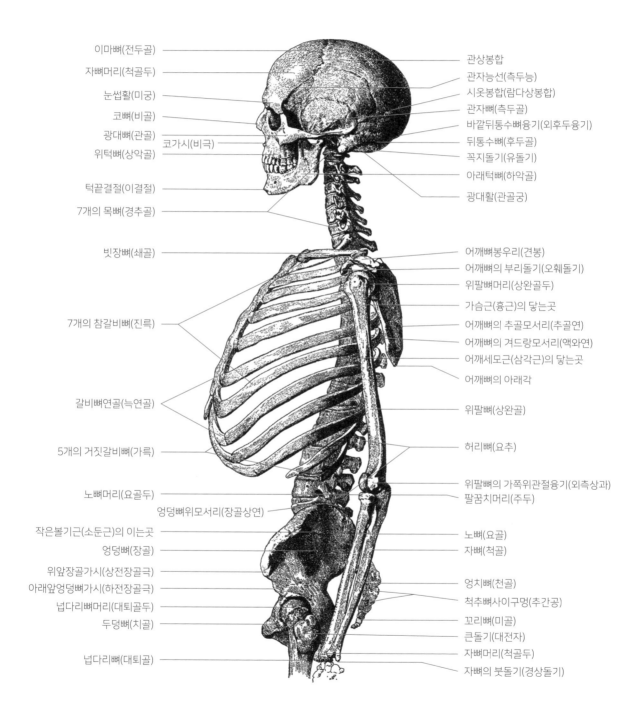

이마뼈(전두골)

자뼈머리(척골두)

눈썹활(미궁)

코뼈(비골)

광대뼈(관골)

위턱뼈(상악골)

코가시(비극)

턱끝결절(이결절)

7개의 목뼈(경추골)

빗장뼈(쇄골)

7개의 참갈비뼈(진륵)

갈비뼈연골(늑연골)

5개의 거짓갈비뼈(가륵)

노뼈머리(요골두)

엉덩뼈위모서리(장골상연)

작은볼기근(소둔근)의 이는곳

엉덩뼈(장골)

위앞장골가시(상전장골극)

아래앞엉덩뼈가시(하전장골극)

넙다리뼈머리(대퇴골두)

두덩뼈(치골)

넙다리뼈(대퇴골)

관상봉합

관자능선(측두능)

시옷봉합(람다상봉합)

관자뼈(측두골)

바깥뒤통수뼈융기(외후두융기)

뒤통수뼈(후두골)

꼭지돌기(유돌기)

아래턱뼈(하악골)

광대활(관골궁)

어깨뼈봉우리(견봉)

어깨뼈의 부리돌기(오훼돌기)

위팔뼈머리(상완골두)

가슴근(흉근)의 닿는곳

어깨뼈의 추골모서리(추골연)

어깨뼈의 겨드랑모서리(액와연)

어깨세모근(삼각근)의 닿는곳

어깨뼈의 아래각

위팔뼈(상완골)

허리뼈(요추)

위팔뼈의 가쪽위관절융기(외측상과)

팔꿈치머리(주두)

노뼈(요골)

자뼈(척골)

엉치뼈(천골)

척추뼈사이구멍(추간공)

꼬리뼈(미골)

큰돌기(대전자)

자뼈머리(척골두)

자뼈의 붓돌기(경상돌기)

척추뼈

도판11

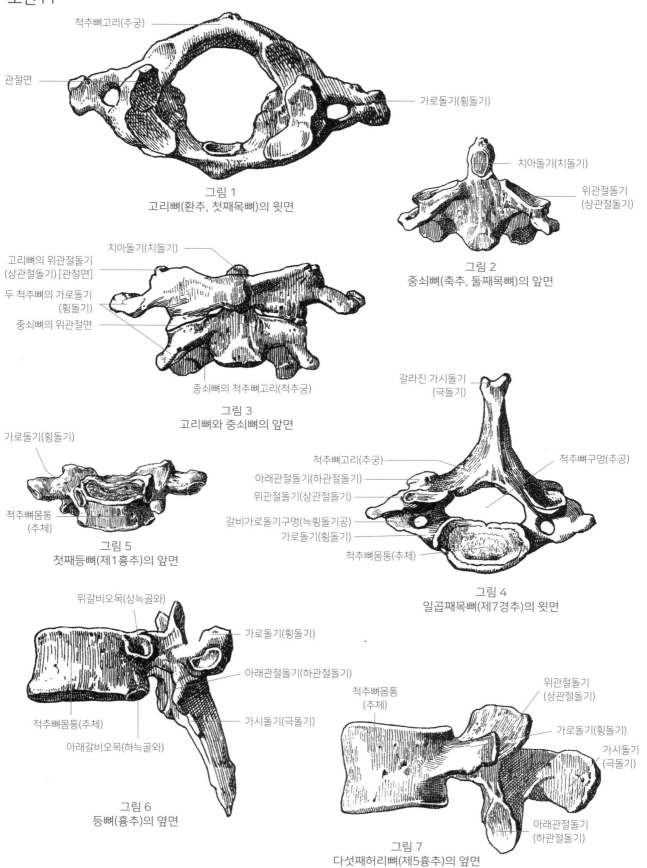

척추뼈고리(추궁)

관절면

가로돌기(횡돌기)

그림 1
고리뼈(환추, 첫째목뼈)의 윗면

치아돌기(치돌기)

위관절돌기
(상관절돌기)

그림 2
중쇠뼈(축추, 둘째목뼈)의 앞면

고리뼈의 위관절돌기
(상관절돌기) [관절면]

두 척추뼈의 가로돌기
(횡돌기)

중쇠뼈의 위관절면

치아돌기(치돌기)

중쇠뼈의 척추뼈고리(척추궁)

그림 3
고리뼈와 중쇠뼈의 앞면

가로돌기(횡돌기)

척추뼈몸통
(추체)

그림 5
첫째등뼈(제1흉추)의 앞면

갈라진 가시돌기
(극돌기)

척추뼈고리(추궁)

아래관절돌기(하관절돌기)

위관절돌기(상관절돌기)

갈비가로돌기구멍(늑횡돌기공)

가로돌기(횡돌기)

척추뼈몸통(추체)

척추뼈구멍(추공)

그림 4
일곱째목뼈(제7경추)의 윗면

위갈비오목(상늑골와)

가로돌기(횡돌기)

아래관절돌기(하관절돌기)

척추뼈몸통(추체)

아래갈비오목(하늑골와)

가시돌기(극돌기)

그림 6
등뼈(흉추)의 옆면

척추뼈몸통
(추체)

위관절돌기
(상관절돌기)

가로돌기(횡돌기)

가시돌기
(극돌기)

아래관절돌기
(하관절돌기)

그림 7
다섯째허리뼈(제5흉추)의 옆면

척주의 움직임

도판12

옆으로 굽힘. 회색 부분은 움직이지 않는 부위이고 점이 찍힌 부분은 움직이는 부위

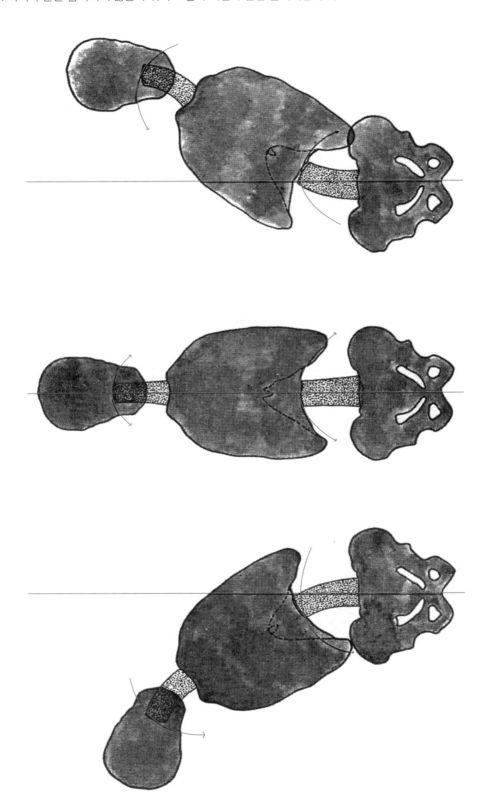

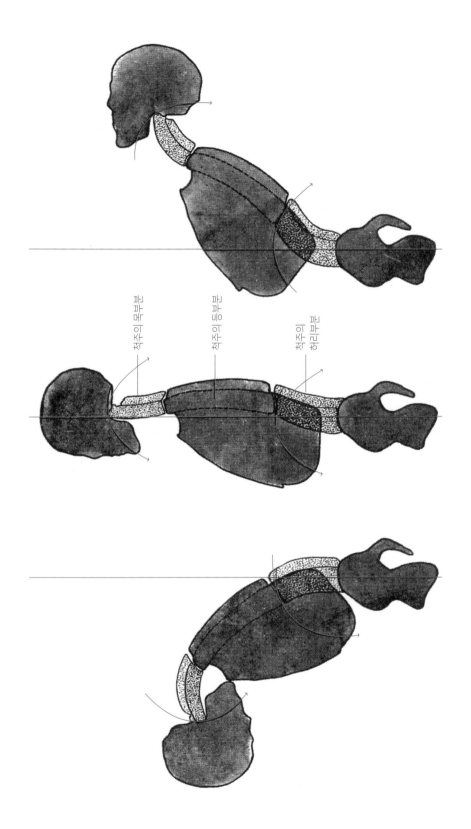

척주의
목부문

척주의
등부문

척주의
허리부문

팔의 뼈
도판14

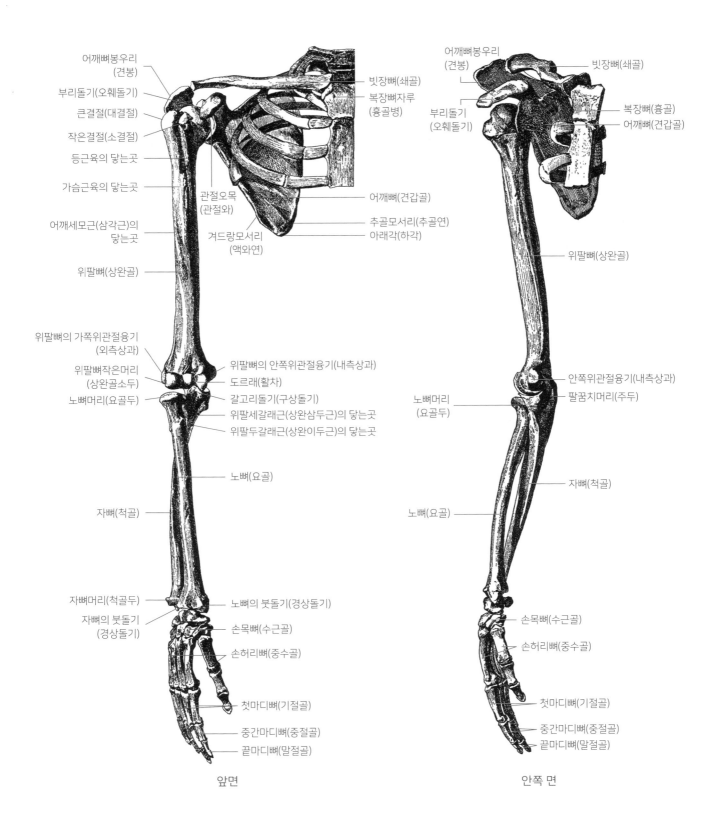

어깨뼈봉우리
(견봉)

부리돌기(오훼돌기)

큰결절(대결절)

작은결절(소결절)

등근육의 닿는곳

가슴근육의 닿는곳

어깨세모근(삼각근)의
닿는곳

위팔뼈(상완골)

위팔뼈의 가쪽위관절융기
(외측상과)

위팔뼈작은머리
(상완골소두)

노뼈머리(요골두)

자뼈(척골)

자뼈머리(척골두)

자뼈의 붓돌기
(경상돌기)

빗장뼈(쇄골)

복장뼈자루
(흉골병)

관절오목
(관절와)

겨드랑모서리
(액와연)

어깨뼈(견갑골)

추골모서리(추골연)

아래각(하각)

위팔뼈의 안쪽위관절융기(내측상과)

도르래(활차)

갈고리돌기(구상돌기)

위팔세갈래근(상완삼두근)의 닿는곳

위팔두갈래근(상완이두근)의 닿는곳

노뼈(요골)

노뼈의 붓돌기(경상돌기)

손목뼈(수근골)

손허리뼈(중수골)

첫마디뼈(기절골)

중간마디뼈(중절골)

끝마디뼈(말절골)

앞면

어깨뼈봉우리
(견봉)

부리돌기
(오훼돌기)

빗장뼈(쇄골)

복장뼈(흉골)

어깨뼈(견갑골)

위팔뼈(상완골)

안쪽위관절융기(내측상과)

팔꿈치머리(주두)

노뼈머리
(요골두)

자뼈(척골)

노뼈(요골)

손목뼈(수근골)

손허리뼈(중수골)

첫마디뼈(기절골)

중간마디뼈(중절골)

끝마디뼈(말절골)

안쪽 면

도판15

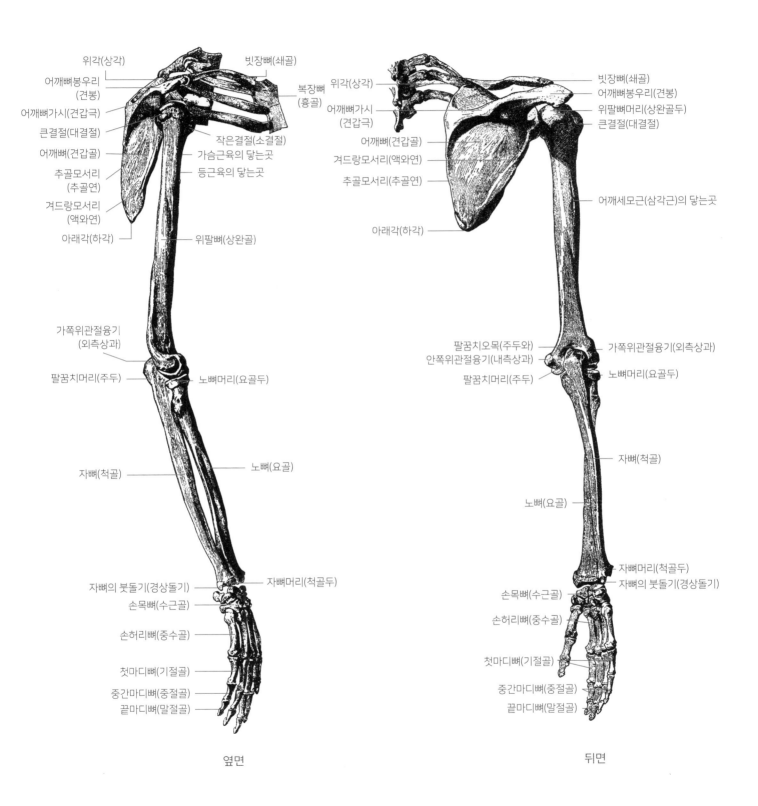

위각(상각)
어깨뼈봉우리
(견봉)
어깨뼈가시(견갑극)
큰결절(대결절)
어깨뼈(견갑골)
추골모서리
(추골연)
겨드랑모서리
(액와연)
아래각(하각)

빗장뼈(쇄골)
복장뼈
(흉골)
작은결절(소결절)
가슴근육의 닿는곳
등근육의 닿는곳
위팔뼈(상완골)

가쪽위관절융기
(외측상과)
팔꿈치머리(주두)

노뼈머리(요골두)

자뼈(척골)

노뼈(요골)

자뼈의 붓돌기(경상돌기)
손목뼈(수근골)

손허리뼈(중수골)

첫마디뼈(기절골)
중간마디뼈(중절골)
끝마디뼈(말절골)

자뼈머리(척골두)

옆면

위각(상각)
어깨뼈가시
(견갑극)
어깨뼈(견갑골)
겨드랑모서리(액와연)
추골모서리(추골연)

아래각(하각)

빗장뼈(쇄골)
어깨뼈봉우리(견봉)
위팔뼈머리(상완골두)
큰결절(대결절)

어깨세모근(삼각근)의 닿는곳

팔꿈치오목(주두와)
안쪽위관절융기(내측상과)
팔꿈치머리(주두)

가쪽위관절융기(외측상과)
노뼈머리(요골두)

자뼈(척골)

노뼈(요골)

자뼈머리(척골두)
자뼈의 붓돌기(경상돌기)
손목뼈(수근골)

손허리뼈(중수골)

첫마디뼈(기절골)
중간마디뼈(중절골)
끝마디뼈(말절골)

뒤면

다리의 뼈

도판16

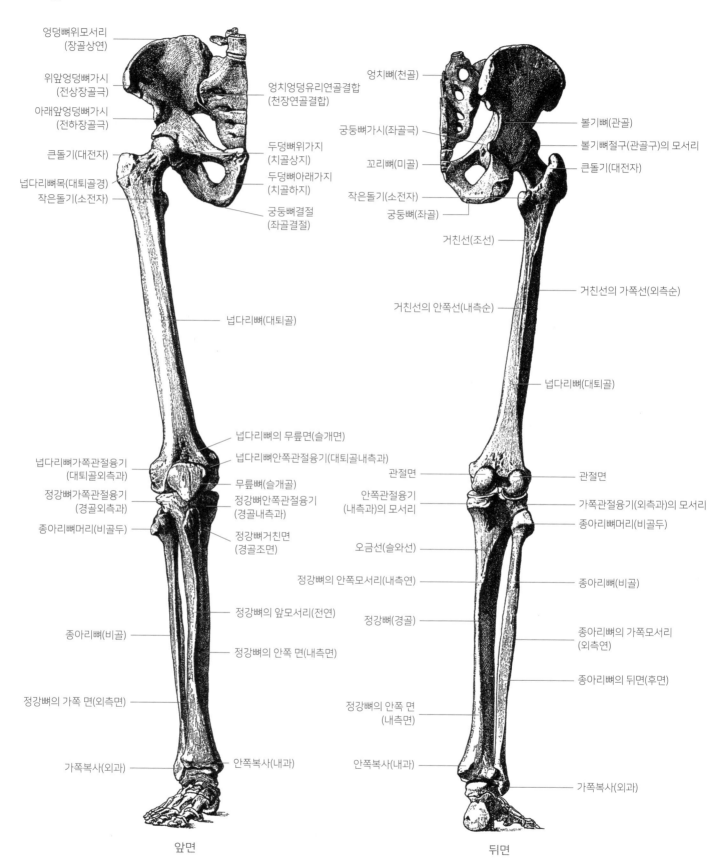

엉덩뼈위모서리
(장골상연)

위앞엉덩뼈가시
(전상장골극)

아래앞엉덩뼈가시
(전하장골극)

큰돌기(대전자)

넙다리뼈목(대퇴골경)
작은돌기(소전자)

엉치엉덩유리연골결합
(천장연골결합)

두덩뼈위가지
(치골상지)

두덩뼈아래가지
(치골하지)

궁둥뼈결절
(좌골결절)

넙다리뼈(대퇴골)

넙다리뼈의 무릎면(슬개면)

넙다리뼈안쪽관절융기(대퇴골내측과)

넙다리뼈가쪽관절융기
(대퇴골외측과)

정강뼈가쪽관절융기
(경골외측과)

종아리뼈머리(비골두)

무릎뼈(슬개골)

정강뼈안쪽관절융기
(경골내측과)

정강뼈거친면
(경골조면)

종아리뼈(비골)

정강뼈의 앞모서리(전연)

정강뼈의 안쪽 면(내측면)

정강뼈의 가쪽 면(외측면)

가쪽복사(외과)

안쪽복사(내과)

앞면

엉치뼈(천골)

궁둥뼈가시(좌골극)

꼬리뼈(미골)

작은돌기(소전자)

궁둥뼈(좌골)

거친선(조선)

거친선의 안쪽선(내측순)

볼기뼈(관골)

볼기뼈절구(관골구)의 모서리

큰돌기(대전자)

거친선의 가쪽선(외측순)

넙다리뼈(대퇴골)

관절면

안쪽관절융기
(내측과)의 모서리

오금선(슬와선)

정강뼈의 안쪽모서리(내측연)

정강뼈(경골)

정강뼈의 안쪽 면
(내측면)

안쪽복사(내과)

관절면

가쪽관절융기(외측과)의 모서리

종아리뼈머리(비골두)

종아리뼈(비골)

종아리뼈의 가쪽모서리
(외측연)

종아리뼈의 뒤면(후면)

가쪽복사(외과)

뒤면

도판17

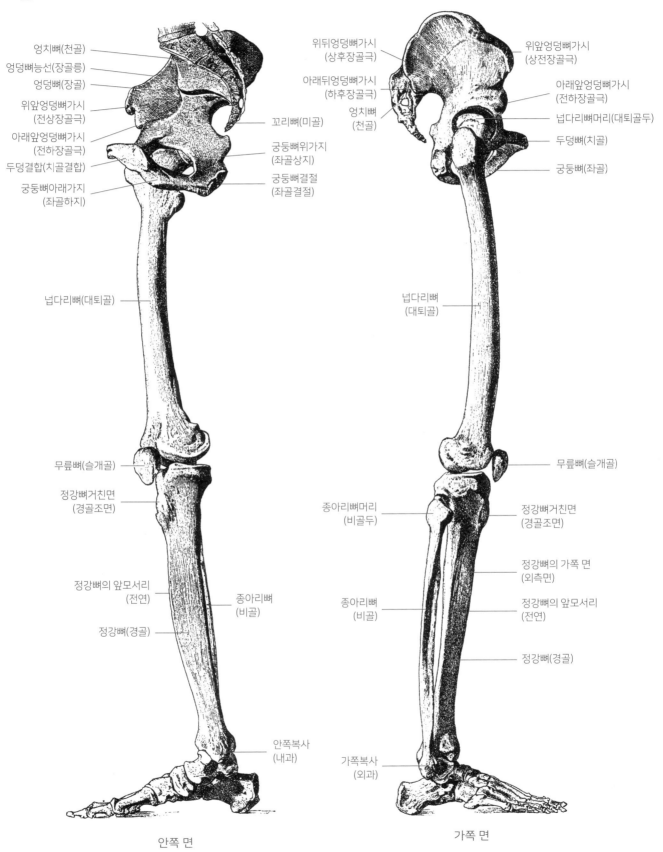

엉치뼈(천골)
엉덩뼈능선(장골릉)
엉덩뼈(장골)
위앞엉덩뼈가시
(전상장골극)
아래앞엉덩뼈가시
(전하장골극)
두덩결합(치골결합)
궁둥뼈아래가지
(좌골하지)

꼬리뼈(미골)
궁둥뼈위가지
(좌골상지)
궁둥뼈결절
(좌골결절)

위뒤엉덩뼈가시
(상후장골극)
아래뒤엉덩뼈가시
(하후장골극)
엉치뼈
(천골)

위앞엉덩뼈가시
(상전장골극)
아래앞엉덩뼈가시
(전하장골극)
넙다리뼈머리(대퇴골두)
두덩뼈(치골)
궁둥뼈(좌골)

넙다리뼈(대퇴골)

넙다리뼈
(대퇴골)

무릎뼈(슬개골)

정강뼈거친면
(경골조면)

종아리뼈머리
(비골두)

무릎뼈(슬개골)

정강뼈거친면
(경골조면)

정강뼈의 가쪽 면
(외측면)

정강뼈의 앞모서리
(전연)

종아리뼈
(비골)

종아리뼈
(비골)

정강뼈의 앞모서리
(전연)

정강뼈(경골)

정강뼈(경골)

안쪽복사
(내과)

가쪽복사
(외과)

안쪽 면

가쪽 면

팔꿈치관절과 엉덩관절

도판18

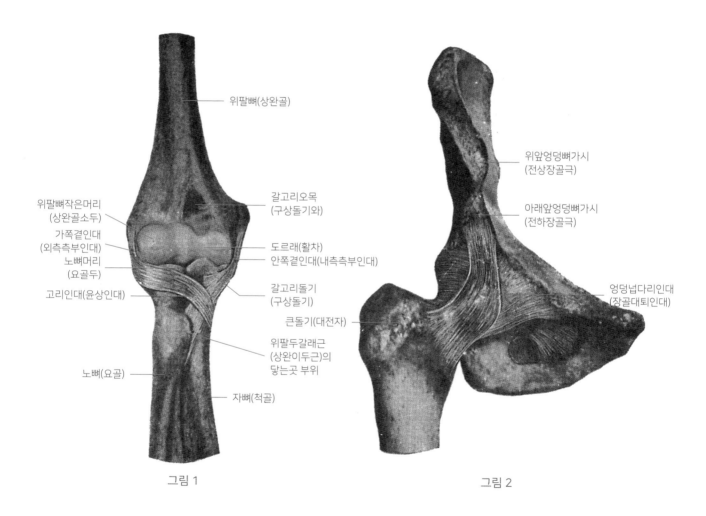

위팔뼈(상완골)

위팔뼈작은머리
(상완골소두)

갈고리오목
(구상돌기와)

가쪽곁인대
(외측측부인대)

노뼈머리
(요골두)

도르래(활차)
안쪽곁인대(내측측부인대)

고리인대(윤상인대)

갈고리돌기
(구상돌기)

노뼈(요골)

위팔두갈래근
(상완이두근)의
닿는곳 부위

자뼈(척골)

위앞엉덩뼈가시
(전상장골극)

아래앞엉덩뼈가시
(전하장골극)

엉덩넙다리인대
(장골대퇴인대)

큰돌기(대전자)

그림 1

그림 2

무릎관절

도판19

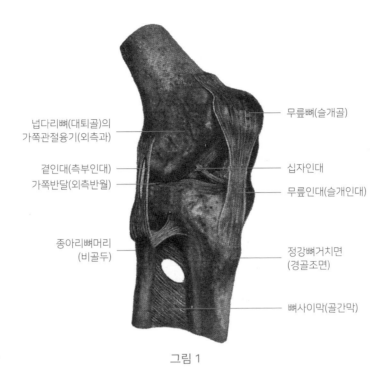

넙다리뼈(대퇴골)의
가쪽관절융기(외측과)

무릎뼈(슬개골)

곁인대(측부인대)

십자인대

가쪽반달(외측반월)

무릎인대(슬개인대)

종아리뼈머리
(비골두)

정강뼈거치면
(경골조면)

뼈사이막(골간막)

그림 1

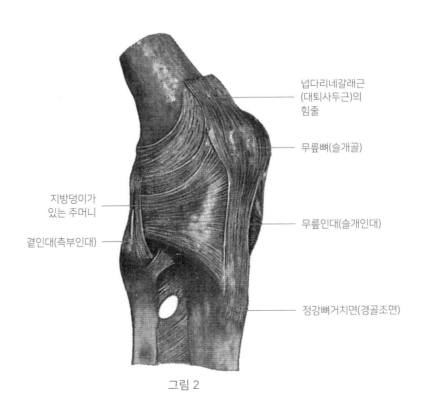

넙다리네갈래근
(대퇴사두근)의
힘줄

무릎뼈(슬개골)

지방덩이가
있는 주머니

무릎인대(슬개인대)

곁인대(측부인대)

정강뼈거치면(경골조면)

그림 2

근육과 힘줄의 종류

도판20

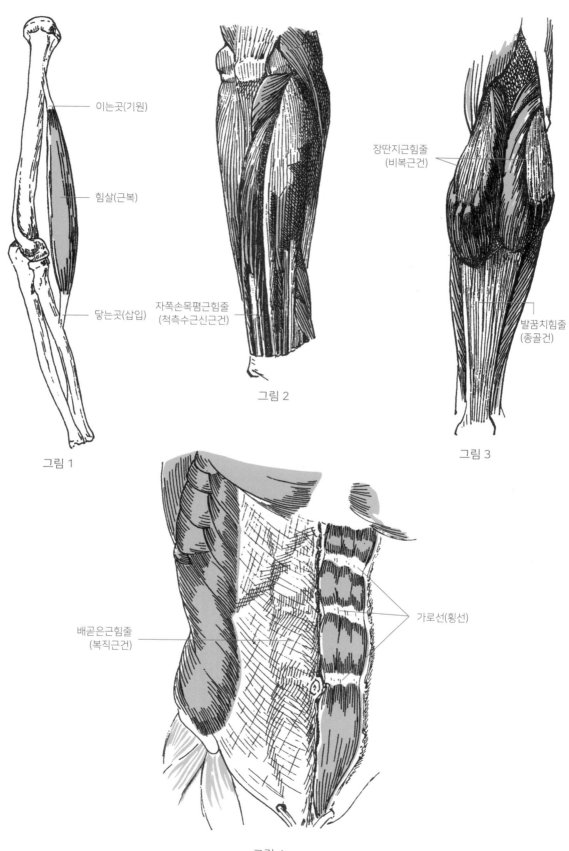

이는곳(기원)

힘살(근복)

닿는곳(삽입)

그림 1

자쪽손목폄근힘줄
(척측수근신근건)

그림 2

장딴지근힘줄
(비복근건)

발꿈치힘줄
(종골건)

그림 3

배곧은근힘줄
(복직근건)

가로선(횡선)

그림 4

얼굴과 목의 근육

도판21

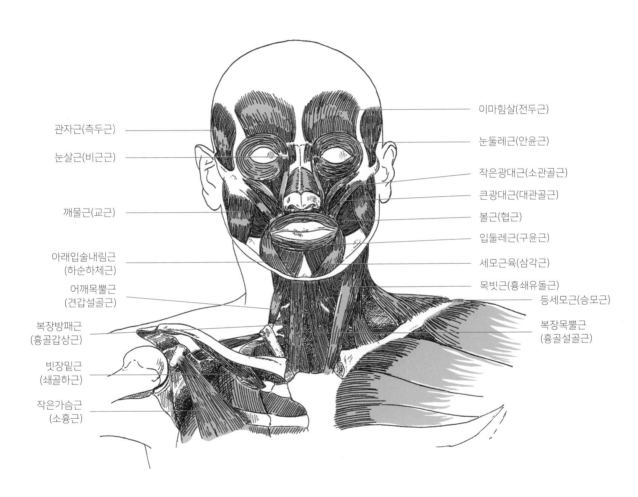

관자근(측두근)

눈살근(비근근)

깨물근(교근)

아래입술내림근
(하순하체근)

어깨목뿔근
(견갑설골근)

복장방패근
(흉골갑상근)

빗장밑근
(쇄골하근)

작은가슴근
(소흉근)

이마힘살(전두근)

눈둘레근(안윤근)

작은광대근(소관골근)

큰광대근(대관골근)

볼근(협근)

입둘레근(구윤근)

세모근육(삼각근)

목빗근(흉쇄유돌근)

등세모근(승모근)

복장목뿔근
(흉골설골근)

머리와 목의 근육

도판22

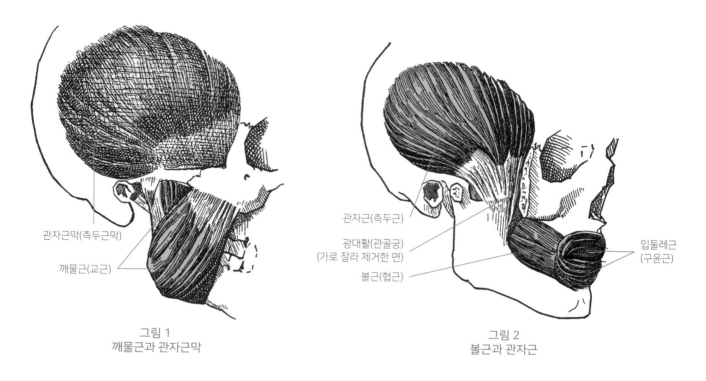

관자근막(측두근막)

깨물근(교근)

그림 1
깨물근과 관자근막

관자근(측두근)

광대활(관골궁)
(가로 잘라 제거한 면)

볼근(협근)

입둘레근
(구윤근)

그림 2
볼근과 관자근

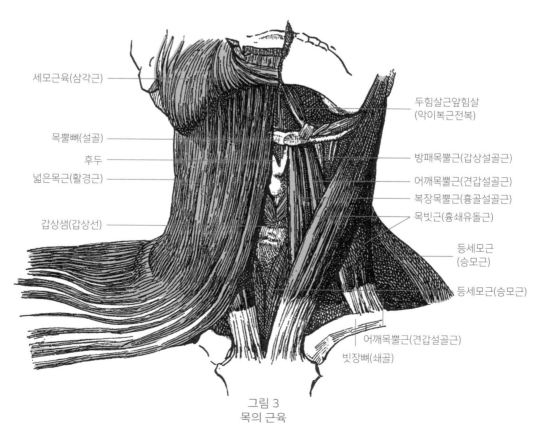

세모근육(삼각근)

목뿔뼈(설골)

후두

넓은목근(활경근)

갑상샘(갑상선)

두힘살근앞힘살
(악이복근전복)

방패목뿔근(갑상설골근)

어깨목뿔근(견갑설골근)

복장목뿔근(흉골설골근)

목빗근(흉쇄유돌근)

등세모근
(승모근)

등세모근(승모근)

어깨목뿔근(견갑설골근)

빗장뼈(쇄골)

그림 3
목의 근육

코와 눈, 그리고 귀

도판23

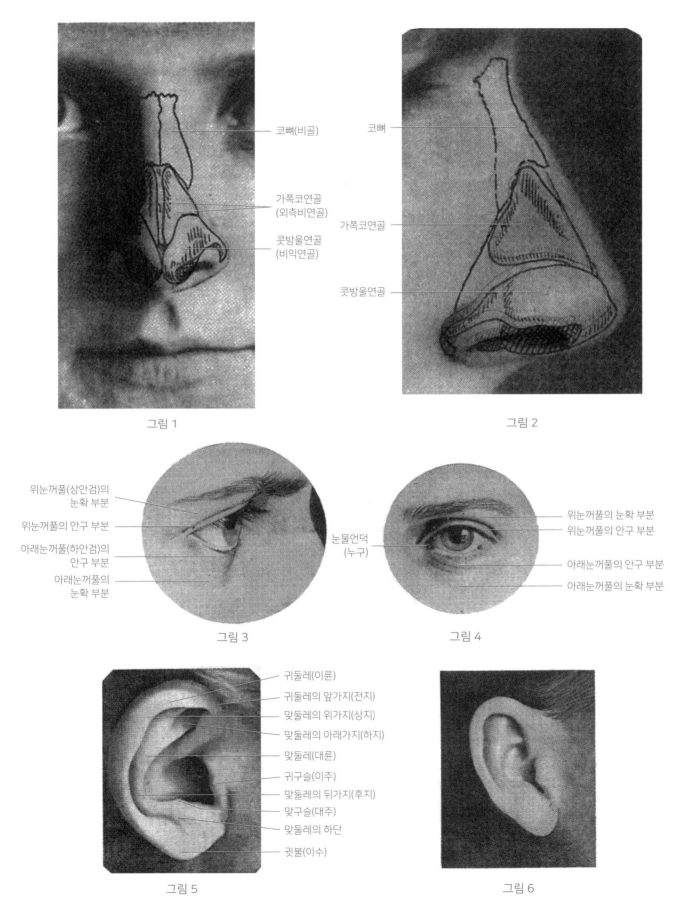

코뼈(비골)

가쪽코연골
(외측비연골)

콧방울연골
(비익연골)

그림 1

코뼈

가쪽코연골

콧방울연골

그림 2

위눈꺼풀(상안검)의
눈확 부분

위눈꺼풀의 안구 부분

아래눈꺼풀(하안검)의
안구 부분

아래눈꺼풀의
눈확 부분

그림 3

눈물언덕
(누구)

위눈꺼풀의 눈확 부분

위눈꺼풀의 안구 부분

아래눈꺼풀의 안구 부분

아래눈꺼풀의 눈확 부분

그림 4

귀둘레(이륜)

귀둘레의 앞가지(전지)

맞둘레의 위가지(상지)

맞둘레의 아래가지(하지)

맞둘레(대륜)

귀구슬(이주)

맞둘레의 뒤가지(후지)

맞구슬(대주)

맞둘레의 하단

귓불(이수)

그림 5

그림 6

몸통의 근육_앞면

도판24

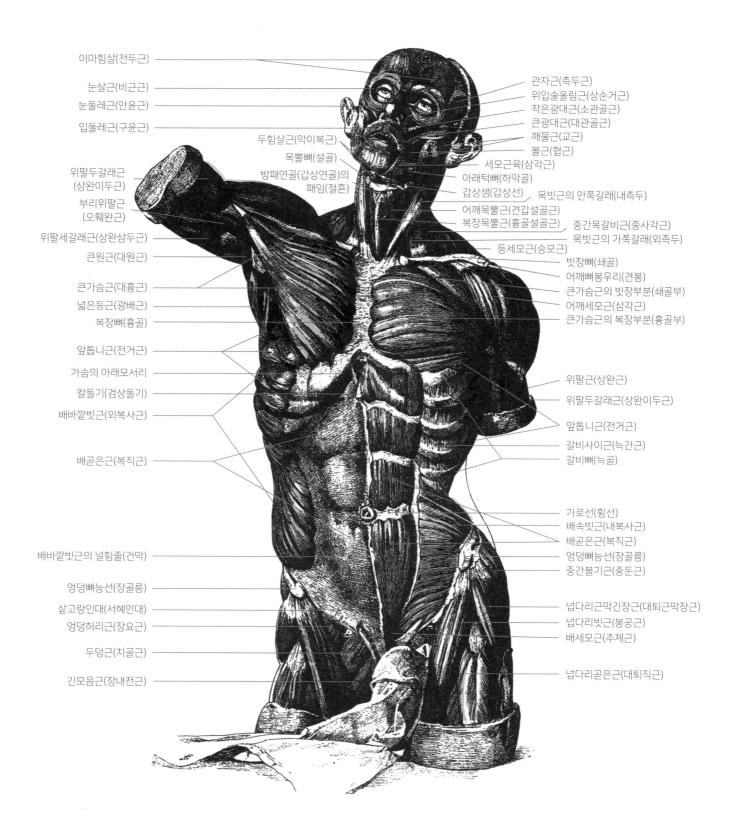

이마힘살(전두근)

눈살근(비근근)

눈둘레근(안윤근)

입둘레근(구윤근)

위팔두갈래근
(상완이두근)

부리위팔근
(오훼완근)

위팔세갈래근(상완삼두근)

큰원근(대원근)

큰가슴근(대흉근)

넓은등근(광배근)

복장뼈(흉골)

앞톱니근(전거근)

가슴의 아래모서리

칼돌기(검상돌기)

배바깥빗근(외복사근)

배곧은근(복직근)

배바깥빗근의 널힘줄(건막)

엉덩뼈능선(장골릉)

샅고랑인대(서혜인대)

엉덩허리근(장요근)

두덩근(치골근)

긴모음근(장내전근)

두힘살근(악이복근)

목뿔뼈(설골)

방패연골(갑상연골)의
패임(절흔)

관자근(측두근)

위입술올림근(상순거근)

작은광대근(소관골근)

큰광대근(대관골근)

깨물근(교근)

볼근(협근)

세모근육(삼각근)

아래턱뼈(하악골)

갑상샘(갑상선)

어깨목뿔근(견갑설골근)

복장목뿔근(흉골설골근)

목빗근의 안쪽갈래(내측두)

중간목갈비근(중사각근)

목빗근의 가쪽갈래(외측두)

등세모근(승모근)

빗장뼈(쇄골)

어깨뼈봉우리(견봉)

큰가슴근의 빗장부분(쇄골부)

어깨세모근(삼각근)

큰가슴근의 복장부분(흉골부)

위팔근(상완근)

위팔두갈래근(상완이두근)

앞톱니근(전거근)

갈비사이근(늑간근)

갈비뼈(늑골)

가로선(횡선)

배속빗근(내복사근)

배곧은근(복직근)

엉덩뼈능선(장골릉)

중간볼기근(중둔근)

넙다리근막긴장근(대퇴근막장근)

넙다리빗근(봉공근)

배세모근(추체근)

넙다리곧은근(대퇴직근)

몸통의 앞면_표면해부학

도판25

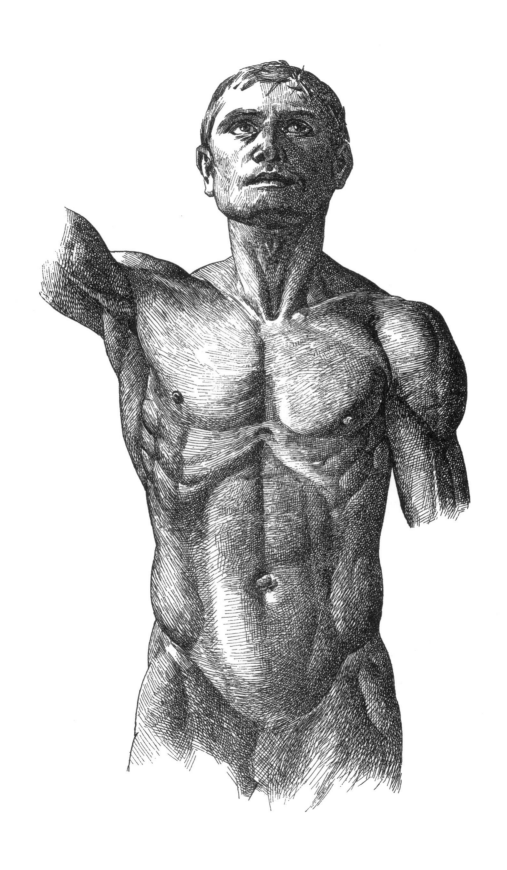

몸통의 근육_측면

도판26

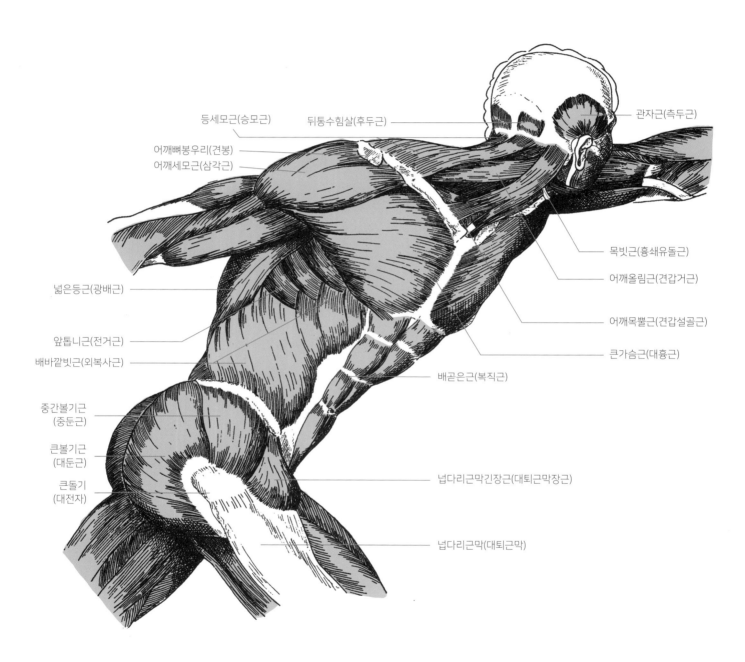

등세모근(승모근)

뒤통수힘살(후두근)

관자근(측두근)

어깨뼈봉우리(견봉)

어깨세모근(삼각근)

목빗근(흉쇄유돌근)

넓은등근(광배근)

어깨올림근(견갑거근)

앞톱니근(전거근)

어깨목뿔근(견갑설골근)

배바깥빗근(외복사근)

큰가슴근(대흉근)

배곧은근(복직근)

중간볼기근
(중둔근)

큰볼기근
(대둔근)

넙다리근막긴장근(대퇴근막장근)

큰돌기
(대전자)

넙다리근막(대퇴근막)

콜만*_팔을 들어 올렸을 때의 넓은등근

도판27

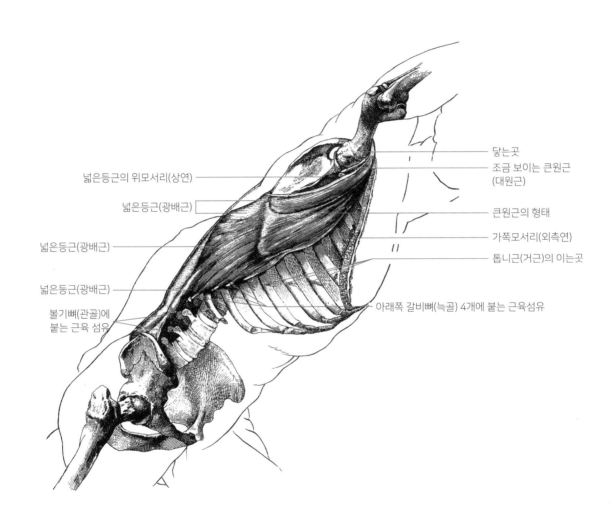

넓은등근의 위모서리(상연)

넓은등근(광배근)

넓은등근(광배근)

넓은등근(광배근)

볼기뼈(관골)에
붙는 근육 섬유

닿는곳

조금 보이는 큰원근
(대원근)

큰원근의 형태

가쪽모서리(외측연)

톱니근(거근)의 이는곳

아래쪽 갈비뼈(늑골) 4개에 붙는 근육섬유

*줄리어스 콜만(Julius Kollmann, 1834년~1918년): 독일의 해부학자, 동물학자, 인류학자

깊은 가슴 근육_앞톱니근

도판28

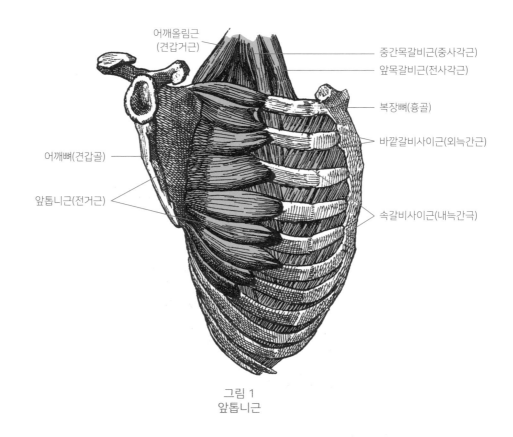

어깨올림근
(견갑거근)

중간목갈비근(중사각근)

앞목갈비근(전사각근)

복장뼈(흉골)

바깥갈비사이근(외늑간근)

어깨뼈(견갑골)

앞톱니근(전거근)

속갈비사이근(내늑간극)

그림 1
앞톱니근

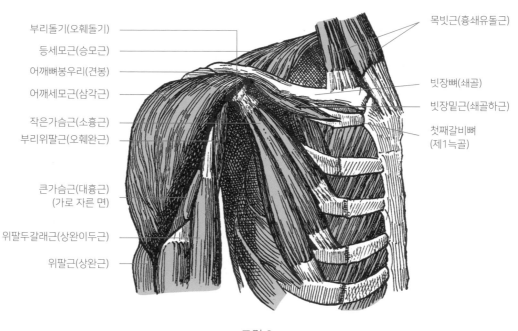

부리돌기(오훼돌기)

등세모근(승모근)

어깨뼈봉우리(견봉)

어깨세모근(삼각근)

작은가슴근(소흉근)

부리위팔근(오훼완근)

큰가슴근(대흉근)
(가로 자른 면)

위팔두갈래근(상완이두근)

위팔근(상완근)

목빗근(흉쇄유돌근)

빗장뼈(쇄골)

빗장밑근(쇄골하근)

첫째갈비뼈
(제1늑골)

그림 2
가슴의 근육(두 번째 층)
앞면

몸통의 근육_뒤면

도판29

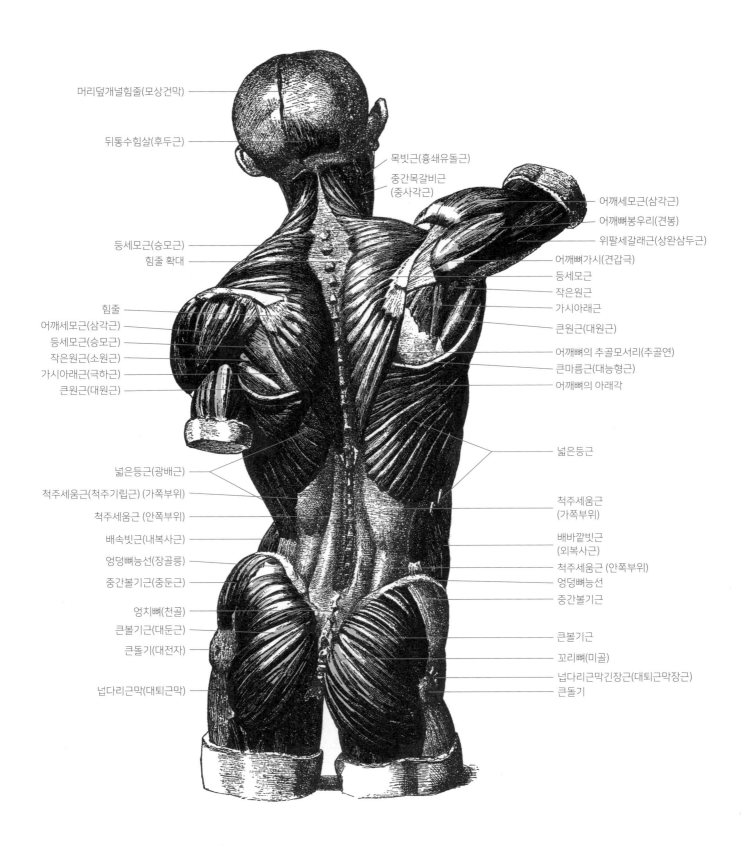

머리덮개널힘줄(모상건막)

뒤통수힘살(후두근)

목빗근(흉쇄유돌근)

중간목갈비근
(중사각근)

어깨세모근(삼각근)

어깨뼈봉우리(견봉)

위팔세갈래근(상완삼두근)

어깨뼈가시(견갑극)

등세모근(승모근)

힘줄 확대

등세모근

작은원근

가시아래근

힘줄

어깨세모근(삼각근)

등세모근(승모근)

작은원근(소원근)

가시아래근(극하근)

큰원근(대원근)

큰원근(대원근)

어깨뼈의 추골모서리(추골연)

큰마름근(대능형근)

어깨뼈의 아래각

넓은등근

넓은등근(광배근)

척주세움근(척주기립근) (가쪽부위)

척주세움근 (안쪽부위)

배속빗근(내복사근)

엉덩뼈능선(장골릉)

중간볼기근(중둔근)

엉치뼈(천골)

큰볼기근(대둔근)

큰돌기(대전자)

넙다리근막(대퇴근막)

척주세움근
(가쪽부위)

배바깥빗근
(외복사근)

척주세움근 (안쪽부위)

엉덩뼈능선

중간볼기근

큰볼기근

꼬리뼈(미골)

넙다리근막긴장근(대퇴근막장근)

큰돌기

몸통의 근육_뒤면(표면해부학)

도판30

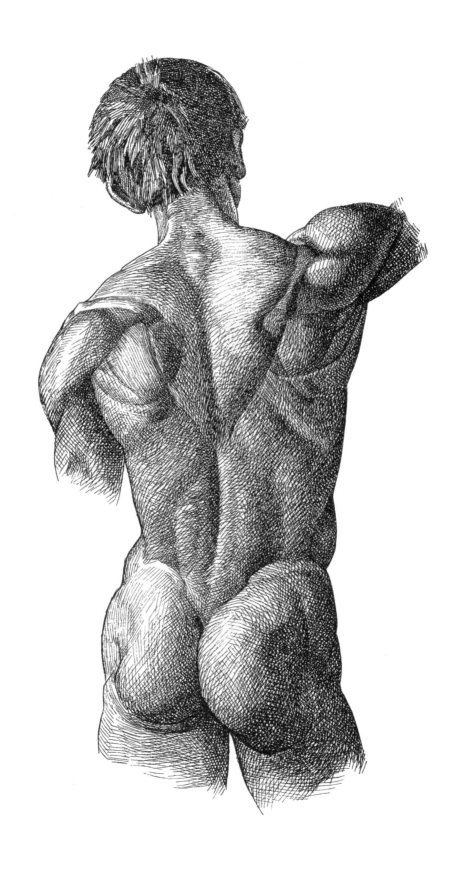

성인 목의 가로단면

도판31

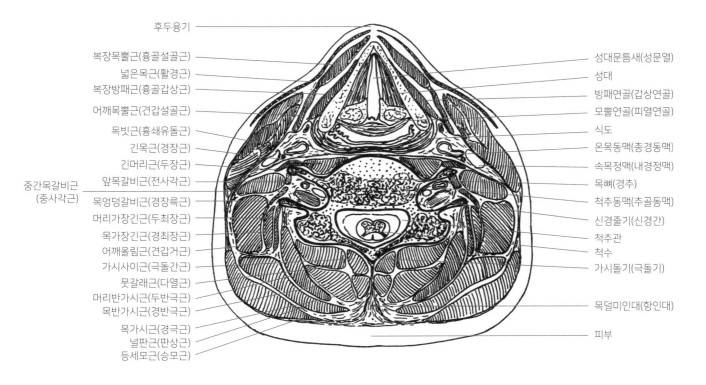

후두융기

복장목뿔근(흉골설골근)
넓은목근(활경근)
복장방패근(흉골갑상근)
어깨목뿔근(견갑설골근)
목빗근(흉쇄유돌근)
긴목근(경장근)
긴머리근(두장근)
앞목갈비근(전사각근)
중간목갈비근
(중사각근)
목엉덩갈비근(경장륵근)
머리가장긴근(두최장근)
목가장긴근(경최장근)
어깨올림근(견갑거근)
가시사이근(극돌간근)
뭇갈래근(다열근)
머리반가시근(두반극근)
목반가시근(경반극근)
목가시근(경극근)
널판근(판상근)
등세모근(승모근)

성대문틈새(성문열)
성대
방패연골(갑상연골)
모뿔연골(피열연골)
식도
온목동맥(총경동맥)
속목정맥(내경정맥)
목뼈(경추)
척추동맥(추골동맥)
신경줄기(신경간)
척추관
척수
가시돌기(극돌기)
목덜미인대(항인대)
피부

'보르게세의 검투사' 조각상*의 골격

도판32

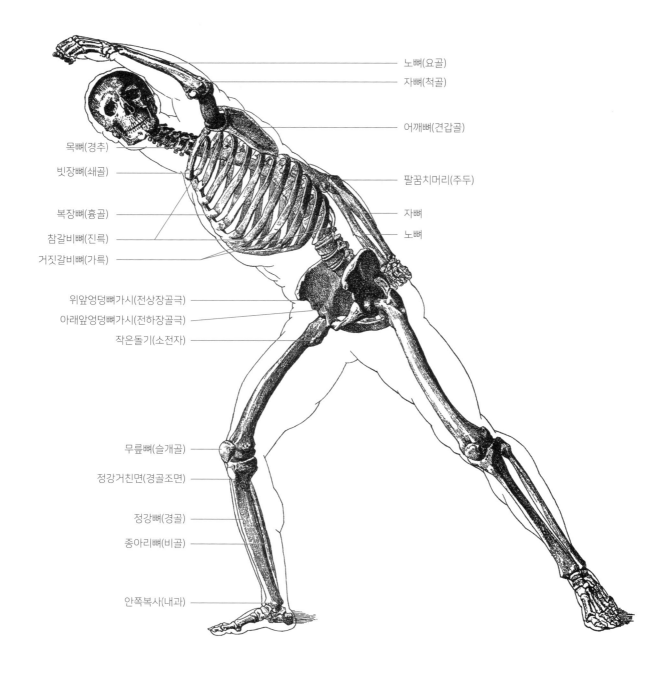

노뼈(요골)

자뼈(척골)

어깨뼈(견갑골)

목뼈(경추)

빗장뼈(쇄골)

팔꿈치머리(주두)

복장뼈(흉골)

자뼈

참갈비뼈(진륵)

노뼈

거짓갈비뼈(가륵)

위앞엉덩뼈가시(전상장골극)

아래앞엉덩뼈가시(전하장골극)

작은돌기(소전자)

무릎뼈(슬개골)

정강거친면(경골조면)

정강뼈(경골)

종아리뼈(비골)

안쪽복사(내과)

*Borghese Gladiator, 기원전 100년경 에베소에서 만들어진 검투사를 묘사한 헬레니즘 양식의 실물 크기 대리석조각상.
루브르박물관 소장

'보르게세의 검투사' 조각상의 근육

도판33

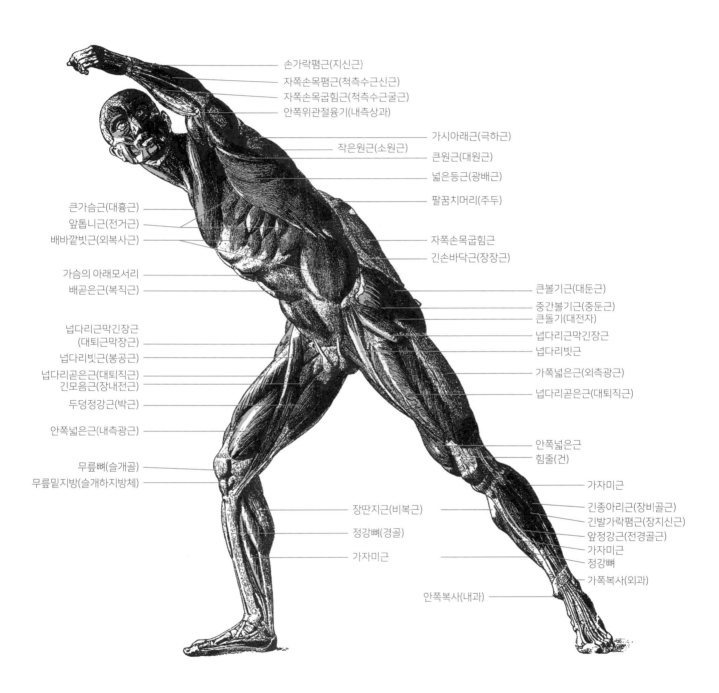

손가락폄근(지신근)
자쪽손목폄근(척측수근신근)
자쪽손목굽힘근(척측수근굴근)
안쪽위관절융기(내측상과)

가시아래근(극하근)
작은원근(소원근)
큰원근(대원근)
넓은등근(광배근)
팔꿈치머리(주두)

큰가슴근(대흉근)
앞톱니근(전거근)
배바깥빗근(외복사근)

자쪽손목굽힘근
긴손바닥근(장장근)

가슴의 아래모서리
배곧은근(복직근)

큰볼기근(대둔근)
중간볼기근(중둔근)
큰돌기(대전자)

넙다리근막긴장근
(대퇴근막장근)
넙다리빗근(봉공근)

넙다리근막긴장근
넙다리빗근

넙다리곧은근(대퇴직근)
긴모음근(장내전근)

가쪽넓은근(외측광근)

두덩정강근(박근)

넙다리곧은근(대퇴직근)

안쪽넓은근(내측광근)

안쪽넓은근
힘줄(건)

무릎뼈(슬개골)
무릎밑지방(슬개하지방체)

가자미근

장딴지근(비복근)

긴종아리근(장비골근)
긴발가락폄근(장지신근)
앞정강근(전경골근)
가자미근
정강뼈

정강뼈(경골)

가자미근

가쪽복사(외과)

안쪽복사(내과)

콜만_'보르게세의 검투사' 조각상의 큰가슴근 분석

도판34

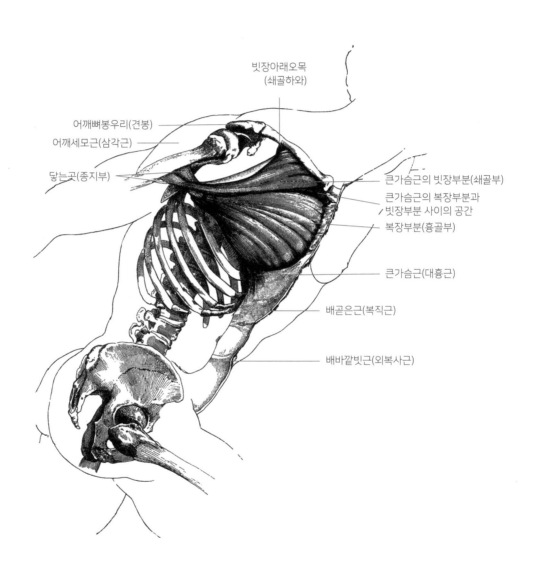

빗장아래오목
(쇄골하와)

어깨뼈봉우리(견봉)

어깨세모근(삼각근)

닿는곳(종지부)

큰가슴근의 빗장부분(쇄골부)

큰가슴근의 복장부분과
빗장부분 사이의 공간

복장부분(흉골부)

큰가슴근(대흉근)

배곧은근(복직근)

배바깥빗근(외복사근)

운동선수의 상반신 1
도판35

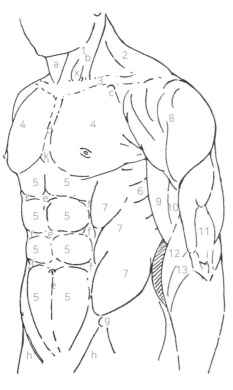

그림 1

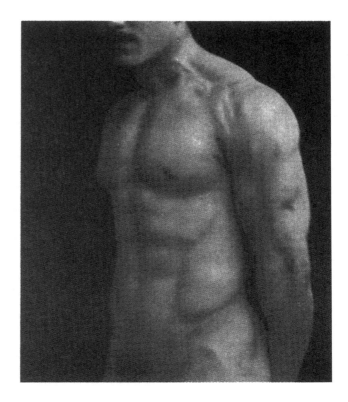

그림 2

1. 목빗근(흉쇄유돌근)
2. 등세모근(승모근)
3. 빗장뼈(쇄골)
4. 큰가슴근(대흉근)
5. 배곧은근(복직근)
6. 앞톱니근(전거근)
7. 배바깥빗근(외복사근)
8. 어깨세모근(삼각근)
9. 위팔두갈래근(상완이두근)
10. 위팔근(상완근)
11. 위팔세갈래근(상완삼두근)
12. 위팔노근(상완요골근)
13. 긴노쪽손목폄근(장요측수근신근)

X. 목빗근의 두갈래 사이의 오목
a. 목삼각의 안쪽
b. 목삼각의 가쪽
c. 빗장아래오목(쇄골하와)
d. 복장뼈(흉골)
e. 백색선(백선)
f. 나눔힘줄(건획)
g. 위앞엉덩뼈가시(전상장골극)
h. 샅고랑인대(서혜인대)
i. 팔꿈치머리(주두)
k. 칼돌기(검상돌기)

운동선수의 앞모습

도판36

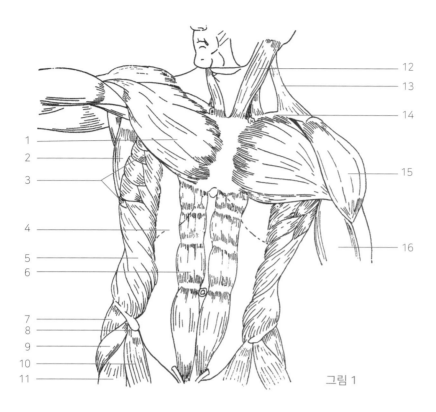

1. 큰가슴근(대흉근)
2. 넓은등근(광배근)
3. 앞톱니근(전거근)
4. 가슴의 아래모서리
5. 배바깥빗근(외복사근)
6. 배곧은근(복직근)
7. 중간볼기근(중둔근)
8. 엉덩뼈능선(장골릉)
9. 넙다리근막긴장근(대퇴근막장근)
10. 넙다리빗근(봉공근)
11. 넙다리곧은근(대퇴직근)
12. 목빗근(흉쇄유돌근)
13. 등세모근(승모근)
14. 빗장뼈(쇄골)
15. 어깨세모근(삼각근)
16. 위팔두갈래근(상완이두근)

그림 1

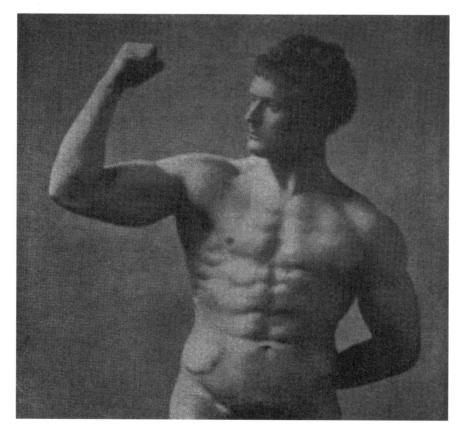

그림 2

운동선수의 상반신 2

도판37

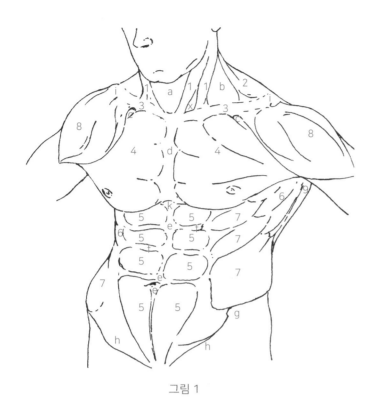

1. 목빗근(흉쇄유돌근)
2. 등세모근(승모근)
3. 빗장뼈(쇄골)
4. 큰가슴근(대흉근)
5. 배곧은근(복직근)
6. 앞톱니근(전거근)
7. 배바깥빗근(외복사근)
8. 어깨세모근(삼각근)
X. 목빗근의 두갈래 사이의 오목
a. 목삼각의 안쪽
b. 목삼각의 가쪽
c. 빗장아래오목(쇄골하와)
d. 복장뼈(흉골)
e. 백색선(백선)
f. 나눔힘줄(건획)
g. 위앞엉덩뼈가시(전상장골극)
h. 샅고랑인대(서혜인대)
i. 어깨뼈봉우리(견봉)
k. 칼돌기(검상돌기)

그림 1

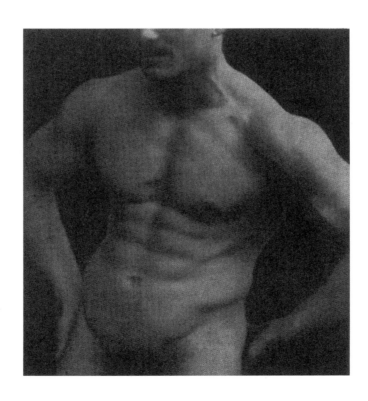

그림 2

운동선수의 뒷모습

도판38

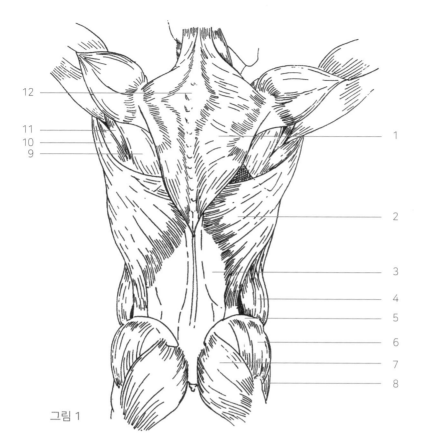

12
11
10
9

1
2
3
4
5
6
7
8

1. 등세모근(승모근)
2. 넓은등근(광배근)
3. 척주세움근(척주기립근)
4. 배바깥빗근(외복사근)
5. 엉덩뼈능선(장골릉)
6. 중간볼기근(중둔근)
7. 큰볼기근(대둔근)
8. 넙다리근막긴장근(대퇴근막장근)
9. 가시아래근(극하근)
10. 큰원근(대원근)
11. 작은원근(소원근)
12. 힘줄(건)

그림 1

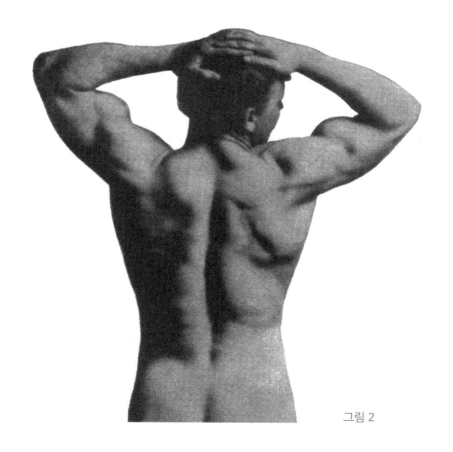

그림 2

운동선수의 상반신 3

도판39

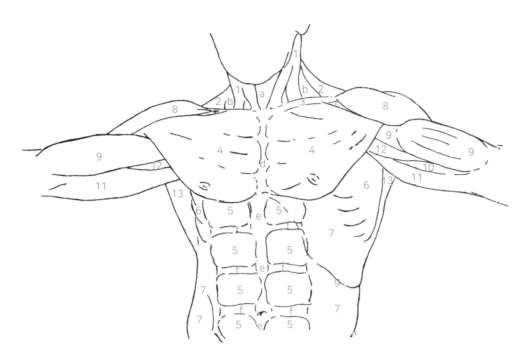

1. 목빗근(흉쇄유돌근)
2. 등세모근(승모근)
3. 빗장뼈(쇄골)
4. 큰가슴근(대흉근)
5. 배곧은근(복직근)
6. 앞톱니근(전거근)
7. 배바깥빗근(외복사근)
8. 어깨세모근(삼각근)
9. 위팔두갈래근(상완이두근)
10. 위팔근(상완근)
11. 위팔세갈래근(상완삼두근)
12. 부리위팔근(오훼완근)
13. 넓은등근(광배근)

X. 목빗근의 두갈래 사이의 오목
a. 목삼각의 안쪽
b. 목삼각의 가쪽
c. 빗장아래오목(쇄골하와)
d. 복장뼈(흉골)
e. 백색선(백선)
f. 나눔힘줄(건획)
g. 가슴의 아래모서리

그림 1

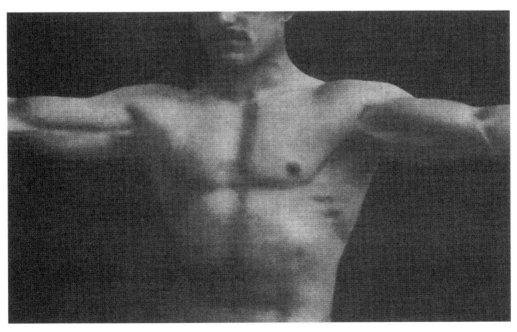

그림 2

운동선수의 등 1

도판40

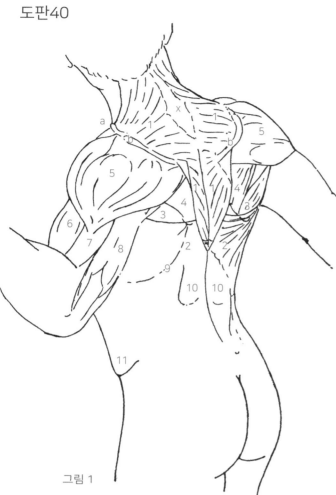

그림 1

1. 등세모근(승모근)
2. 넓은등근(광배근)
3. 큰원근(대원근)과 작은원근(소원근)
4. 가시아래근(극하근)
5. 어깨세모근(삼각근)
6. 위팔두갈래근(상완이두근)
7. 위팔근(상완근)
8. 위팔세갈래근(상완삼두근)
9. 앞톱니근(전거근)의 아래모서리
10. 척주세움근(척주기립근)
11. 배바깥빗근(외복사근)

a. 빗장뼈(쇄골)
b. 어깨뼈(견갑골)
X. 등세모근의 힘줄부분

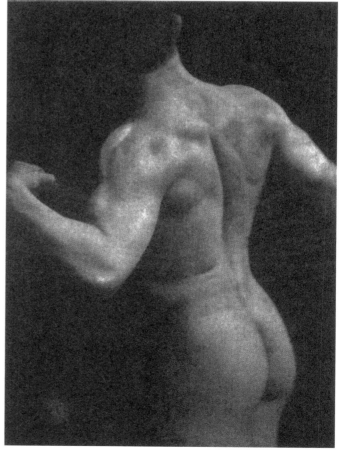

그림 2

운동선수의 등 2

도판41

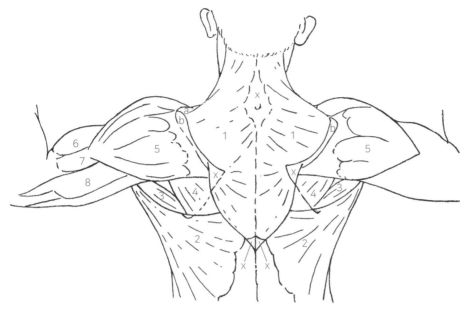

1. 등세모근(승모근)
2. 넓은등근(광배근)
3. 큰원근(대원근)과 작은원근(소원근)
4. 가시아래근(극하근)
5. 어깨세모근(삼각근)
6. 위팔두갈래근(상완이두근)
7. 위팔근(상완근)
8. 위팔세갈래근(상완삼두근)

a. 빗장뼈(쇄골)
b. 어깨뼈(견갑골)
X. 등세모근의 힘줄부분

그림 1

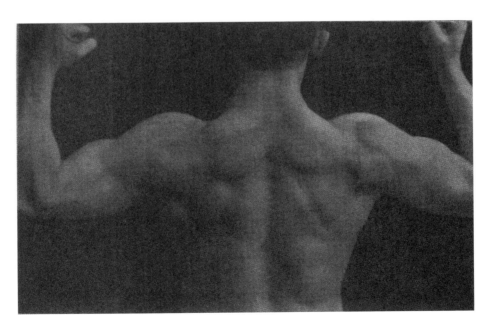

그림 2

운동선수의 등 3
도판42

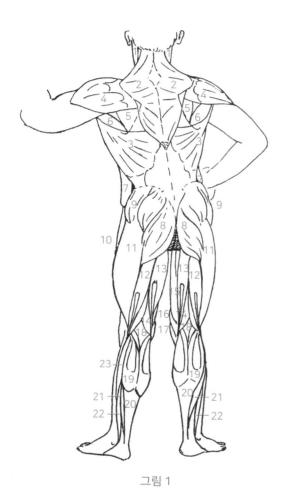

그림 1

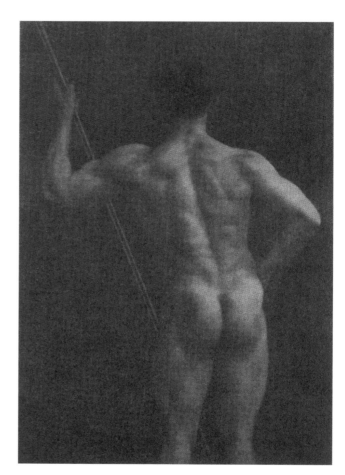

그림 2

1. 목빗근(흉쇄유돌근)
2. 등세모근(승모근)
3. 넓은등근(광배근)
4. 어깨세모근(삼각근)
5. 가시아래근(극하근)
6. 큰원근(대원근)
7. 배바깥빗근(외복사근)
8. 큰볼기근(대둔근)
9. 중간볼기근(중둔근)
10. 넙다리근막긴장근(대퇴근막장근)

11. 가쪽넓은근(외측광근)
12. 넙다리두갈래근(대퇴이두근)
13. 반힘줄모양근(반건상근)
14. 반막모양근(반막상근)
15. 두덩정강근(박근)
16. 넙다리빗근(봉공근)
17. 안쪽넓은근(내측광근)
18. 긴종아리근(장비골근)
19. 장딴지근(비복근)
20. 발꿈치힘줄(종골건)
21. 가자미근
22. 짧은종아리근(단비골근)
23. 긴종아리근

운동선수의 무릎 꿇은 모습

도판43

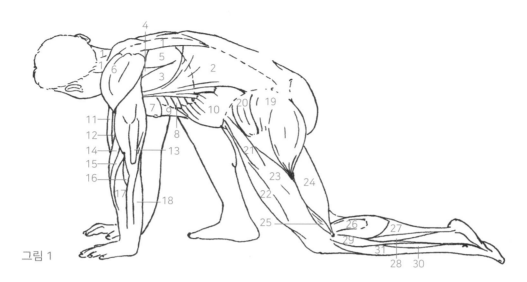

그림 1

1. 등세모근(승모근)
2. 넓은등근(광배근)
3. 큰원근(대원근)
4. 작은원근(소원근)
5. 가시아래근(극하근)
6. 어깨세모근(삼각근)
7. 큰가슴근(대흉근)
8. 앞톱니근(전거근)
9. 배곧은근(복직근)
10. 배바깥빗근(외복사근)

11. 위팔두갈래근(상완이두근)
12. 위팔근(상완근)
13. 위팔세갈래근(상완삼두근)
14. 위팔노근(상완요골근)
15. 긴노쪽손목폄근(장요측수근신근)
16. 팔꿈치근(주근)
17. 짧은노쪽손목폄근(단요측수근신근)
18. 자쪽손목폄근(척측수근신근)
19. 큰볼기근(대둔근)
20. 중간볼기근(중둔근)

21. 넙다리근막긴장근(대퇴근막장근)
22. 넙다리곧은근(대퇴직근)
23. 가쪽넓은근(외측광근)
24. 넙다리두갈래근(대퇴이두근)의 긴갈래(장두)
25. 넙다리두갈래근의 짧은갈래(단두)
26. 장딴지근(비복근)
27. 발꿈치힘줄(종골건)
28. 가자미근
29. 긴종아리근(장비골근)
30. 짧은종아리근(단비골근)
31. 긴발가락폄근(장지신근)

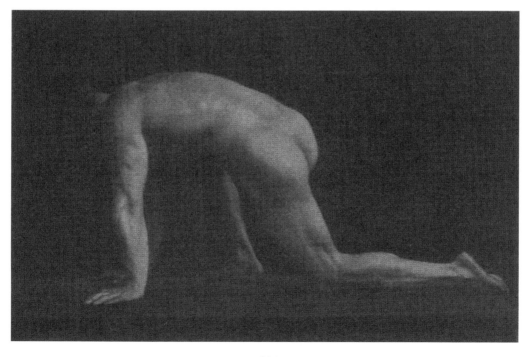

그림 2

운동선수의 바로 누운 자세

도판44

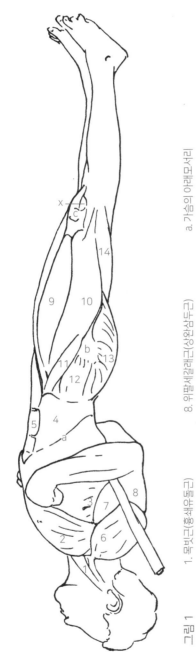

a. 가슴의 아래모서리
b. 큰볼기근의 힘줄이 닿는곳
c. 무릎뼈(슬개골)
X. 무릎인대지방(슬개하지방체)

8. 위팔세갈래근(상완삼두근)
9. 넙다리곧은근(대퇴직근)
10. 가쪽넓은근(외측광근)
11. 넙다리막긴장근(대퇴근막장근)
12. 중간볼기근(중둔근)
13. 큰볼기근(대둔근)
14. 넙다리두갈래근(대퇴이두근)

1. 목빗근(흉쇄유돌근)
2. 큰가슴근(대흉근)
3. 앞톱니근(전거근)
4. 배바깥빗근(외복사근)
5. 배곧은근(복직근)
6. 어깨세모근(삼각근)
7. 위팔두갈래근(상완이두근)

그림 1

그림 2

몸통의 자세 1

도판45

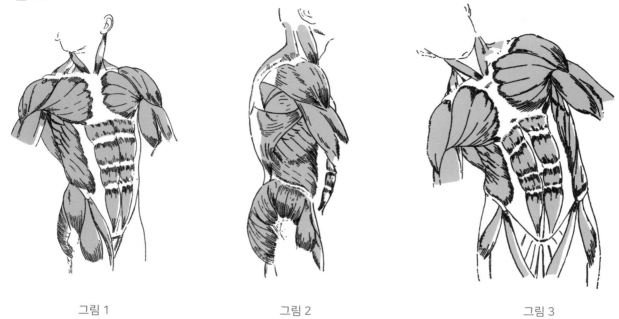

그림 1 그림 2 그림 3

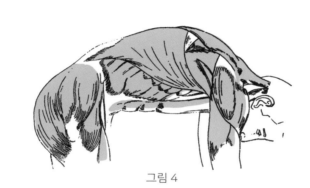

그림 4

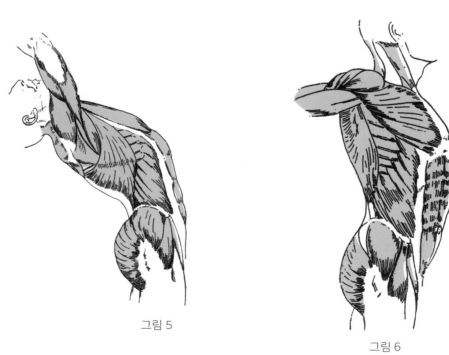

그림 5

그림 6

몸통의 자세 2

도판46

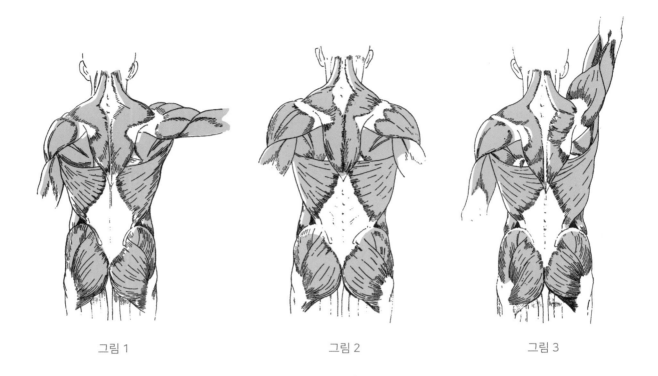

그림 1 그림 2 그림 3

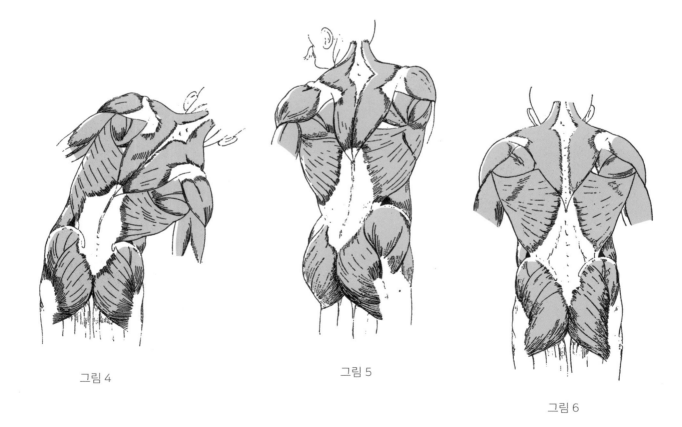

그림 4 그림 5

그림 6

등의 깊은 근육

도판47

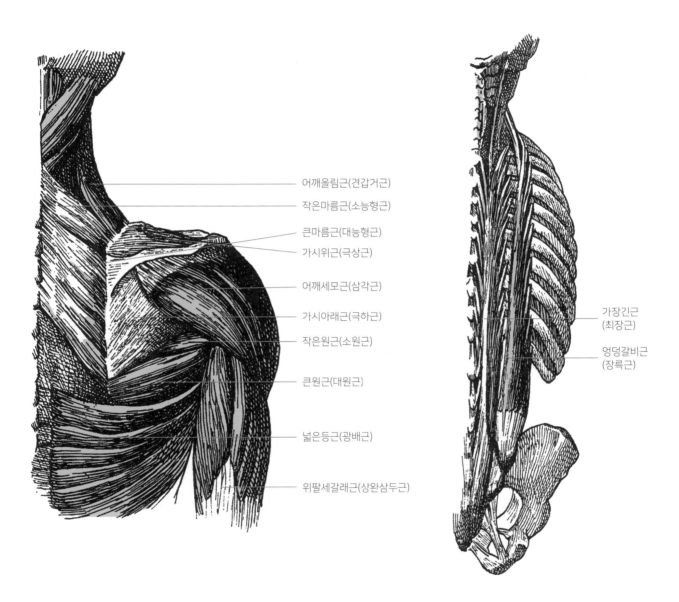

어깨올림근(견갑거근)

작은마름근(소능형근)

큰마름근(대능형근)

가시위근(극상근)

어깨세모근(삼각근)

가시아래근(극하근)

작은원근(소원근)

큰원근(대원근)

넓은등근(광배근)

위팔세갈래근(상완삼두근)

가장긴근
(최장근)

엉덩갈비근
(장륵근)

그림 1
등의 앞면 가로근육(둘째 층)

그림 2
등의 앞면 세로근육(둘째 층)

표면해부학상의 앞면 비교_팔의 근육
도판48

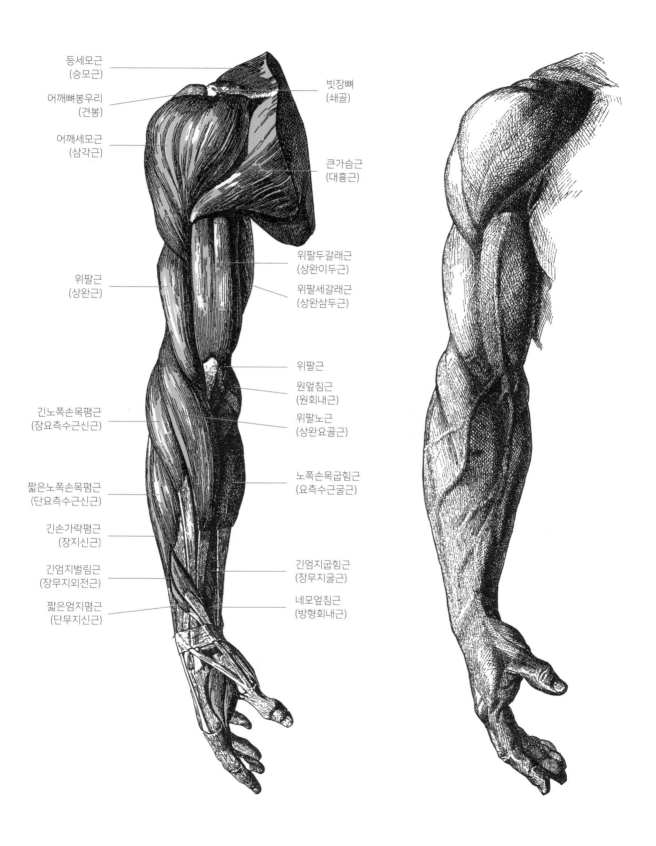

등세모근
(승모근)

어깨뼈봉우리
(견봉)

어깨세모근
(삼각근)

위팔근
(상완근)

긴노쪽손목폄근
(장요측수근신근)

짧은노쪽손목폄근
(단요측수근신근)

긴손가락폄근
(장지신근)

긴엄지벌림근
(장무지외전근)

짧은엄지폄근
(단무지신근)

빗장뼈
(쇄골)

큰가슴근
(대흉근)

위팔두갈래근
(상완이두근)

위팔세갈래근
(상완삼두근)

위팔근
원엎침근
(원회내근)

위팔노근
(상완요골근)

노쪽손목굽힘근
(요측수근굴근)

긴엄지굽힘근
(장무지굴근)

네모엎침근
(방형회내근)

팔의 안쪽 면 골격

도판49

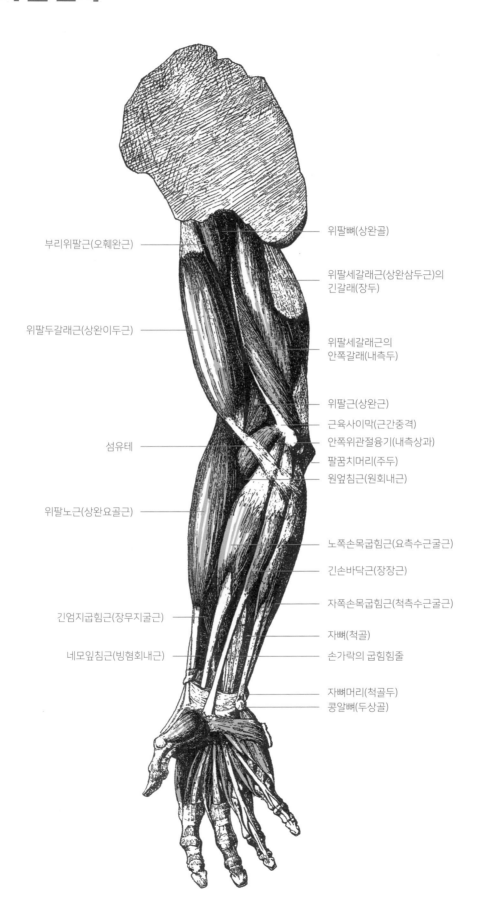

부리위팔근(오훼완근)

위팔뼈(상완골)

위팔세갈래근(상완삼두근)의
긴갈래(장두)

위팔두갈래근(상완이두근)

위팔세갈래근의
안쪽갈래(내측두)

위팔근(상완근)
근육사이막(근간중격)
안쪽위관절융기(내측상과)
팔꿈치머리(주두)
원엎침근(원회내근)

섬유테

위팔노근(상완요골근)

노쪽손목굽힘근(요측수근굴근)

긴손바닥근(장장근)

자쪽손목굽힘근(척측수근굴근)

긴엄지굽힘근(장무지굴근)

자뼈(척골)

네모엎침근(빙형회내근)

손가락의 굽힘힘줄

자뼈머리(척골두)
콩알뼈(두상골)

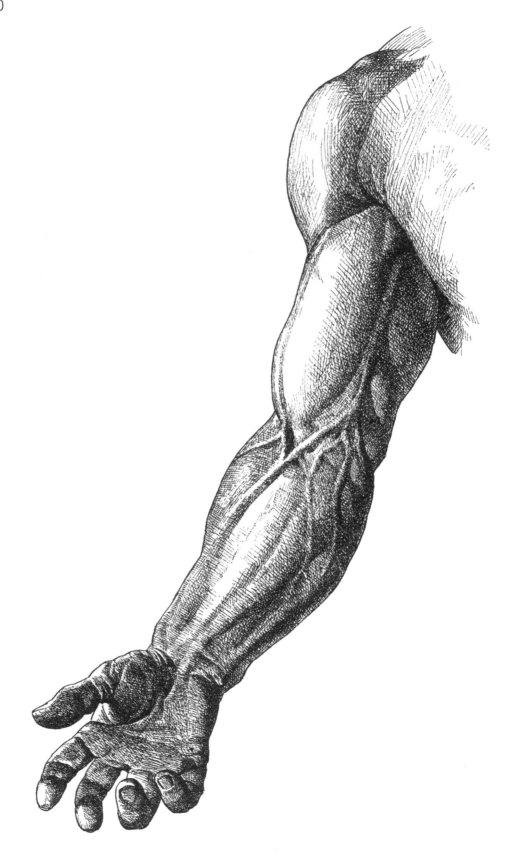

팔의 근육_표면해부학상의 가족 면 비교

도판51

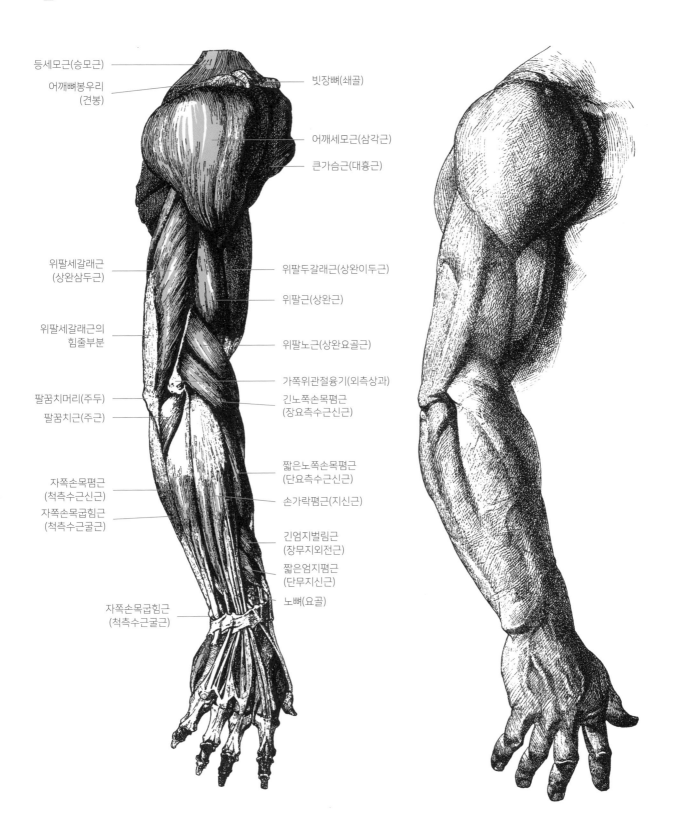

등세모근(승모근)

어깨뼈봉우리
(견봉)

빗장뼈(쇄골)

어깨세모근(삼각근)

큰가슴근(대흉근)

위팔세갈래근
(상완삼두근)

위팔두갈래근(상완이두근)

위팔근(상완근)

위팔세갈래근의
힘줄부분

위팔노근(상완요골근)

가쪽위관절융기(외측상과)

팔꿈치머리(주두)

긴노쪽손목폄근
(장요측수근신근)

팔꿈치근(주근)

자쪽손목폄근
(척측수근신근)

짧은노쪽손목폄근
(단요측수근신근)

손가락폄근(지신근)

자쪽손목굽힘근
(척측수근굴근)

긴엄지벌림근
(장무지외전근)

짧은엄지폄근
(단무지신근)

자쪽손목굽힘근
(척측수근굴근)

노뼈(요골)

팔의 근육_표면해부학상의 뒤면 비교

도판52

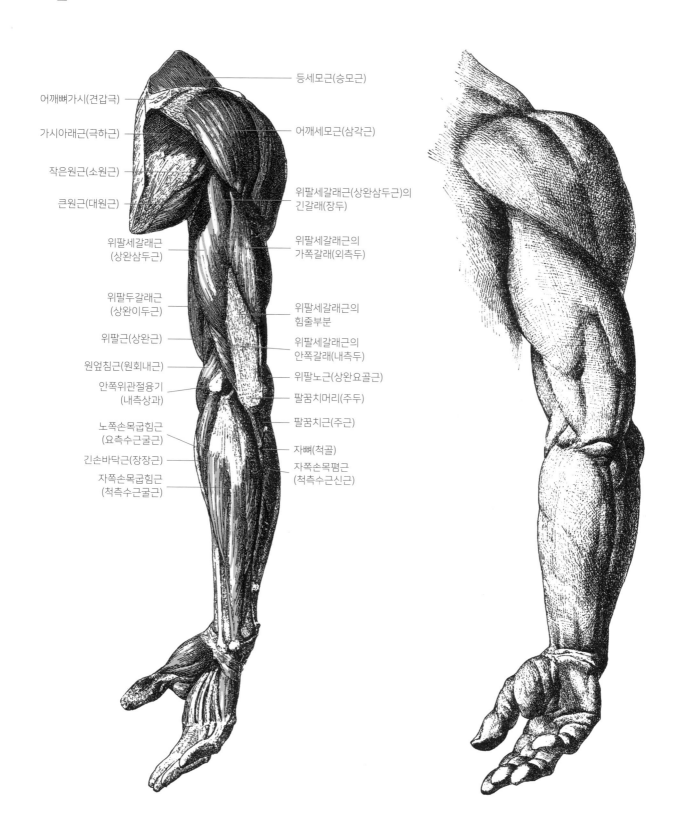

등세모근(승모근)

어깨뼈가시(견갑극)

가시아래근(극하근)

작은원근(소원근)

큰원근(대원근)

어깨세모근(삼각근)

위팔세갈래근(상완삼두근)의
긴갈래(장두)

위팔세갈래근
(상완삼두근)

위팔세갈래근의
가쪽갈래(외측두)

위팔두갈래근
(상완이두근)

위팔근(상완근)

원엎침근(원회내근)

안쪽위관절융기
(내측상과)

노쪽손목굽힘근
(요측수근굴근)

긴손바닥근(장장근)

자쪽손목굽힘근
(척측수근굴근)

위팔세갈래근의
힘줄부분

위팔세갈래근의
안쪽갈래(내측두)

위팔노근(상완요골근)

팔꿈치머리(주두)

팔꿈치근(주근)

자뼈(척골)

자쪽손목폄근
(척측수근신근)

팔의 근육

도판53

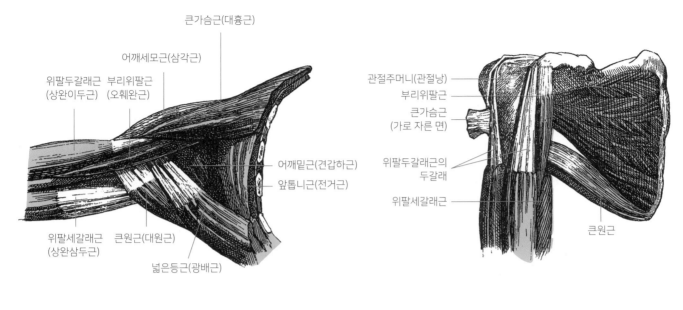

큰가슴근(대흉근)

어깨세모근(삼각근)

위팔두갈래근　부리위팔근
(상완이두근)　(오훼완근)

어깨밑근(견갑하근)

앞톱니근(전거근)

위팔세갈래근　큰원근(대원근)
(상완삼두근)

넓은등근(광배근)

관절주머니(관절낭)

부리위팔근

큰가슴근
(가로 자른 면)

위팔두갈래근의
두갈래

위팔세갈래근

큰원근

그림 1
겨드랑이의 근육

그림 2
어깨관절 앞면에 있는 근육

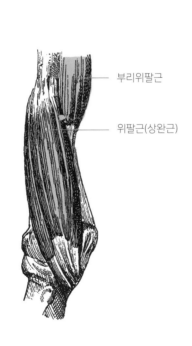

부리위팔근

위팔근(상완근)

그림 3
팔 근육의 앞면(둘째 층)

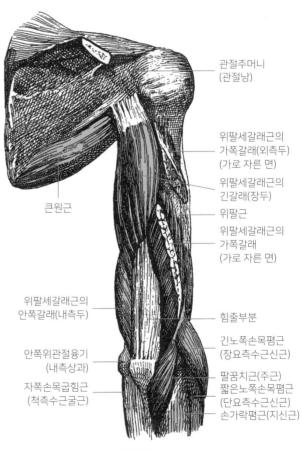

관절주머니
(관절낭)

위팔세갈래근의
가쪽갈래(외측두)
(가로 자른 면)

위팔세갈래근의
긴갈래(장두)

위팔근

위팔세갈래근의
가쪽갈래
(가로 자른 면)

큰원근

위팔세갈래근의
안쪽갈래(내측두)

힘줄부분

긴노쪽손목폄근
(장요측수근신근)

안쪽위관절융기
(내측상과)

자쪽손목굽힘근
(척측수근굴근)

팔꿈치근(주근)
짧은노쪽손목폄근
(단요측수근신근)

손가락폄근(지신근)

그림 4
팔 근육의 뒤면(깊은 층)

아래팔의 근육

도판54

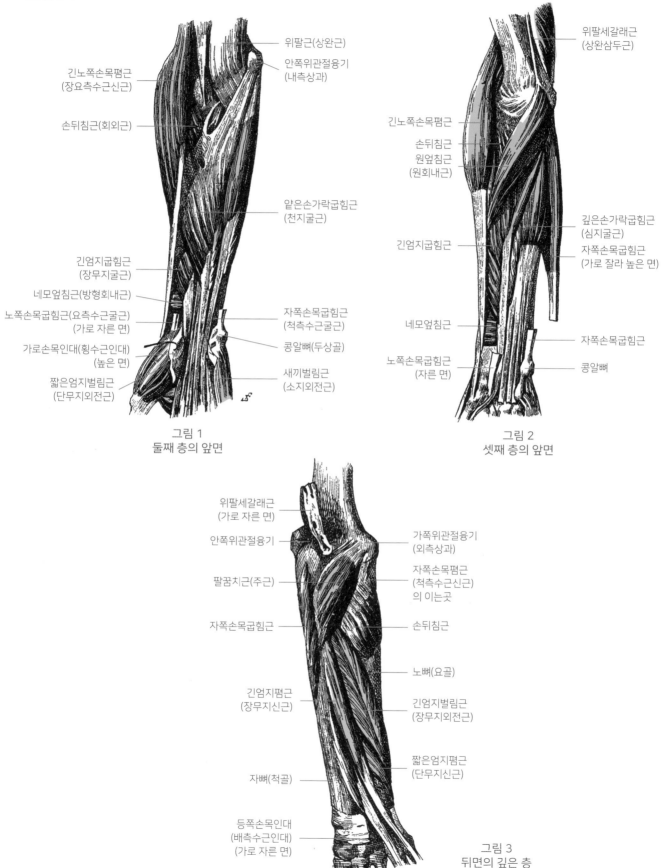

위팔근(상완근)

안쪽위관절융기
(내측상과)

긴노쪽손목폄근
(장요측수근신근)

손뒤침근(회외근)

얕은손가락굽힘근
(천지굴근)

긴엄지굽힘근
(장무지굴근)

네모엎침근(방형회내근)

노쪽손목굽힘근(요측수근굴근)
(가로 자른 면)

가로손목인대(횡수근인대)
(높은 면)

짧은엄지벌림근
(단무지외전근)

자쪽손목굽힘근
(척측수근굴근)

콩알뼈(두상골)

새끼벌림근
(소지외전근)

그림 1
둘째 층의 앞면

위팔세갈래근
(상완삼두근)

긴노쪽손목폄근

손뒤침근

원엎침근
(원회내근)

깊은손가락굽힘근
(심지굴근)

자쪽손목굽힘근
(가로 잘라 높은 면)

긴엄지굽힘근

네모엎침근

노쪽손목굽힘근
(자른 면)

자쪽손목굽힘근

콩알뼈

그림 2
셋째 층의 앞면

위팔세갈래근
(가로 자른 면)

안쪽위관절융기

팔꿈치근(주근)

자쪽손목굽힘근

긴엄지폄근
(장무지신근)

자뼈(척골)

등쪽손목인대
(배측수근인대)
(가로 자른 면)

가쪽위관절융기
(외측상과)

자쪽손목폄근
(척측수근신근)
의 이는곳

손뒤침근

노뼈(요골)

긴엄지벌림근
(장무지외전근)

짧은엄지폄근
(단무지신근)

그림 3
뒤면의 깊은 층

얕은팔정맥

도판55

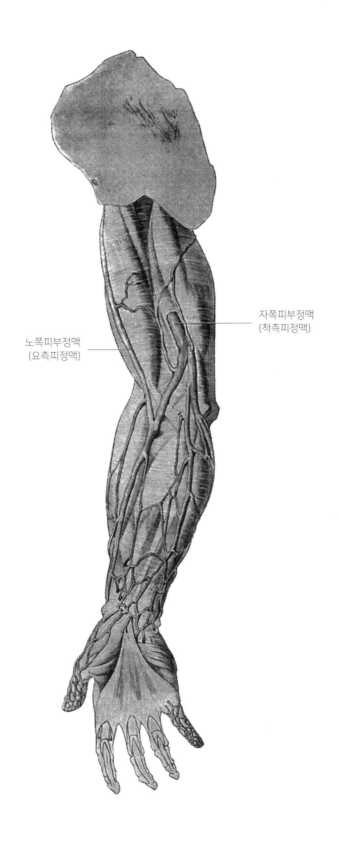

자쪽피부정맥
(척측피정맥)

노쪽피부정맥
(요측피정맥)

손의 근육_표면해부학상의 뒤면 비교

도판56

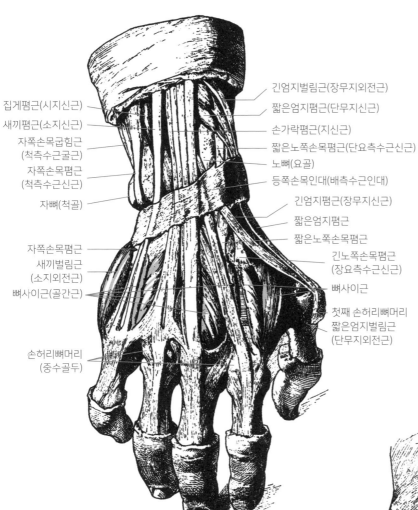

집게폄근(시지신근)

새끼폄근(소지신근)

자쪽손목굽힘근
(척측수근굴근)

자쪽손목폄근
(척측수근신근)

자뼈(척골)

자쪽손목폄근

새끼벌림근
(소지외전근)

뼈사이근(골간근)

손허리뼈머리
(중수골두)

긴엄지벌림근(장무지외전근)

짧은엄지폄근(단무지신근)

손가락폄근(지신근)

짧은노쪽손목폄근(단요측수근신근)

노뼈(요골)

등쪽손목인대(배측수근인대)

긴엄지폄근(장무지신근)

짧은엄지폄근

짧은노쪽손목폄근

긴노쪽손목폄근
(장요측수근신근)

뼈사이근

첫째 손허리뼈머리
짧은엄지벌림근
(단무지외전근)

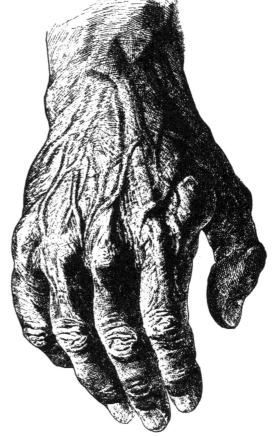

손의 근육_표면해부학상의 가쪽 면 비교

도판57

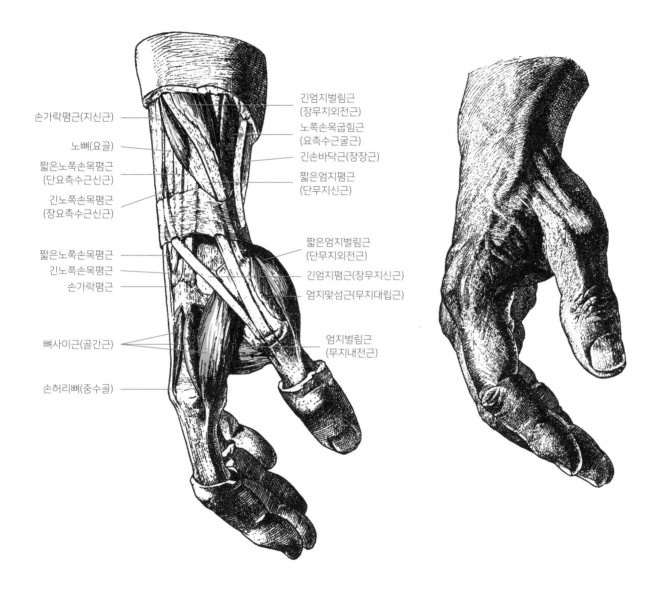

손가락폄근(지신근)

노뼈(요골)

짧은노쪽손목폄근
(단요측수근신근)

긴노쪽손목폄근
(장요측수근신근)

짧은노쪽손목폄근

긴노쪽손목폄근

손가락폄근

뼈사이근(골간근)

손허리뼈(중수골)

긴엄지벌림근
(장무지외전근)

노쪽손목굽힘근
(요측수근굴근)

긴손바닥근(장장근)

짧은엄지폄근
(단무지신근)

짧은엄지벌림근
(단무지외전근)

긴엄지폄근(장무지신근)

엄지맞섬근(무지대립근)

엄지벌림근
(무지내전근)

손의 근육_표면해부학상의 앞면 비교

도판58

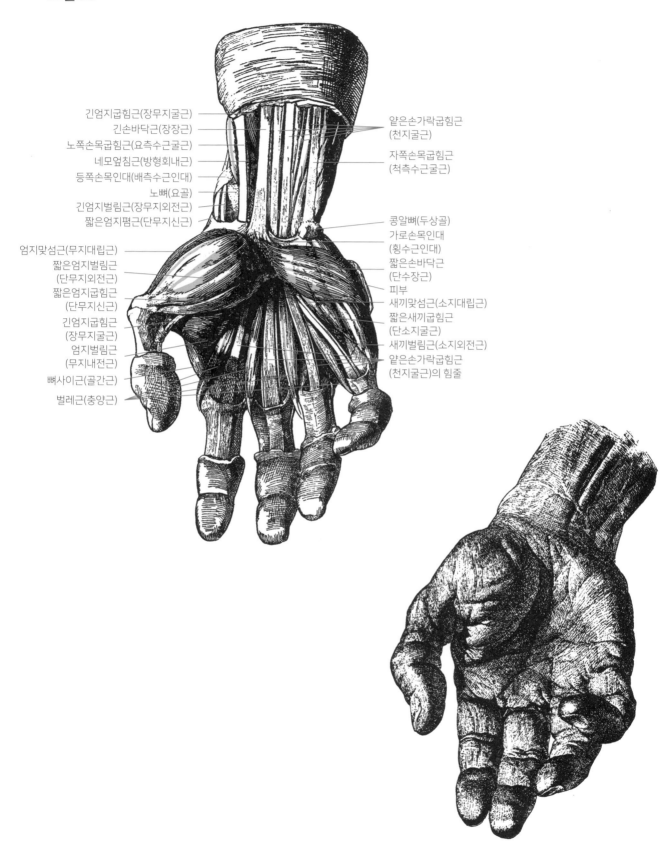

긴엄지굽힘근(장무지굴근)
긴손바닥근(장장근)
노쪽손목굽힘근(요측수근굴근)
네모엎침근(방형회내근)
등쪽손목인대(배측수근인대)
노뼈(요골)
긴엄지벌림근(장무지외전근)
짧은엄지폄근(단무지신근)
엄지맞섬근(무지대립근)
짧은엄지벌림근
(단무지외전근)
짧은엄지굽힘근
(단무지신근)
긴엄지굽힘근
(장무지굴근)
엄지벌림근
(무지내전근)
뼈사이근(골간근)
벌레근(충양근)

얕은손가락굽힘근
(천지굴근)
자쪽손목굽힘근
(척측수근굴근)
콩알뼈(두상골)
가로손목인대
(횡수근인대)
짧은손바닥근
(단수장근)
피부
새끼맞섬근(소지대립근)
짧은새끼굽힘근
(단소지굴근)
새끼벌림근(소지외전근)
얕은손가락굽힘근
(천지굴근)의 힘줄

손의 근육_표면해부학상의 안쪽 면 비교

도판59

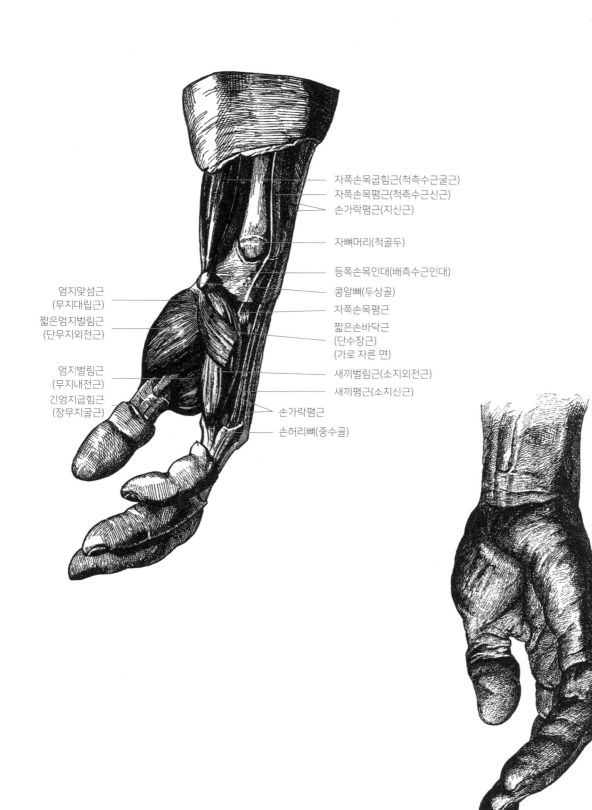

자쪽손목굽힘근(척측수근굴근)
자쪽손목폄근(척측수근신근)
손가락폄근(지신근)

자뼈머리(척골두)

등쪽손목인대(배측수근인대)
콩알뼈(두상골)
자쪽손목폄근
짧은손바닥근
(단수장근)
(가로 자른 면)

새끼벌림근(소지외전근)
새끼폄근(소지신근)

엄지맞섬근
(무지대립근)
짧은엄지벌림근
(단무지외전근)

엄지벌림근
(무지내전근)
긴엄지굽힘근
(장무지굴근)

손가락폄근
손허리뼈(중수골)

손의 얕은정맥

도판60

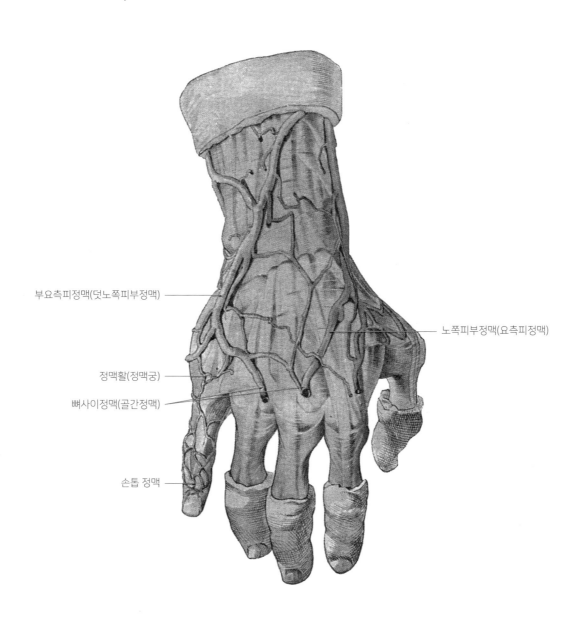

부요측피부정맥(덧노쪽피부정맥)

노쪽피부정맥(요측피정맥)

정맥활(정맥궁)

뼈사이정맥(골간정맥)

손톱 정맥

구부린 팔의 근육_부분적으로 내전된 아래팔의 가족 면

도판61

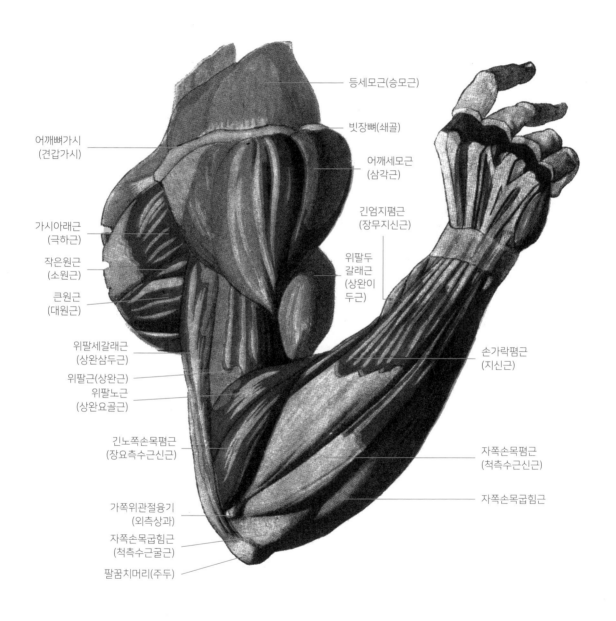

등세모근(승모근)

빗장뼈(쇄골)

어깨뼈가시
(견갑가시)

어깨세모근
(삼각근)

긴엄지폄근
(장무지신근)

가시아래근
(극하근)

위팔두
갈래근
(상완이
두근)

작은원근
(소원근)

큰원근
(대원근)

위팔세갈래근
(상완삼두근)

손가락폄근
(지신근)

위팔근(상완근)

위팔노근
(상완요골근)

긴노쪽손목폄근
(장요측수근신근)

자쪽손목폄근
(척측수근신근)

가쪽위관절융기
(외측상과)

자쪽손목굽힘근

자쪽손목굽힘근
(척측수근굴근)

팔꿈치머리(주두)

구부린 팔의 근육_부분적으로 내전된 아래팔의 안쪽 면

도판62

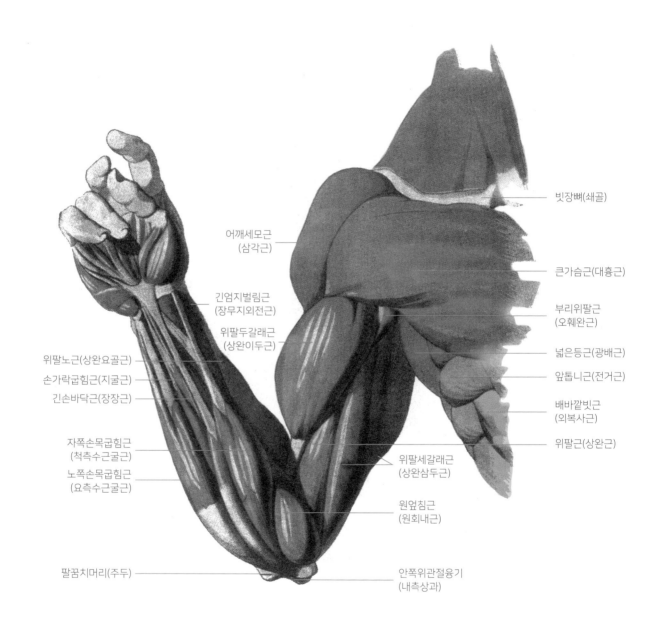

빗장뼈(쇄골)

어깨세모근
(삼각근)

긴엄지벌림근
(장무지외전근)

위팔두갈래근
(상완이두근)

큰가슴근(대흉근)

부리위팔근
(오훼완근)

위팔노근(상완요골근)

손가락굽힘근(지굴근)

긴손바닥근(장장근)

넓은등근(광배근)

앞톱니근(전거근)

배바깥빗근
(외복사근)

자쪽손목굽힘근
(척측수근굴근)

노쪽손목굽힘근
(요측수근굴근)

위팔세갈래근
(상완삼두근)

위팔근(상완근)

원엎침근
(원회내근)

팔꿈치머리(주두)

안쪽위관절융기
(내측상과)

구부린 팔의 근육 앞면

도판63

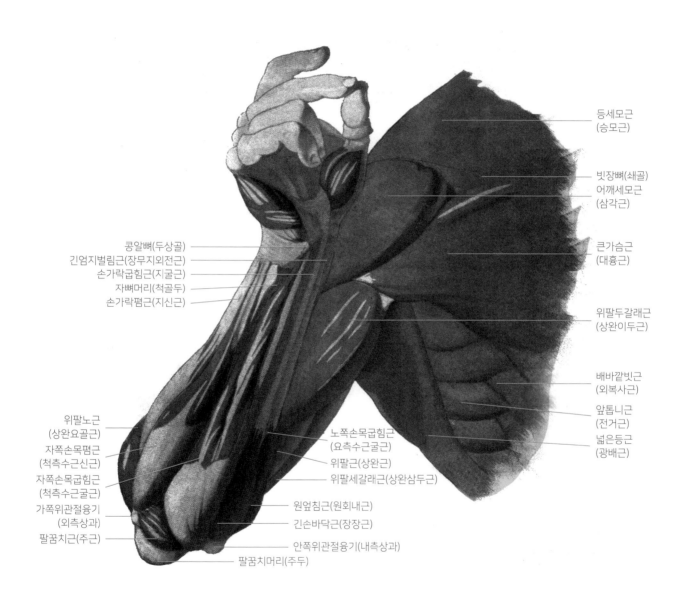

등세모근
(승모근)

빗장뼈(쇄골)
어깨세모근
(삼각근)

큰가슴근
(대흉근)

위팔두갈래근
(상완이두근)

배바깥빗근
(외복사근)

앞톱니근
(전거근)

넓은등근
(광배근)

콩알뼈(두상골)
긴엄지벌림근(장무지외전근)
손가락굽힘근(지굴근)
자뼈머리(척골두)
손가락폄근(지신근)

위팔노근
(상완요골근)
자쪽손목폄근
(척측수근신근)
자쪽손목굽힘근
(척측수근굴근)
가쪽위관절융기
(외측상과)
팔꿈치근(주근)

노쪽손목굽힘근
(요측수근굴근)
위팔근(상완근)
위팔세갈래근(상완삼두근)
원엎침근(원회내근)
긴손바닥근(장장근)
안쪽위관절융기(내측상과)
팔꿈치머리(주두)

자세에 따른 팔 근육의 모습

도판64

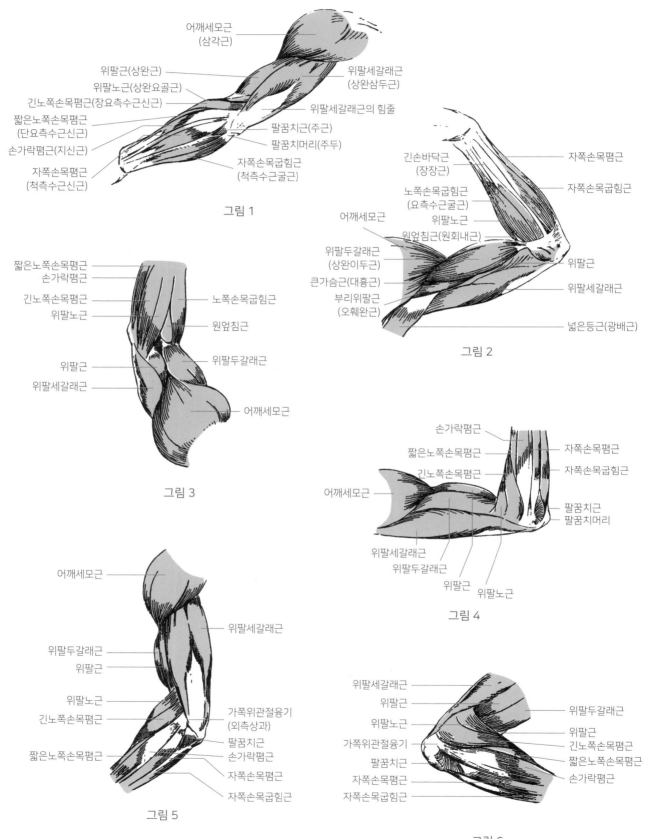

그림 1
- 어깨세모근 (삼각근)
- 위팔근(상완근)
- 위팔노근(상완요골근)
- 긴노쪽손목폄근(장요측수근신근)
- 짧은노쪽손목폄근 (단요측수근신근)
- 손가락폄근(지신근)
- 자쪽손목폄근 (척측수근신근)
- 위팔세갈래근 (상완삼두근)
- 위팔세갈래근의 힘줄
- 팔꿈치근(주근)
- 팔꿈치머리(주두)
- 자쪽손목굽힘근 (척측수근굴근)

그림 2
- 긴손바닥근 (장장근)
- 노쪽손목굽힘근 (요측수근굴근)
- 어깨세모근
- 위팔두갈래근 (상완이두근)
- 큰가슴근(대흉근)
- 부리위팔근 (오훼완근)
- 자쪽손목폄근
- 자쪽손목굽힘근
- 위팔노근
- 원엎침근(원회내근)
- 위팔근
- 위팔세갈래근
- 넓은등근(광배근)

그림 3
- 짧은노쪽손목폄근
- 손가락폄근
- 긴노쪽손목폄근
- 위팔노근
- 위팔근
- 위팔세갈래근
- 노쪽손목굽힘근
- 원엎침근
- 위팔두갈래근
- 어깨세모근

그림 4
- 손가락폄근
- 짧은노쪽손목폄근
- 긴노쪽손목폄근
- 어깨세모근
- 위팔세갈래근
- 위팔두갈래근
- 위팔근
- 위팔노근
- 자쪽손목폄근
- 자쪽손목굽힘근
- 팔꿈치근
- 팔꿈치머리

그림 5
- 어깨세모근
- 위팔세갈래근
- 위팔두갈래근
- 위팔근
- 위팔노근
- 긴노쪽손목폄근
- 짧은노쪽손목폄근
- 가쪽위관절융기 (외측상과)
- 팔꿈치근
- 손가락폄근
- 자쪽손목폄근
- 자쪽손목굽힘근

그림 6
- 위팔세갈래근
- 위팔근
- 위팔노근
- 가쪽위관절융기
- 팔꿈치근
- 자쪽손목폄근
- 자쪽손목굽힘근
- 위팔두갈래근
- 위팔근
- 긴노쪽손목폄근
- 짧은노쪽손목폄근
- 손가락폄근

어깨관절의 움직임

도판65

그림 1

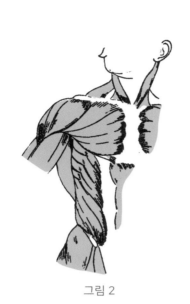

그림 2

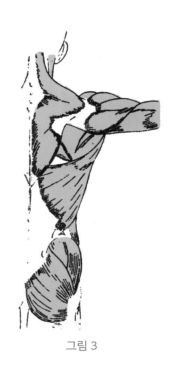

그림 3

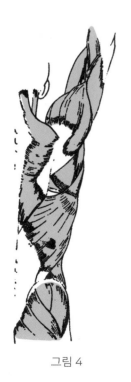

그림 4

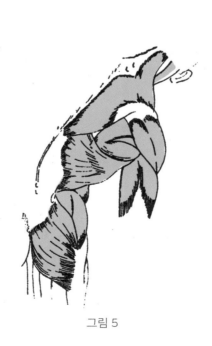

그림 5

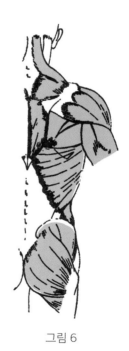

그림 6

팔꿉관절의 움직임_아래팔의 굽힘, 폄, 엎침, 뒤침

도판66

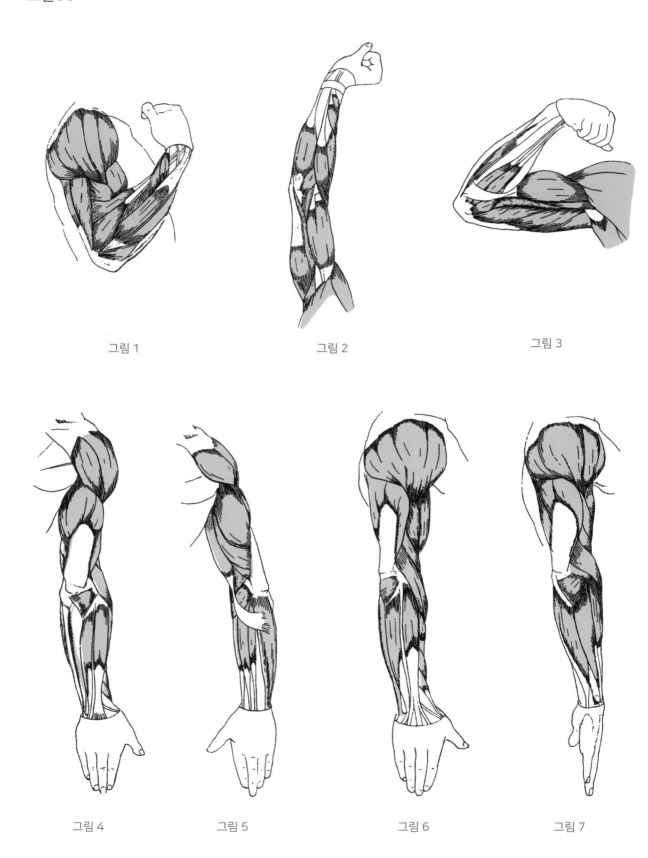

그림 1

그림 2

그림 3

그림 4

그림 5

그림 6

그림 7

손의 자세 1

도판67

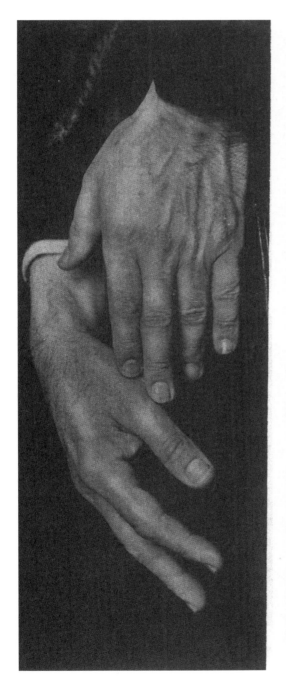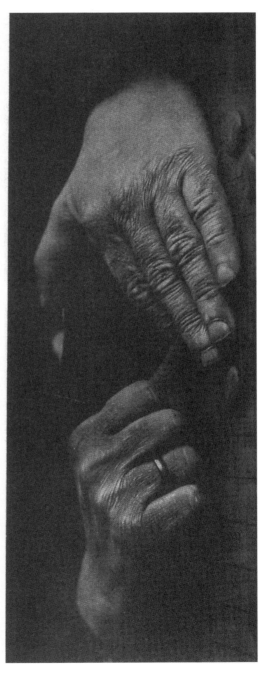

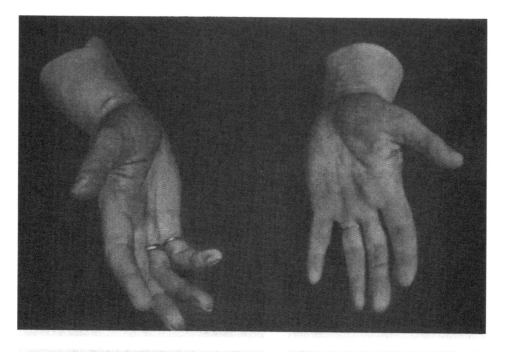

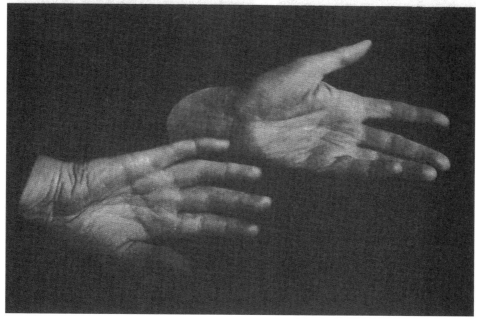

손의 자세 3

도판69

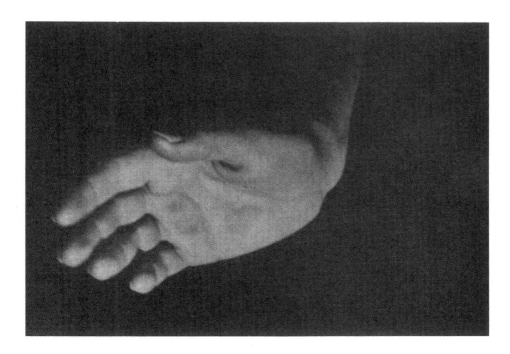

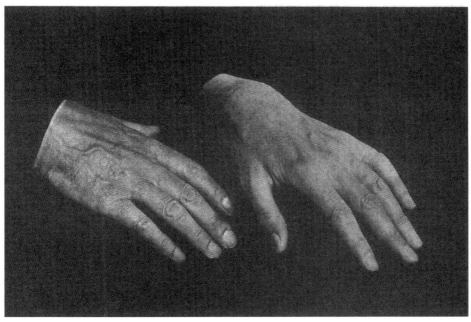

다리의 근육_표면해부학상의 앞면 비교

도판70

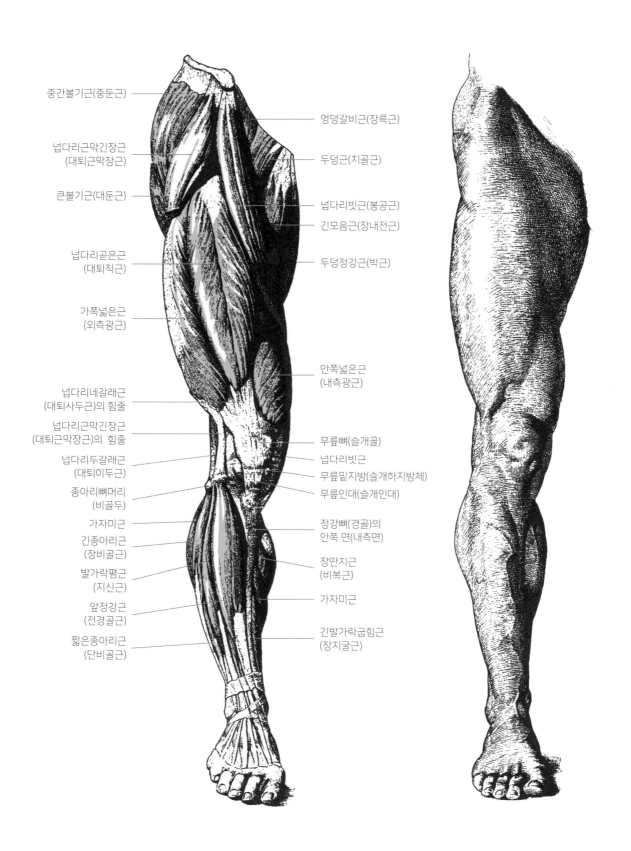

중간볼기근(중둔근)

넙다리근막긴장근
(대퇴근막장근)

큰볼기근(대둔근)

넙다리곧은근
(대퇴직근)

가쪽넓은근
(외측광근)

넙다리네갈래근
(대퇴사두근)의 힘줄

넙다리근막긴장근
(대퇴근막장근)의 힘줄

넙다리두갈래근
(대퇴이두근)

종아리뼈머리
(비골두)

가자미근

긴종아리근
(장비골근)

발가락폄근
(지신근)

앞정강근
(전경골근)

짧은종아리근
(단비골근)

엉덩갈비근(장륵근)

두덩근(치골근)

넙다리빗근(봉공근)

긴모음근(장내전근)

두덩정강근(박근)

안쪽넓은근
(내측광근)

무릎뼈(슬개골)

넙다리빗근

무릎밑지방(슬개하지방체)

무릎인대(슬개인대)

정강뼈(경골)의
안쪽 면(내측면)

장딴지근
(비복근)

가자미근

긴발가락굽힘근
(장지굴근)

다리의 근육_표면해부학상의 가족 면 비교

도판71

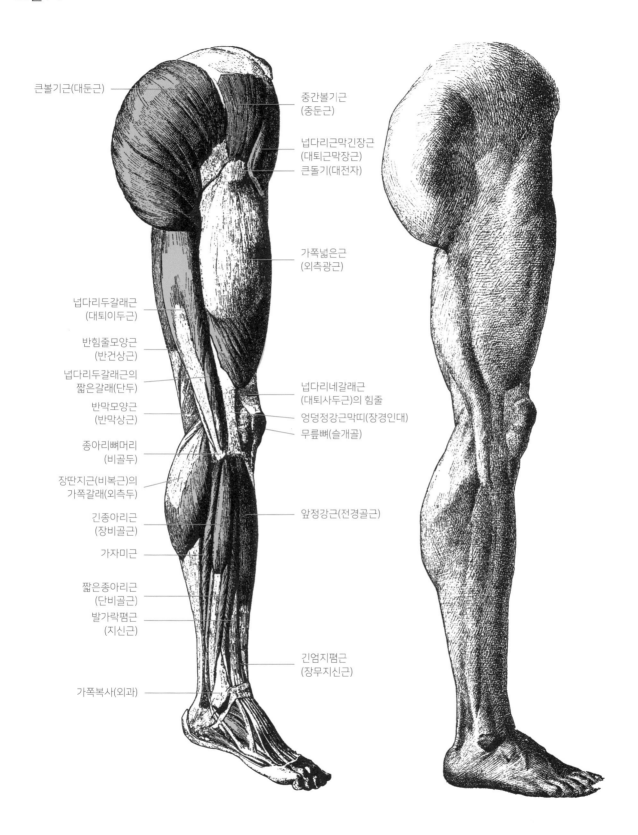

큰볼기근(대둔근)

중간볼기근
(중둔근)

넙다리근막긴장근
(대퇴근막장근)

큰돌기(대전자)

가쪽넓은근
(외측광근)

넙다리두갈래근
(대퇴이두근)

반힘줄모양근
(반건상근)

넙다리두갈래근의
짧은갈래(단두)

넙다리네갈래근
(대퇴사두근)의 힘줄

반막모양근
(반막상근)

엉덩정강근막띠(장경인대)

무릎뼈(슬개골)

종아리뼈머리
(비골두)

장딴지근(비복근)의
가쪽갈래(외측두)

긴종아리근
(장비골근)

앞정강근(전경골근)

가자미근

짧은종아리근
(단비골근)

발가락폄근
(지신근)

긴엄지폄근
(장무지신근)

가쪽복사(외과)

다리의 근육_표면해부학상의 뒤면 비교

도판72

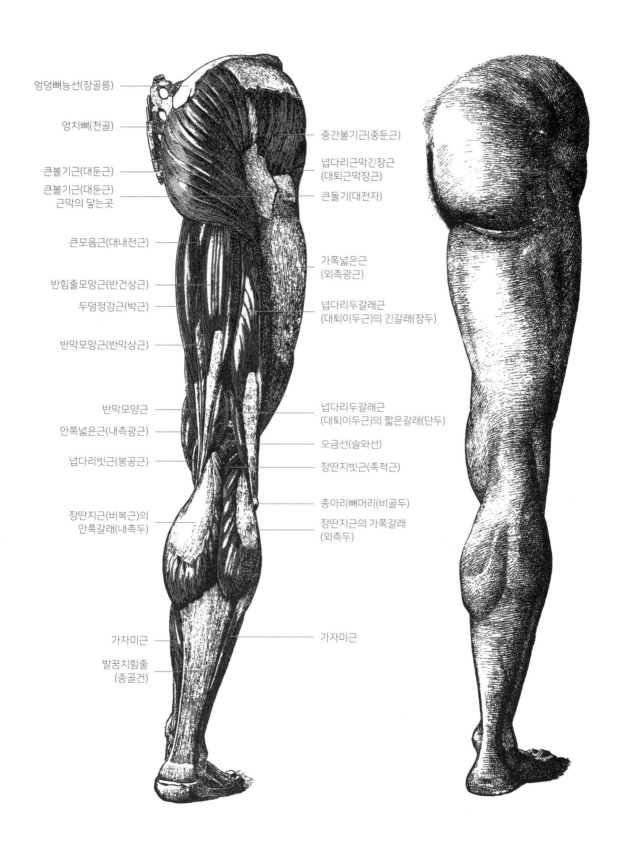

엉덩뼈능선(장골릉)

엉치뼈(천골)

큰볼기근(대둔근)

큰볼기근(대둔근)
근막의 닿는곳

큰모음근(대내전근)

반힘줄모양근(반건상근)

두덩정강근(박근)

반막모양근(반막상근)

반막모양근

안쪽넓은근(내측광근)

넙다리빗근(봉공근)

장딴지근(비복근)의
안쪽갈래(내측두)

가자미근

발꿈치힘줄
(종골건)

중간볼기근(중둔근)

넙다리근막긴장근
(대퇴근막장근)

큰돌기(대전자)

가쪽넓은근
(외측광근)

넙다리두갈래근
(대퇴이두근)의 긴갈래(장두)

넙다리두갈래근
(대퇴이두근)의 짧은갈래(단두)

오금선(슬와선)

장딴지빗근(족척근)

종아리뼈머리(비골두)

장딴지근의 가쪽갈래
(외측두)

가자미근

다리의 근육_표면해부학상의 안쪽 면 비교

도판73

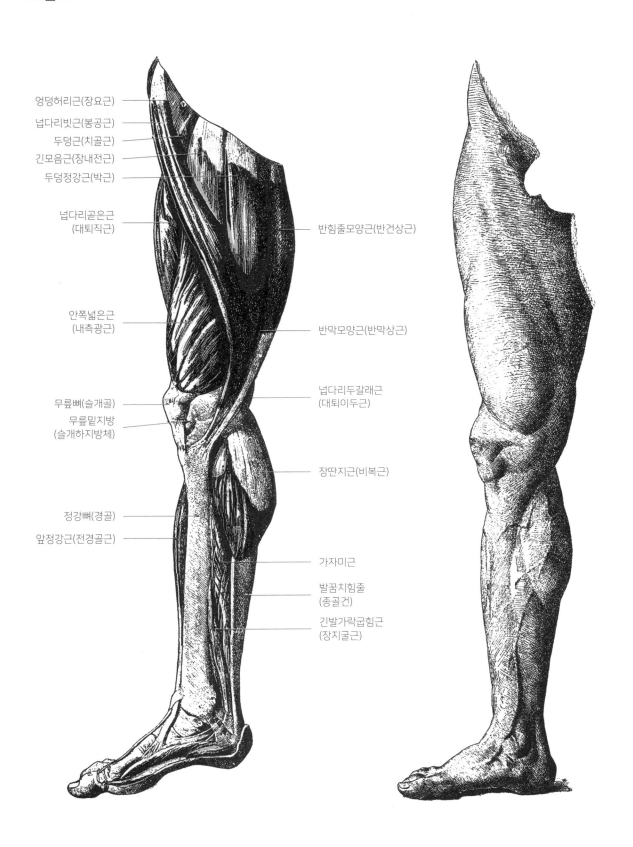

엉덩허리근(장요근)
넙다리빗근(봉공근)
두덩근(치골근)
긴모음근(장내전근)
두덩정강근(박근)

넙다리곧은근
(대퇴직근)

안쪽넓은근
(내측광근)

무릎뼈(슬개골)
무릎밑지방
(슬개하지방체)

정강뼈(경골)
앞정강근(전경골근)

반힘줄모양근(반건상근)

반막모양근(반막상근)

넙다리두갈래근
(대퇴이두근)

장딴지근(비복근)

가자미근

발꿈치힘줄
(종골건)

긴발가락굽힘근
(장지굴근)

구부린 다리의 근육_가쪽 면

도판74

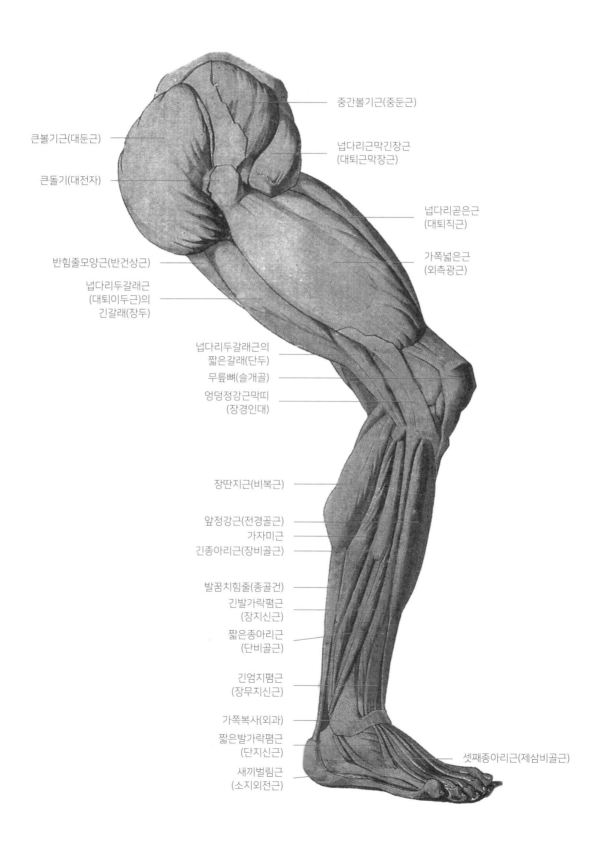

중간볼기근(중둔근)

큰볼기근(대둔근)

넙다리근막긴장근
(대퇴근막장근)

큰돌기(대전자)

넙다리곧은근
(대퇴직근)

반힘줄모양근(반건상근)

가쪽넓은근
(외측광근)

넙다리두갈래근
(대퇴이두근)의
긴갈래(장두)

넙다리두갈래근의
짧은갈래(단두)

무릎뼈(슬개골)

엉덩정강근막띠
(장경인대)

장딴지근(비복근)

앞정강근(전경골근)
가자미근
긴종아리근(장비골근)

발꿈치힘줄(종골건)
긴발가락폄근
(장지신근)
짧은종아리근
(단비골근)

긴엄지폄근
(장무지신근)

가쪽복사(외과)
짧은발가락폄근
(단지신근)

셋째종아리근(제삼비골근)

새끼벌림근
(소지외전근)

구부린 다리의 근육_안쪽 면

도판75

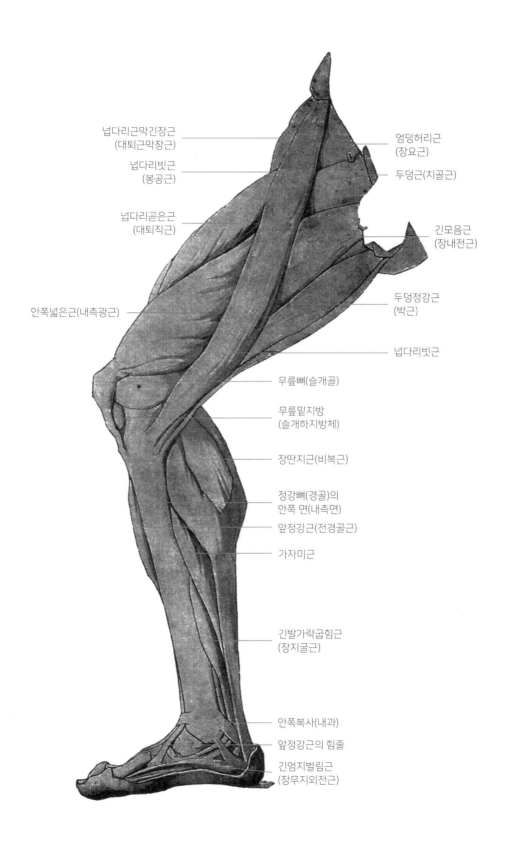

넙다리근막긴장근
(대퇴근막장근)

넙다리빗근
(봉공근)

넙다리곧은근
(대퇴직근)

안쪽넓은근(내측광근)

엉덩허리근
(장요근)

두덩근(치골근)

긴모음근
(장내전근)

두덩정강근
(박근)

넙다리빗근

무릎뼈(슬개골)

무릎밑지방
(슬개하지방체)

장딴지근(비복근)

정강뼈(경골)의
안쪽 면(내측면)

앞정강근(전경골근)

가자미근

긴발가락굽힘근
(장지굴근)

안쪽복사(내과)

앞정강근의 힘줄

긴엄지벌림근
(장무지외전근)

넓적다리와 종아리의 근육층

도판76

그림 1
오른쪽 넓적다리 근육의 앞면

그림 2
오른쪽 종아리 근육(둘째 층)의 앞면

큰돌기
(대전자)

바깥폐쇄근
(외폐쇄근)

작은모음근
(소내전근)

큰모음근
(대내전근)

넙다리곧은근
(대퇴직근)

무릎뼈
(슬개골)

종아리뼈머리
(비골두)

무릎뼈

짧은종아리근
(단비골근)

긴엄지폄근
(장무지신근)

반막모양근
(반막상근)
(가로 자른 면)

오금근
(슬와근)

뒤정강근
(후경골근)

긴종아리근
(장비골근)

긴발가락굽힘근
(장지굴근)

긴엄지굽힘근
(장무지굴근)

짧은종아리근
(단비골근)

오금근
(가로 자른 면)

뒤정강근

짧은종아리근

긴종아리근

긴발가락굽힘근

그림 3
오른쪽 종아리 근육(셋째 층)의 뒤면

그림 4
오른쪽 종아리 근육(넷째 층)의 뒤면

다리의 가로단면

도판77

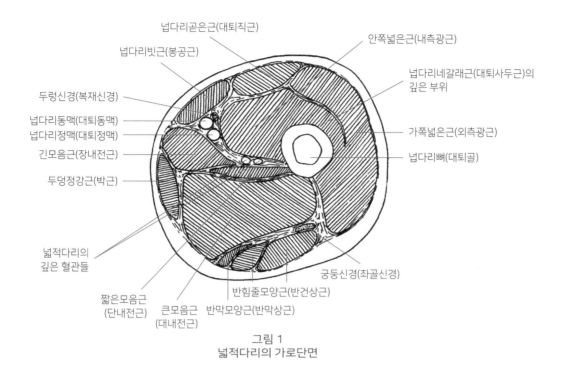

넙다리곧은근(대퇴직근)

넙다리빗근(봉공근)

안쪽넓은근(내측광근)

넙다리네갈래근(대퇴사두근)의
깊은 부위

두렁신경(복재신경)

넙다리동맥(대퇴동맥)

넙다리정맥(대퇴정맥)

가쪽넓은근(외측광근)

긴모음근(장내전근)

넙다리뼈(대퇴골)

두덩정강근(박근)

넓적다리의
깊은 혈관들

짧은모음근
(단내전근)

큰모음근
(대내전근)

반막모양근(반막상근)

반힘줄모양근(반건상근)

궁둥신경(좌골신경)

그림 1
넓적다리의 가로단면

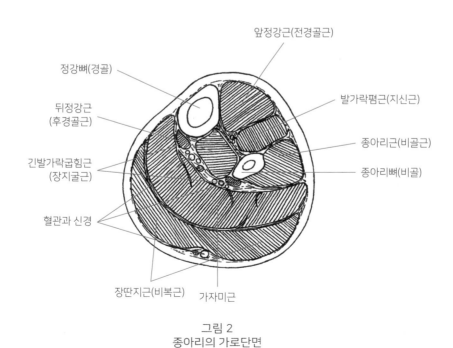

앞정강근(전경골근)

정강뼈(경골)

뒤정강근
(후경골근)

발가락폄근(지신근)

종아리근(비골근)

긴발가락굽힘근
(장지굴근)

종아리뼈(비골)

혈관과 신경

장딴지근(비복근)

가자미근

그림 2
종아리의 가로단면

발_앞면 근육과 표면해부학

도판78

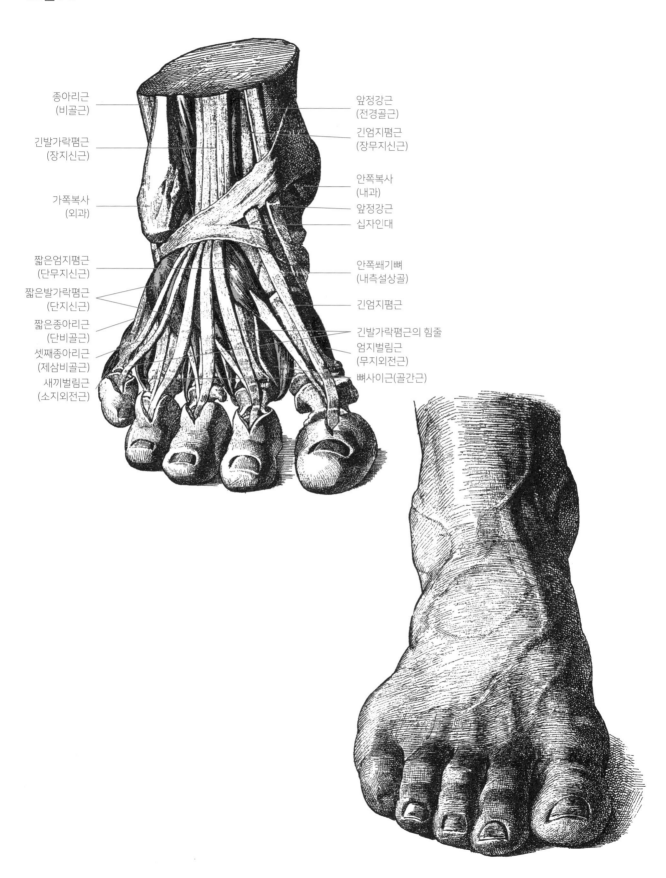

종아리근
(비골근)

긴발가락폄근
(장지신근)

가쪽복사
(외과)

짧은엄지폄근
(단무지신근)

짧은발가락폄근
(단지신근)

짧은종아리근
(단비골근)

셋째종아리근
(제삼비골근)

새끼벌림근
(소지외전근)

앞정강근
(전경골근)

긴엄지폄근
(장무지신근)

안쪽복사
(내과)

앞정강근

십자인대

안쪽쐐기뼈
(내측설상골)

긴엄지폄근

긴발가락폄근의 힘줄

엄지벌림근
(무지외전근)

뼈사이근(골간근)

발_뒤면 근육과 표면해부학

도판79

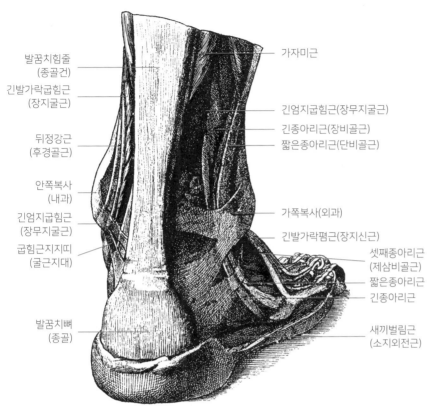

발꿈치힘줄
(종골건)

긴발가락굽힘근
(장지굴근)

뒤정강근
(후경골근)

안쪽복사
(내과)

긴엄지굽힘근
(장무지굴근)

굽힘근지지띠
(굴근지대)

발꿈치뼈
(종골)

가자미근

긴엄지굽힘근(장무지굴근)

긴종아리근(장비골근)
짧은종아리근(단비골근)

가쪽복사(외과)

긴발가락폄근(장지신근)

셋째종아리근
(제삼비골근)
짧은종아리근
긴종아리근

새끼벌림근
(소지외전근)

발_가쪽 면의 근육과 표면해부학

도판80

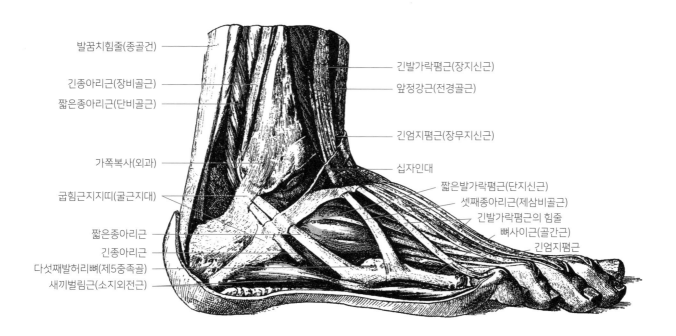

- 발꿈치힘줄(종골건)
- 긴종아리근(장비골근)
- 짧은종아리근(단비골근)
- 가쪽복사(외과)
- 굽힘근지지띠(굴근지대)
- 짧은종아리근
- 긴종아리근
- 다섯째발허리뼈(제5중족골)
- 새끼벌림근(소지외전근)

- 긴발가락폄근(장지신근)
- 앞정강근(전경골근)
- 긴엄지폄근(장무지신근)
- 십자인대
- 짧은발가락폄근(단지신근)
- 셋째종아리근(제삼비골근)
- 긴발가락폄근의 힘줄
- 뼈사이근(골간근)
- 긴엄지폄근

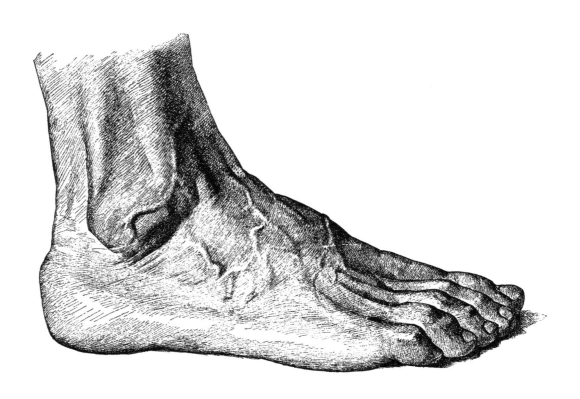

발_안쪽 면의 근육과 표면해부학

도판81

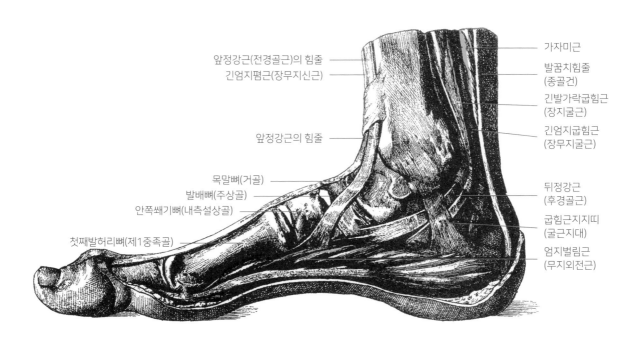

앞정강근(전경골근)의 힘줄
긴엄지폄근(장무지신근)

가자미근
발꿈치힘줄
(종골건)
긴발가락굽힘근
(장지굴근)
긴엄지굽힘근
(장무지굴근)

앞정강근의 힘줄

목말뼈(거골)
발배뼈(주상골)
안쪽쐐기뼈(내측설상골)

뒤정강근
(후경골근)
굽힘근지지띠
(굴근지대)
엄지벌림근
(무지외전근)

첫째발허리뼈(제1중족골)

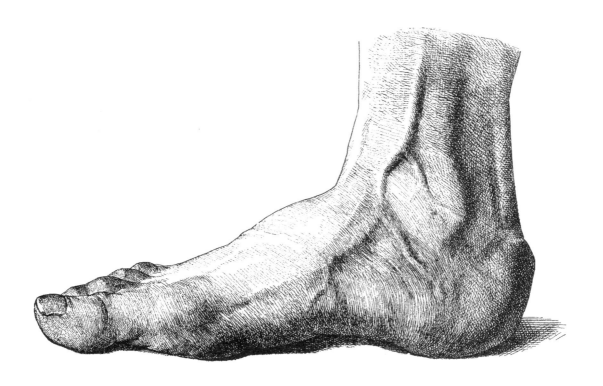

발의 얕은정맥

도판82

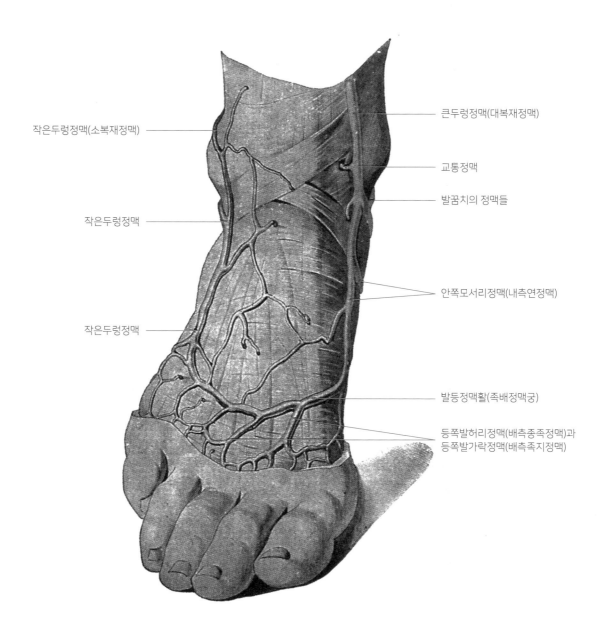

작은두렁정맥(소복재정맥)

작은두렁정맥

작은두렁정맥

큰두렁정맥(대복재정맥)

교통정맥

발꿈치의 정맥들

안쪽모서리정맥(내측연정맥)

발등정맥활(족배정맥궁)

등쪽발허리정맥(배측종족정맥)과
등쪽발가락정맥(배측족지정맥)

무릎관절의 자세

도판83

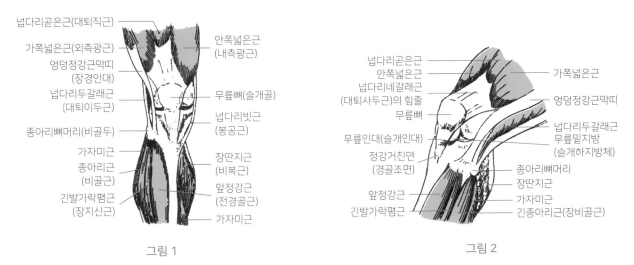

그림 1

그림 1 좌측 라벨:
- 넙다리곧은근(대퇴직근)
- 가쪽넓은근(외측광근)
- 엉덩정강근막띠(장경인대)
- 넙다리두갈래근(대퇴이두근)
- 종아리뼈머리(비골두)
- 가자미근
- 종아리근(비골근)
- 긴발가락폄근(장지신근)

그림 1 우측 라벨:
- 안쪽넓은근(내측광근)
- 무릎뼈(슬개골)
- 넙다리빗근(봉공근)
- 장딴지근(비복근)
- 앞정강근(전경골근)
- 가자미근

그림 2 좌측 라벨:
- 넙다리곧은근
- 안쪽넓은근
- 넙다리네갈래근(대퇴사두근)의 힘줄
- 무릎뼈
- 무릎인대(슬개인대)
- 정강거친면(경골조면)
- 앞정강근
- 긴발가락폄근

그림 2 우측 라벨:
- 가쪽넓은근
- 엉덩정강근막띠
- 넙다리두갈래근 무릎밑지방(슬개하지방체)
- 종아리뼈머리
- 장딴지근
- 가자미근
- 긴종아리근(장비골근)

그림 2

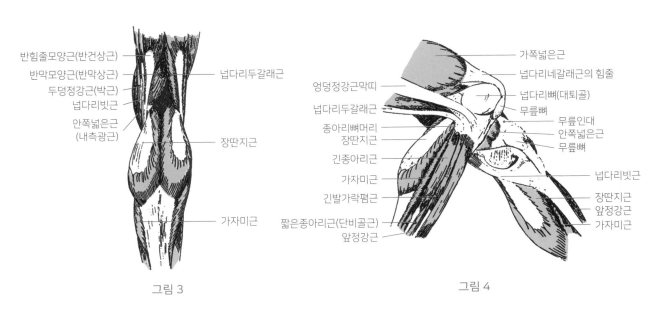

그림 3 좌측 라벨:
- 반힘줄모양근(반건상근)
- 반막모양근(반막상근)
- 두덩정강근(박근)
- 넙다리빗근
- 안쪽넓은근(내측광근)

그림 3 우측 라벨:
- 넙다리두갈래근
- 장딴지근
- 가자미근

그림 3

그림 4 좌측 라벨:
- 엉덩정강근막띠
- 넙다리두갈래근
- 종아리뼈머리
- 장딴지근
- 긴종아리근
- 가자미근
- 긴발가락폄근
- 짧은종아리근(단비골근)
- 앞정강근

그림 4 우측 라벨:
- 가쪽넓은근
- 넙다리네갈래근의 힘줄
- 넙다리뼈(대퇴골)
- 무릎뼈
- 무릎인대
- 안쪽넓은근
- 무릎뼈
- 넙다리빗근
- 장딴지근
- 앞정강근
- 가자미근

그림 4

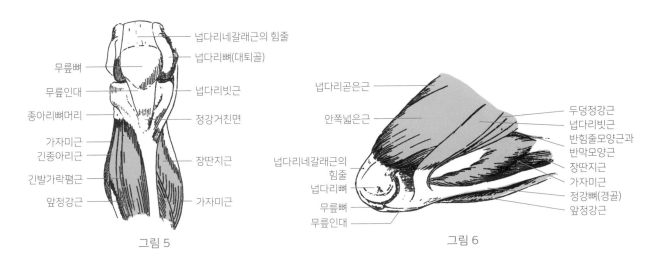

그림 5 좌측 라벨:
- 무릎뼈
- 무릎인대
- 종아리뼈머리
- 가자미근
- 긴종아리근
- 긴발가락폄근
- 앞정강근

그림 5 우측 라벨:
- 넙다리네갈래근의 힘줄
- 넙다리뼈(대퇴골)
- 넙다리빗근
- 정강거친면
- 장딴지근
- 가자미근

그림 5

그림 6 좌측 라벨:
- 넙다리곧은근
- 안쪽넓은근
- 넙다리네갈래근의 힘줄
- 넙다리뼈
- 무릎뼈
- 무릎인대

그림 6 우측 라벨:
- 두덩정강근
- 넙다리빗근
- 반힘줄모양근과 반막모양근
- 장딴지근
- 가자미근
- 정강뼈(경골)
- 앞정강근

그림 6

무릎관절의 움직임_구부리고 핀 무릎의 모습

도판84

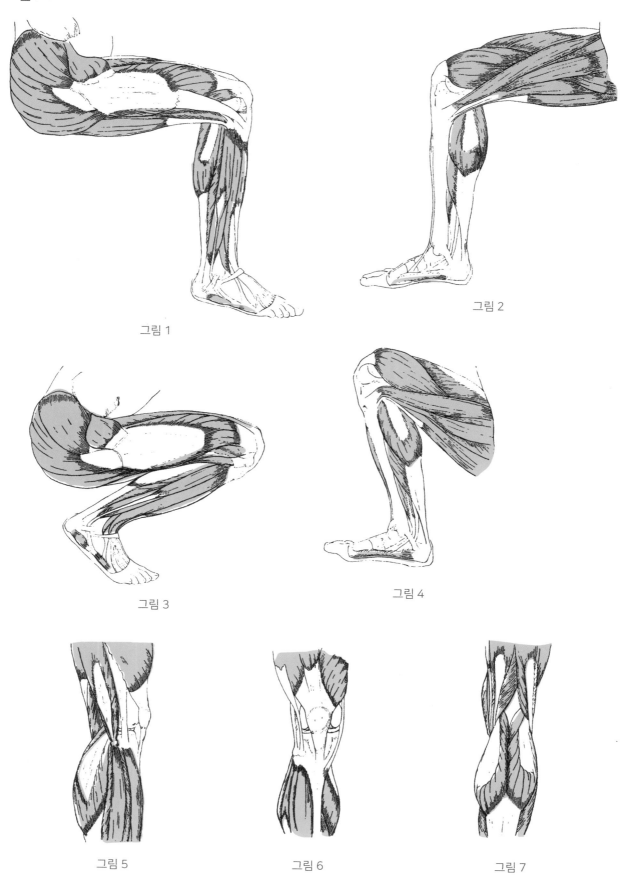

그림 1

그림 2

그림 3

그림 4

그림 5

그림 6

그림 7

콜만_구부린 무릎의 해부학

도판85

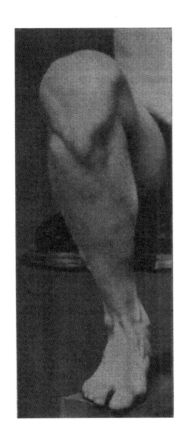

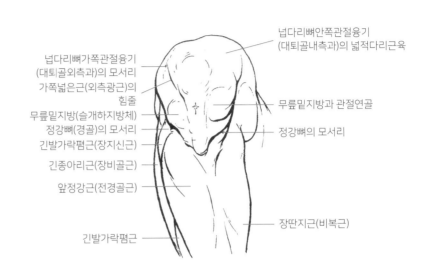

넙다리뼈가쪽관절융기
(대퇴골외측과)의 모서리

가쪽넓은근(외측광근)의
힘줄

무릎밑지방(슬개하지방체)

정강뼈(경골)의 모서리

긴발가락폄근(장지신근)

긴종아리근(장비골근)

앞정강근(전경골근)

긴발가락폄근

넙다리뼈안쪽관절융기
(대퇴골내측과)의 넓적다리근육

무릎밑지방과 관절연골

정강뼈의 모서리

장딴지근(비복근)

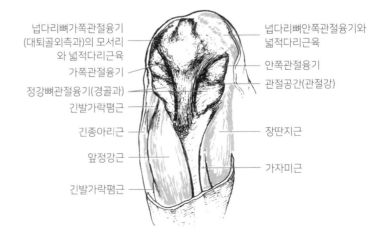

넙다리뼈가쪽관절융기
(대퇴골외측과)의 모서리
와 넓적다리근육

가쪽관절융기

정강뼈관절융기(경골과)

긴발가락폄근

긴종아리근

앞정강근

긴발가락폄근

넙다리뼈안쪽관절융기와
넓적다리근육

안쪽관절융기

관절공간(관절강)

장딴지근

가자미근

미켈란젤로 이후의 성인 남성의 인체비례

도판86

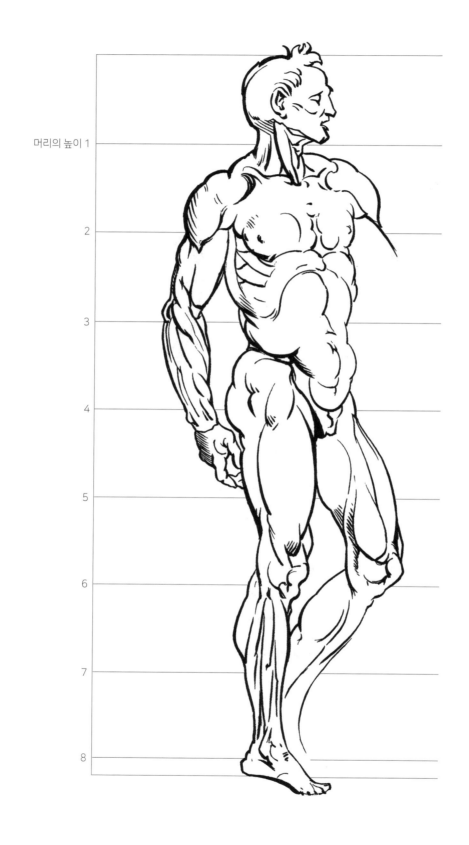

머리의 높이 1

2

3

4

5

6

7

8

리쉐의 인체비례
도판87

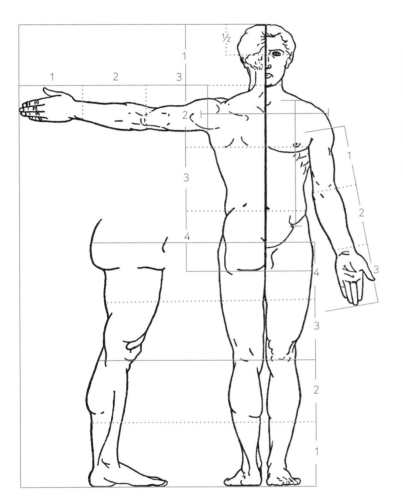

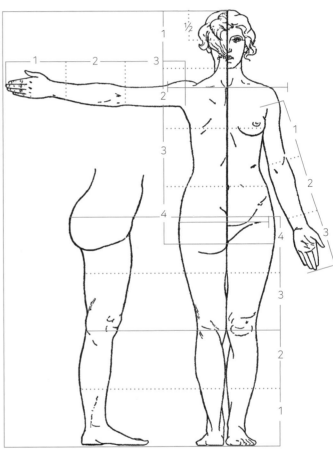

성장기 소년의 발달 단계

도판88

캘리포니아 대학교 아동복지 연구소의 연구기록 중에서, 낸시 베일리(Nancy Bayley)박사 제공

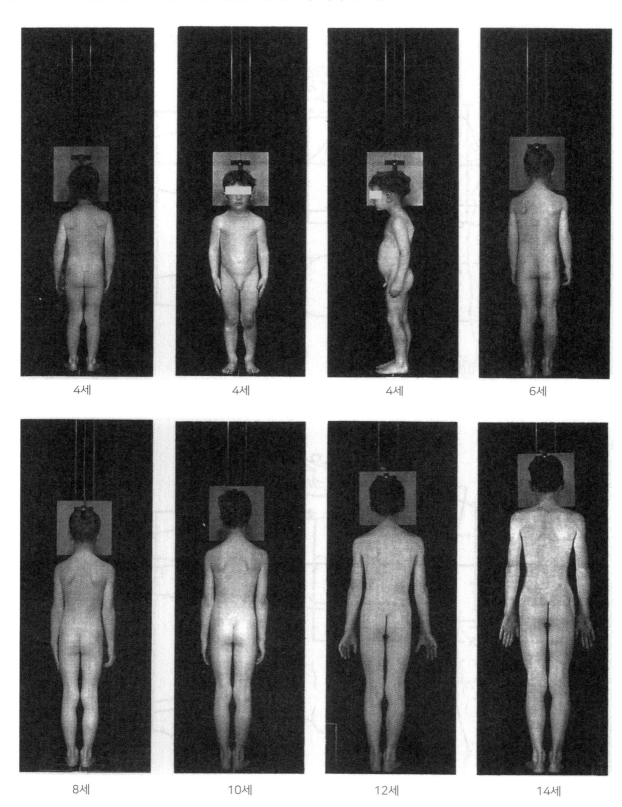

| 4세 | 4세 | 4세 | 6세 |

| 8세 | 10세 | 12세 | 14세 |

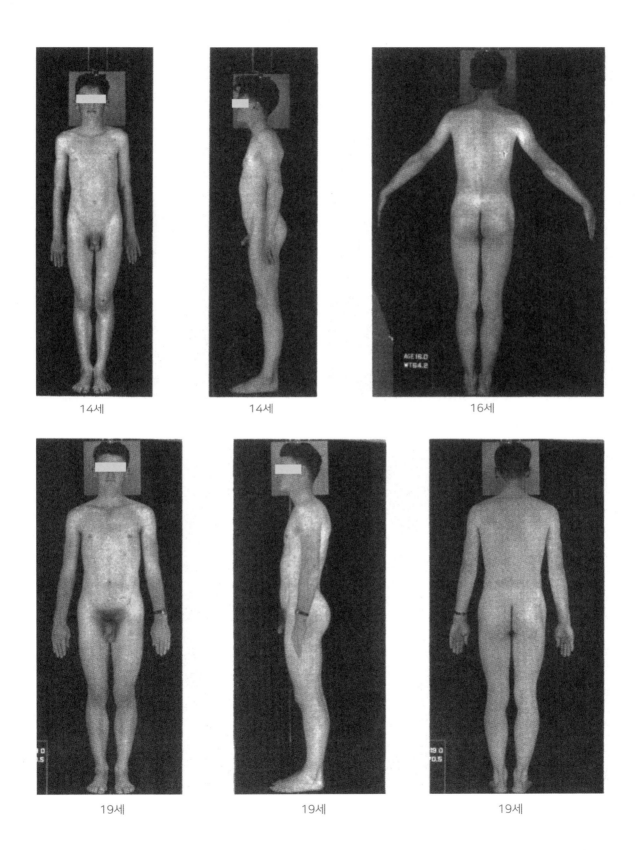

14세 14세 16세

19세 19세 19세

성장기 소녀의 발달 단계

도판90

캘리포니아 대학교 아동복지 연구소의 연구기록 중에서, 낸시 베일리(Nancy Bayley)박사 제공

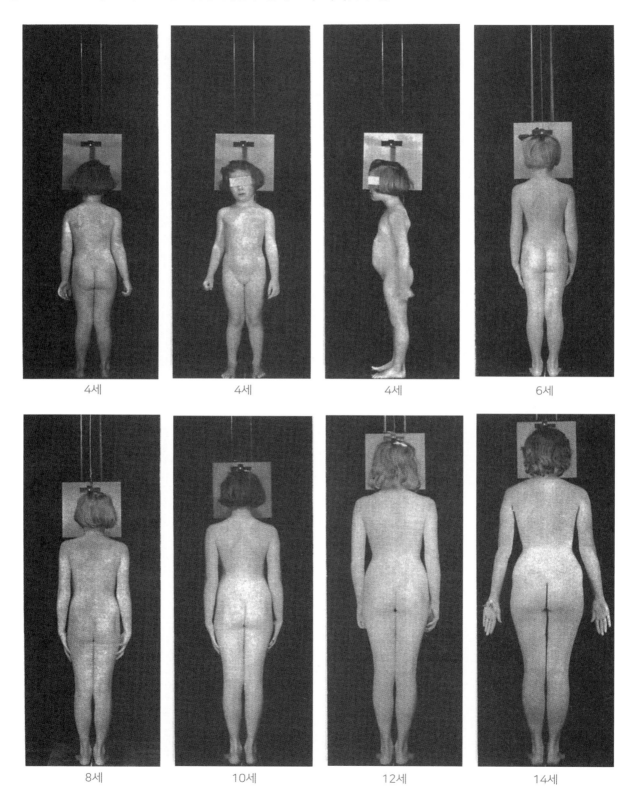

4세 4세 4세 6세

8세 10세 12세 14세

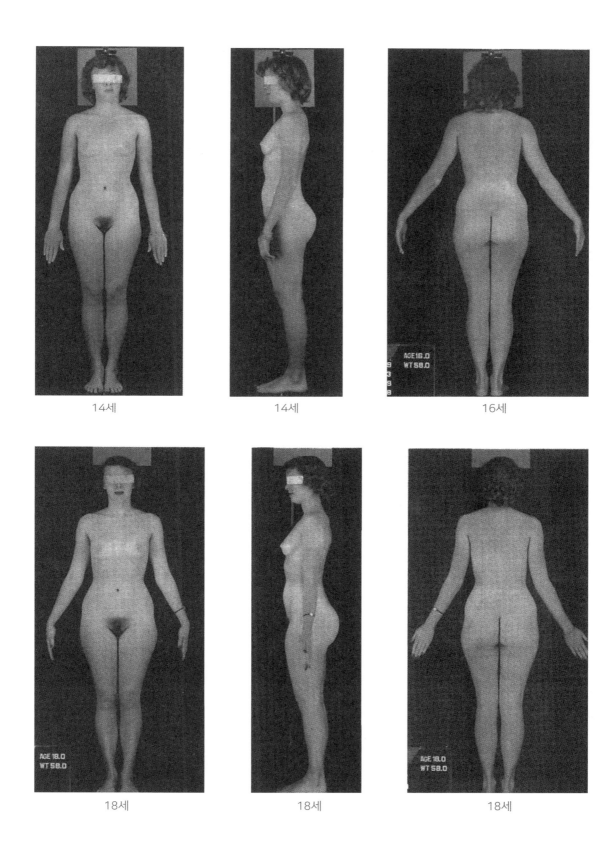

14세

14세

16세

18세

18세

18세

콜만이 제시한 어린이의 신체 비례

도판92

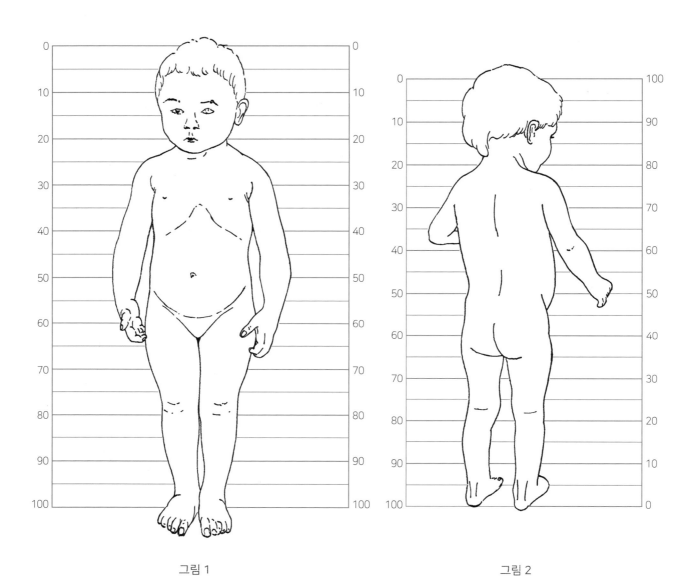

그림 1

그림 2

눈 주변 주름을 보여주는 사진

도판93

에어 익스프레스(Air Express) 제공한 사진 재현

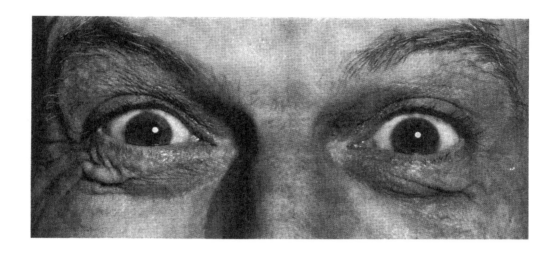

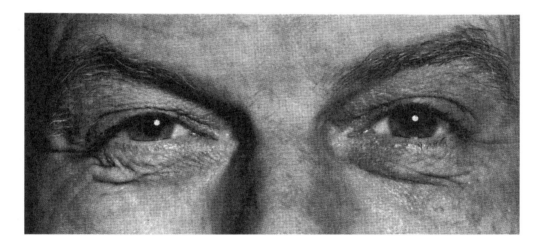

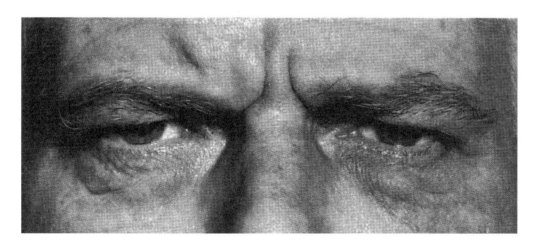

가슴 1
도판94

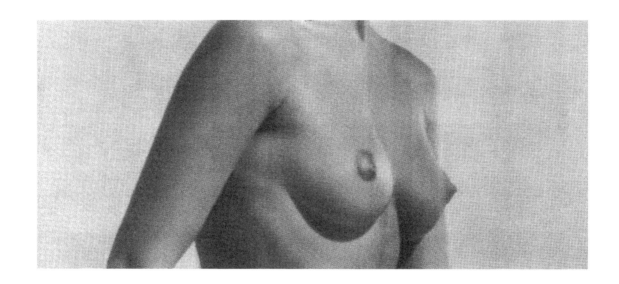

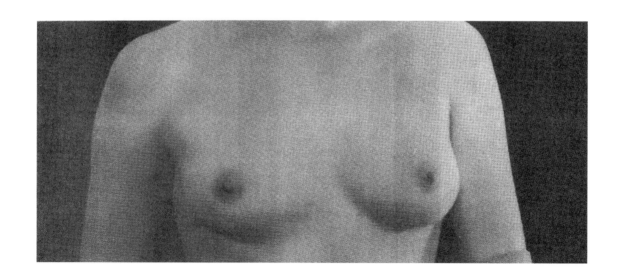

가슴 2
도판95

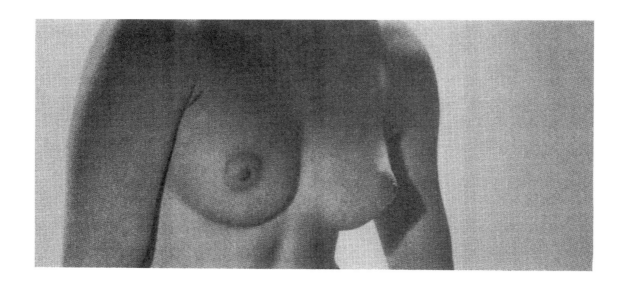

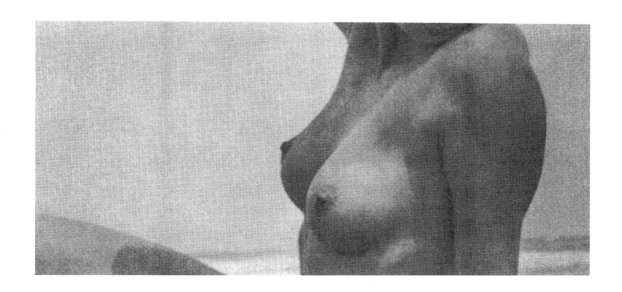

가슴 3

도판96

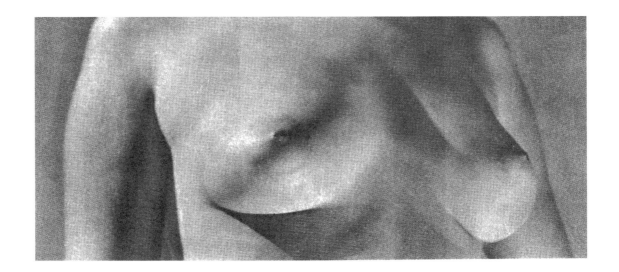

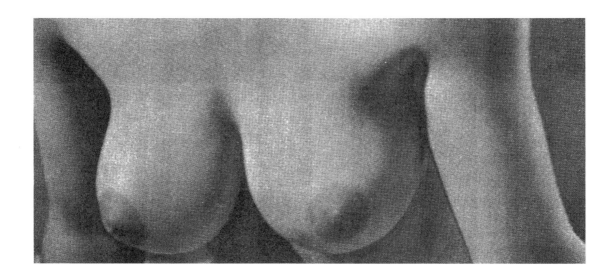

PART.2

하이디 렌슨의
손 컬렉션

A Selection of Hands
By Heidi Lenssen

도판97

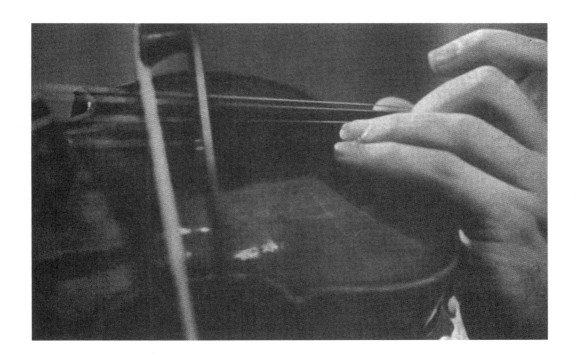

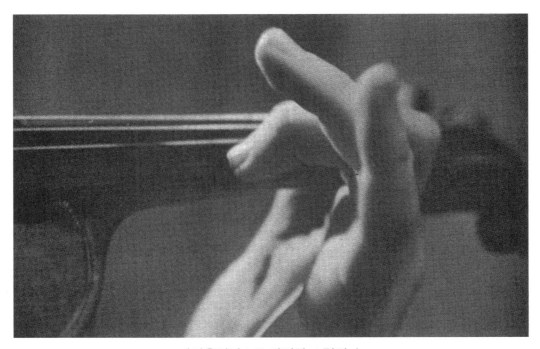

바이올리니스트 아이작 스턴의 손

도판98

제공: S. Hurok

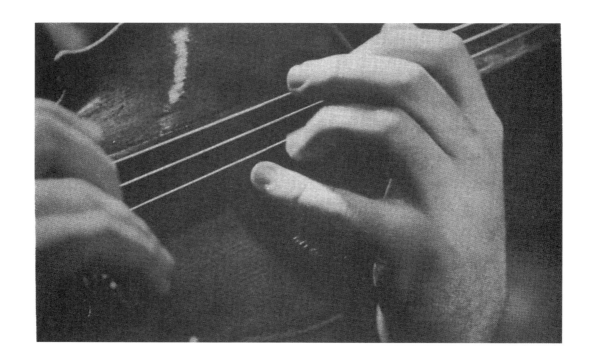

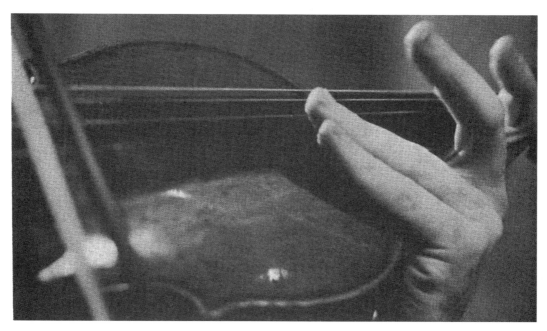

바이올리니스트 아이작 스턴의 손

도판99

사진: Fritz Henle

화가 디에고 리베라의 손

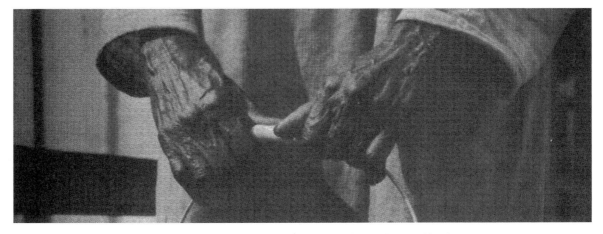

늙은 노동자의 손_마지막으로 생존한 노예들 중 한 명

사진: Fritz Henle

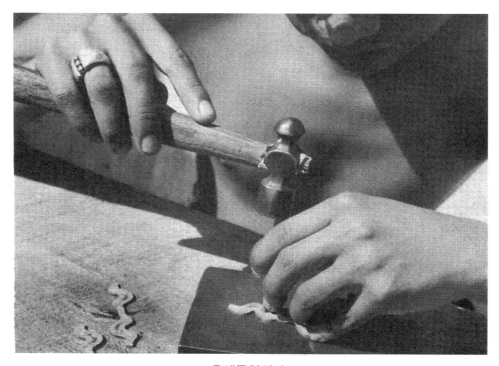

은세공인의 손

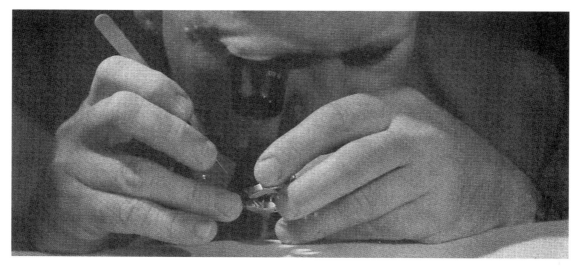

정밀한 세공 작업 중인 모습

도판101

사진: C. W. Huston

 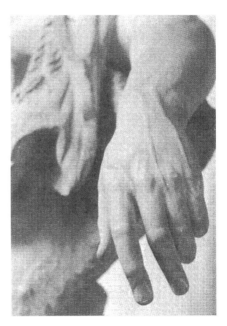

그리스 청년의 손_약 기원전 350년경 작품

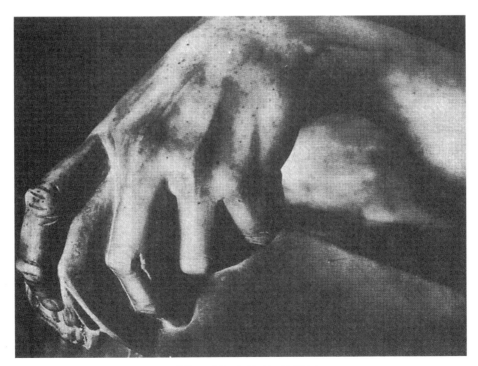

도나텔로_「성 요한 상」의 일부

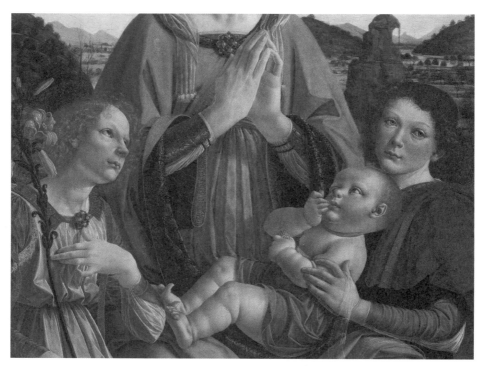

베로키오_「성모와 아기 예수 및 두 천사」의 일부

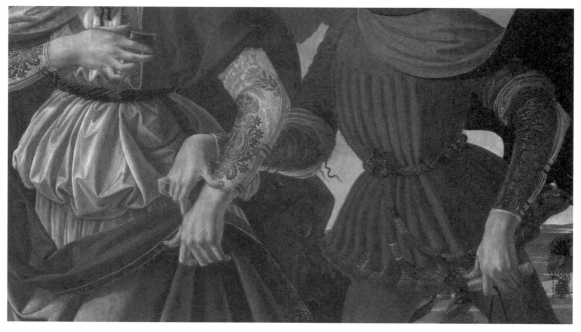

베로키오_「도비아와 천사」의 일부

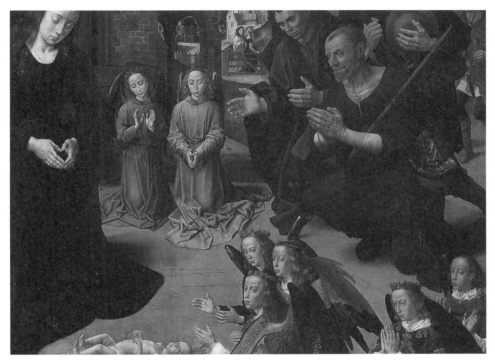

휘호 반 데르 후스_「포르티나리 세폭 제단화」의 일부

「결혼식의 부부」의 부분_1470년 경 작품

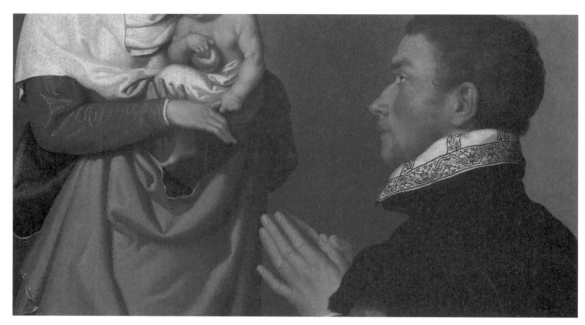

조반니 바티스타 모로니_「성모 앞에서 경배 드리는 신사」의 일부

야코포 바사노_일부

도판105

E.S. Herrmann 주식회사 제공

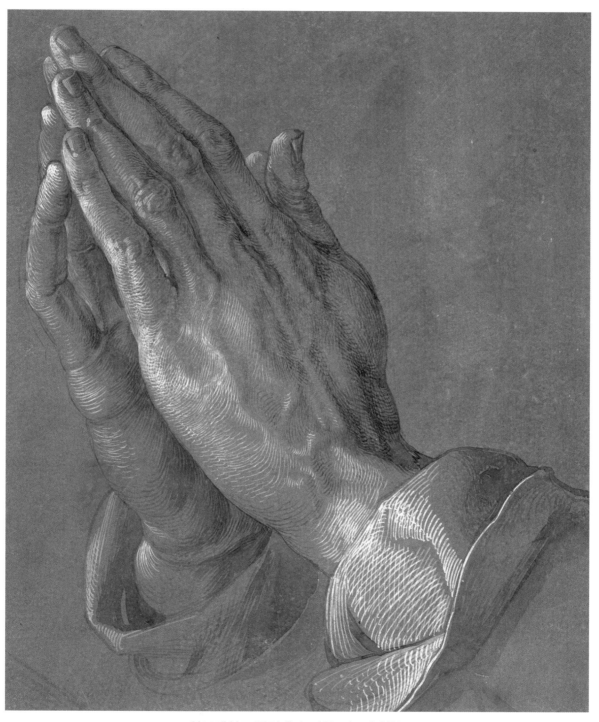

알브레히트 뒤러_「기도하는 손」의 일부

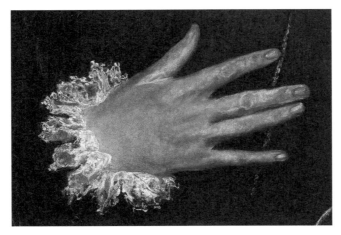

엘 그레코_「가슴에 손을 얹은 기사」의 일부

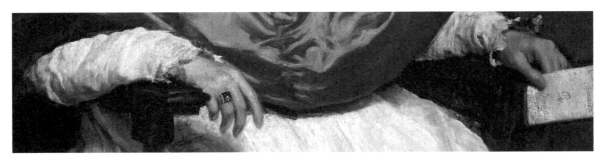

벨라스케즈_「교황 인노첸시오 10세의 초상」의 일부

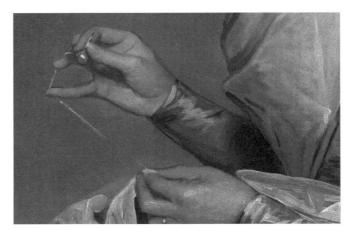

길버트 스튜어트, 「캐서린 브라스 예이츠의 초상」의 일부

PART.3

오래된 명작과
역사자료에서 고른 일러스트

A Selection of Illustrations from
the Old Masters And Historical Sources

도판107

메트로폴리탄 미술관 제공

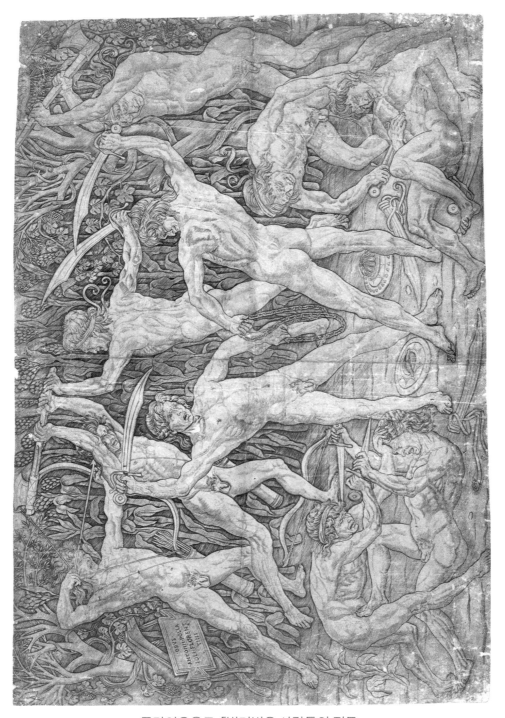

폴라이우올로_「벌거벗은 사람들의 전투」

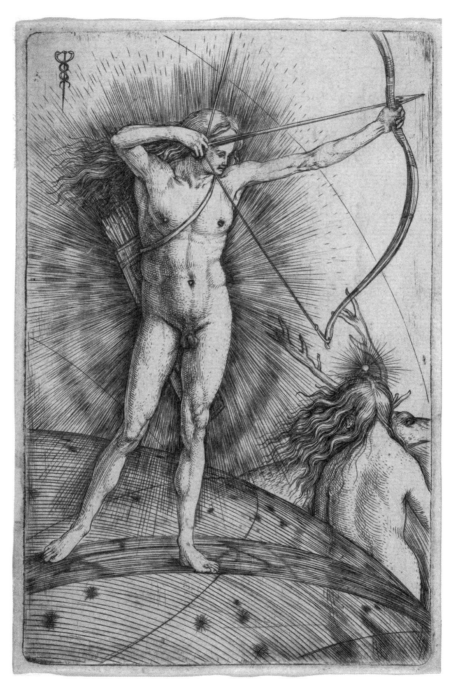

야코포 데 바르바리_「아폴론과 다이아나」

도판109

코티네컷 주 노워크의 번디 도서관 제공

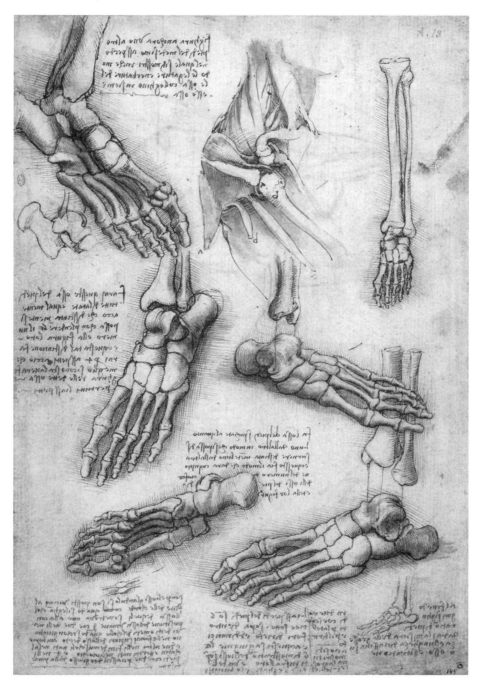

레오나르도 다빈치_발과 어깨의 해부학 습작

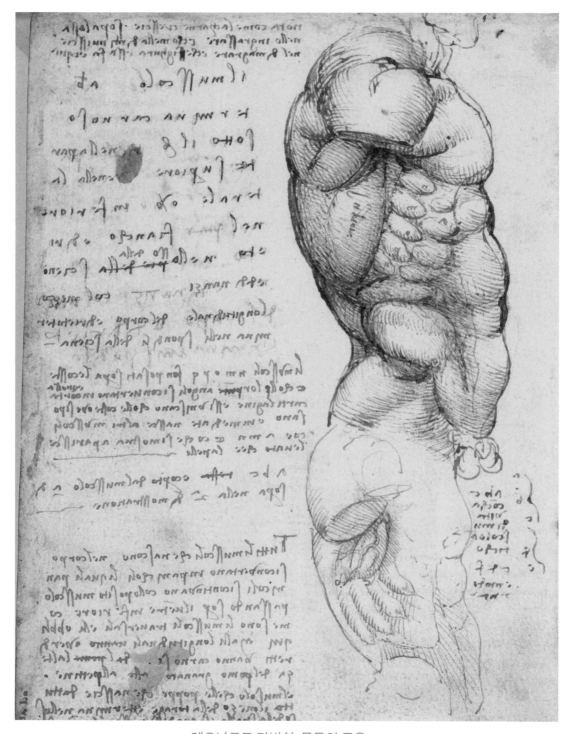

레오나르도 다빈치_몸통의 근육

도판111

코티네컷 주 노워크의 번디 도서관 제공

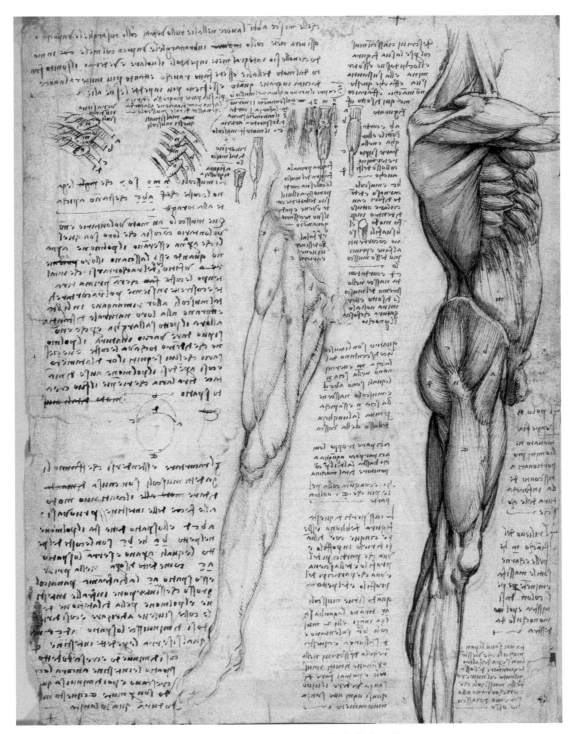

레오나르도 다빈치_몸통과 다리의 근육

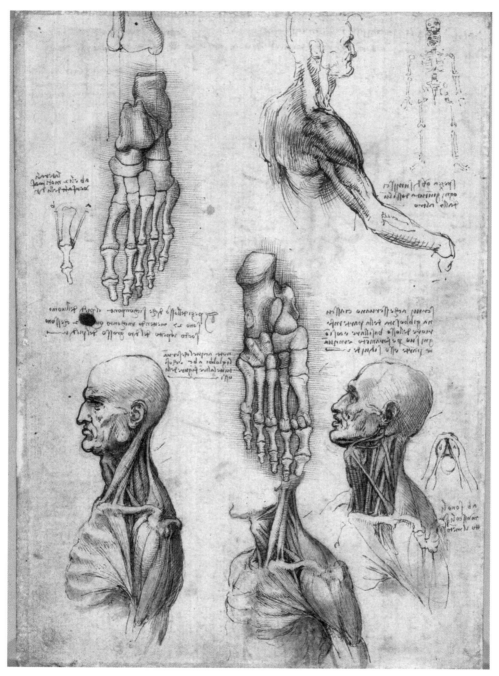

레오나르도 다빈치_발의 골격과 머리, 목, 어깨의 근육

도판113

코티네컷 주 노워크의 번디 도서관 제공

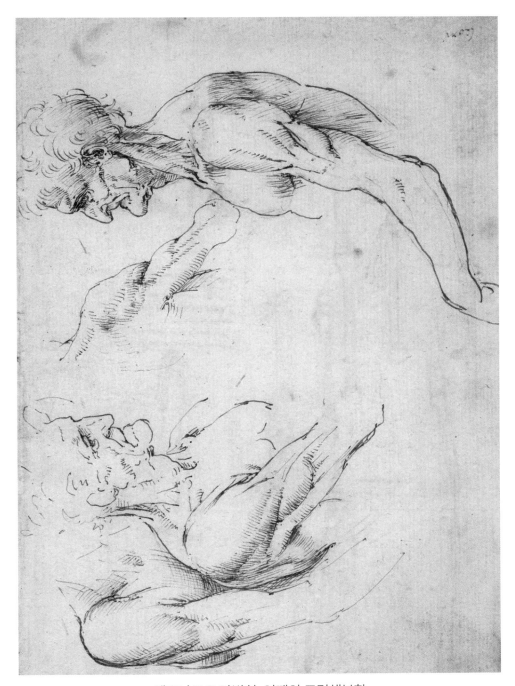

레오나르도 다빈치_어깨의 표면해부학

코티네컷 주 노워크의 번디 도서관 제공

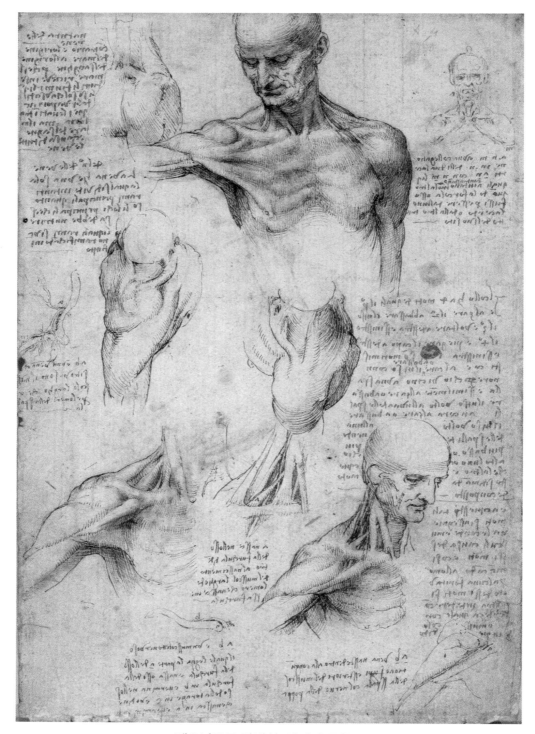

레오나르도 다빈치_어깨의 근육 1

도판115

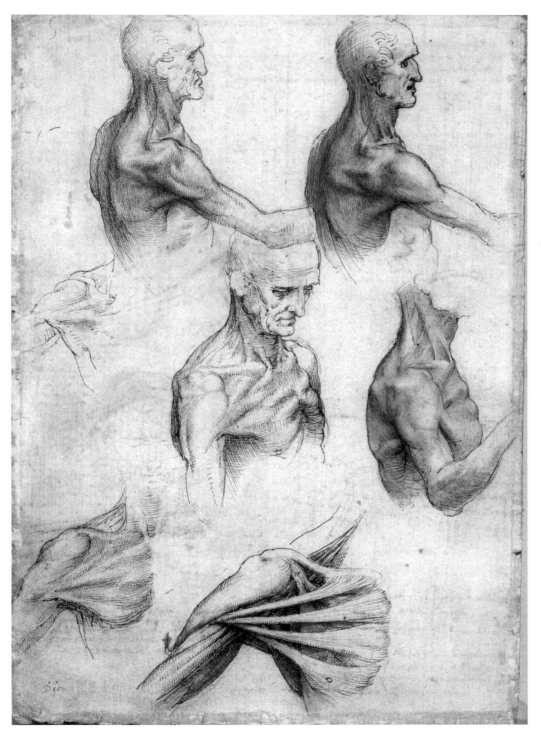

레오나르도 다빈치_어깨의 근육 2

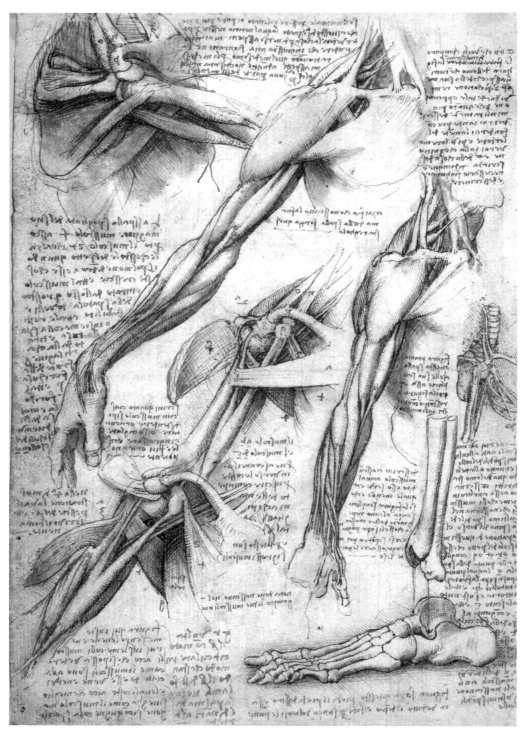

레오나르도 다빈치_어깨의 근육 3

도판117

코티네컷 주 노워크의 번디 도서관 제공

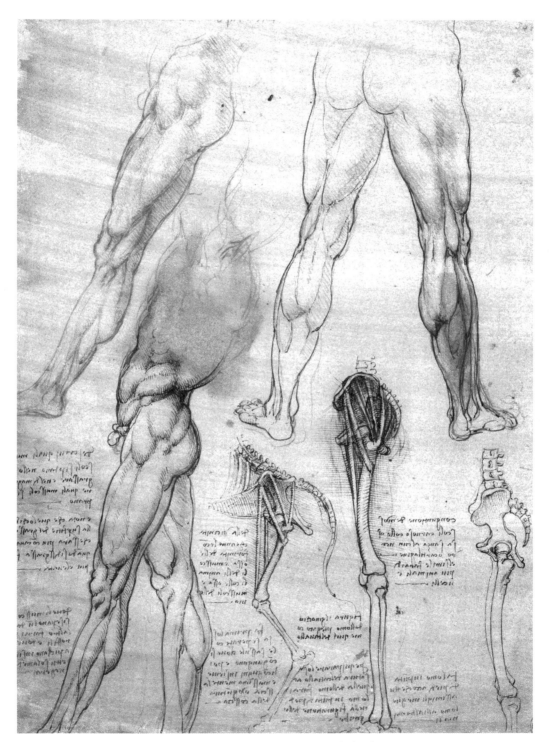

레오나르도 다빈치_다리의 표면해부학

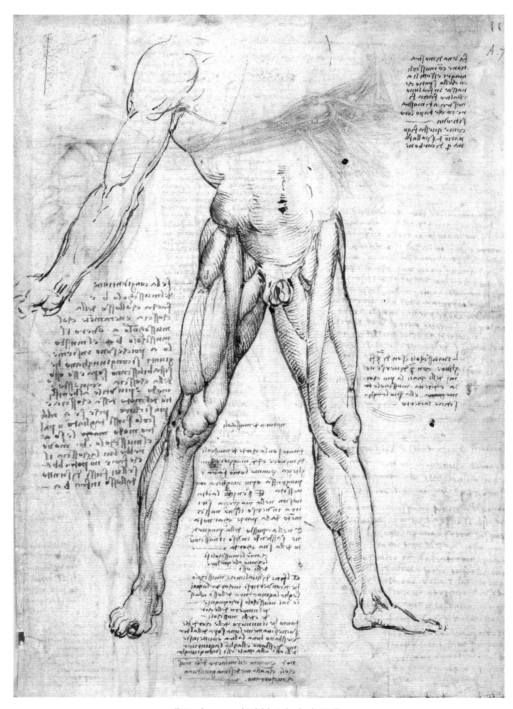

레오나르도 다빈치_다리의 근육 1

도판119

코티네컷 주 노워크의 번디 도서관 제공

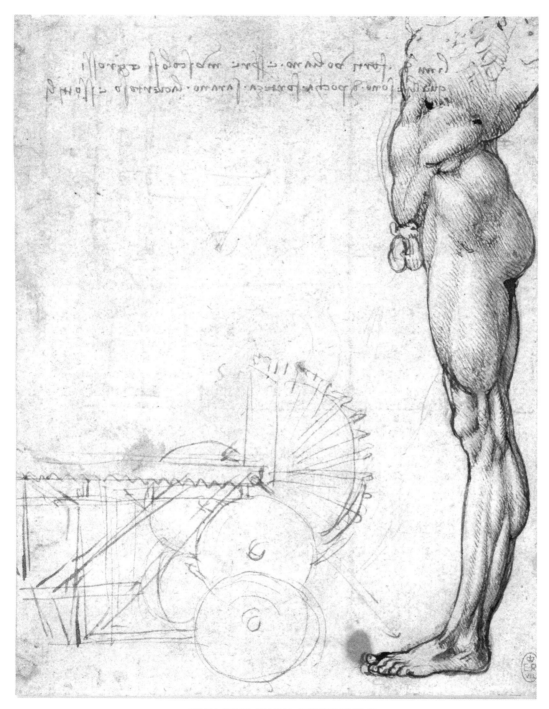

레오나르도 다빈치_다리의 근육 2

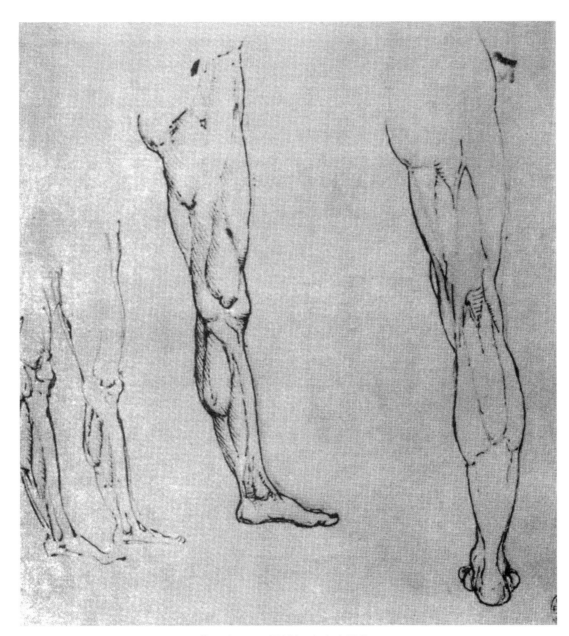

레오나르도 다빈치_다리의 근육 3

도판121

코티네컷 주 노워크의 번디 도서관 제공

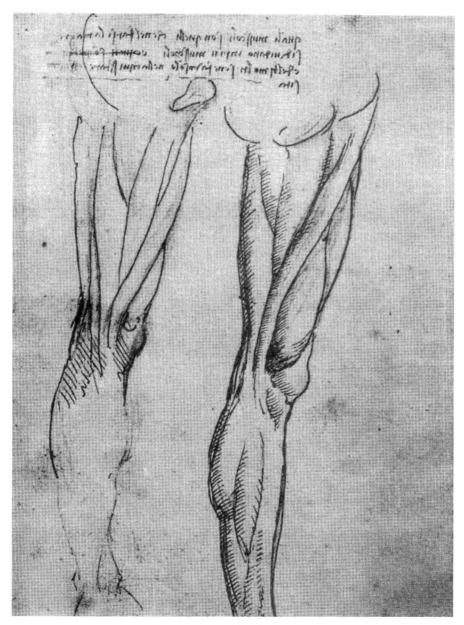

레오나르도 다빈치_다리의 근육 4

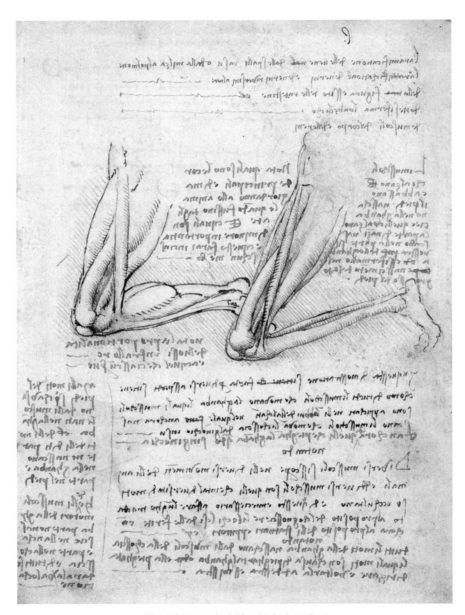

레오나르도 다빈치_다리의 근육 5

도판123

코티네컷 주 노워크의 번디 도서관 제공

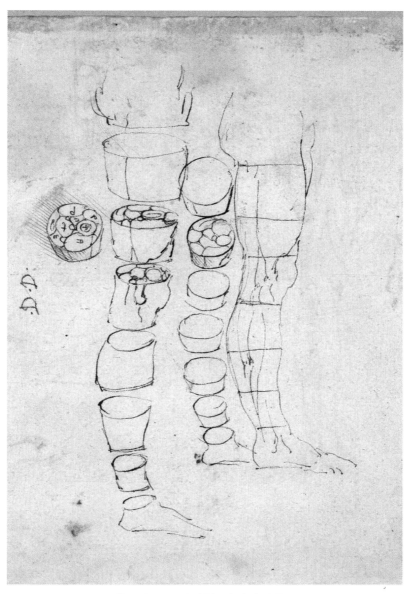

레오나르도 다빈치_다리의 근육 6

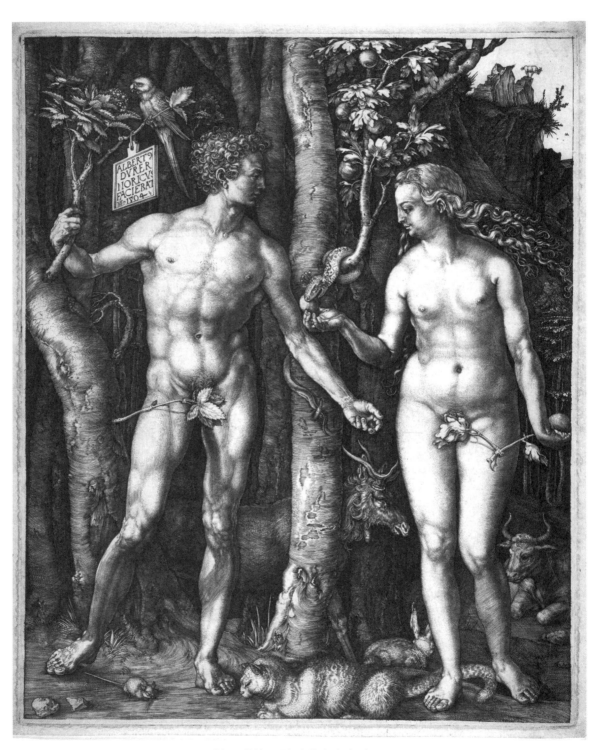

알브레히트 뒤러_「아담과 이브」

도판125

파리 루브르 박물관 제공

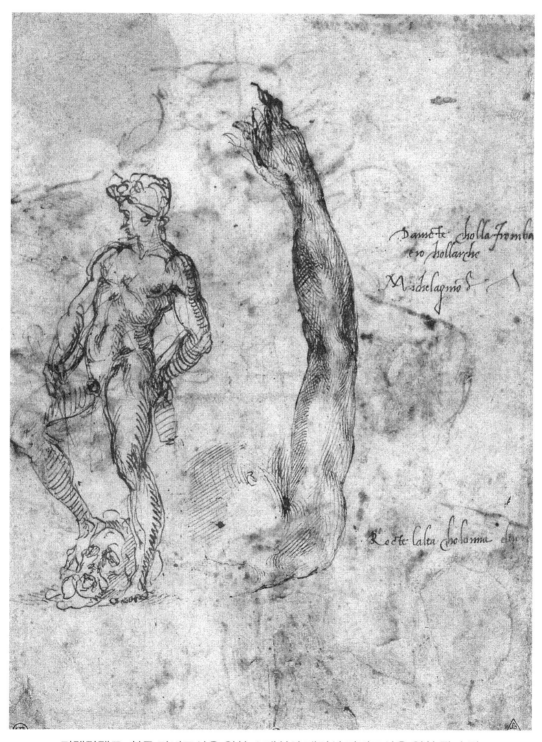

미켈란젤로_청동 다비드상을 위한 스케치와 대리석 다비드상을 위한 팔 습작

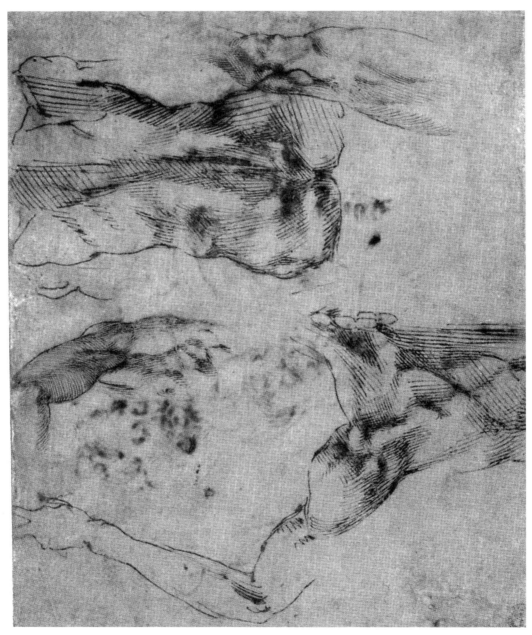

미켈란젤로_누드 습작

도판127

피렌체 카사 부오나로티 제공

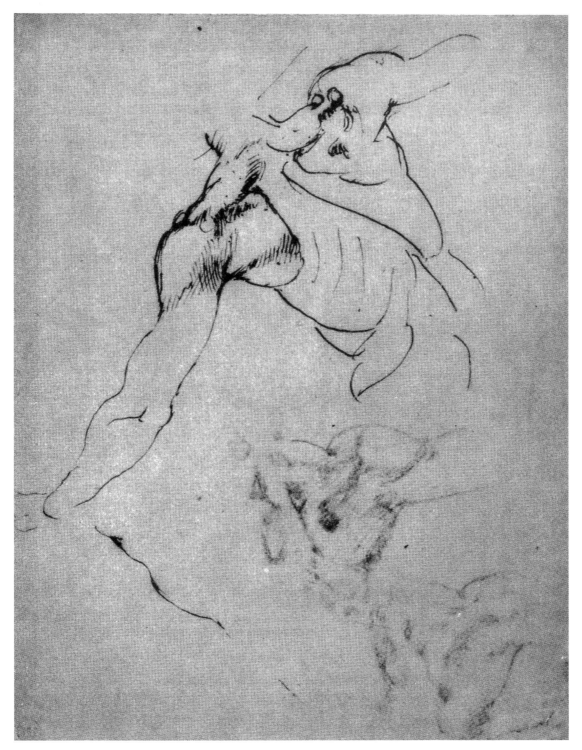

미켈란젤로_뒤에서 본 누드

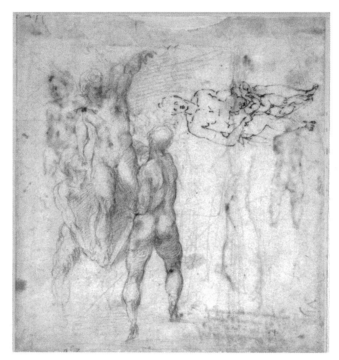

미켈란젤로_「브뤼헤의 마돈나」를 위한 스케치, 세 명의 남성 누드

도판129

런던 대영박물관 제공

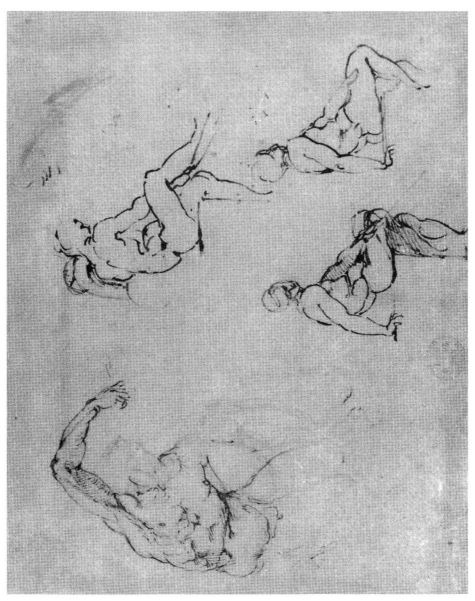

미켈란젤로_「시스티나 예배당 천장화」의 '이누디' 습작

메트로폴리탄 미술관 제공

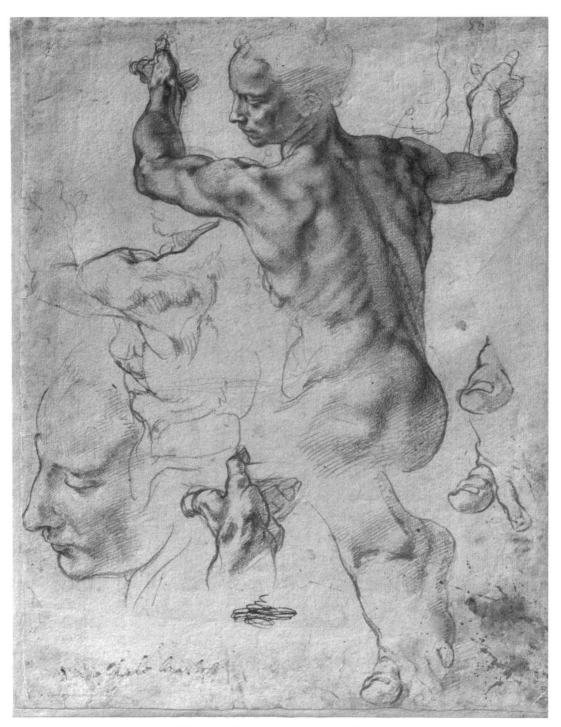

미켈란젤로_「리비아의 무녀」를 위한 습작

도판131

옥스퍼드대학교 애슈몰린 박물관 제공

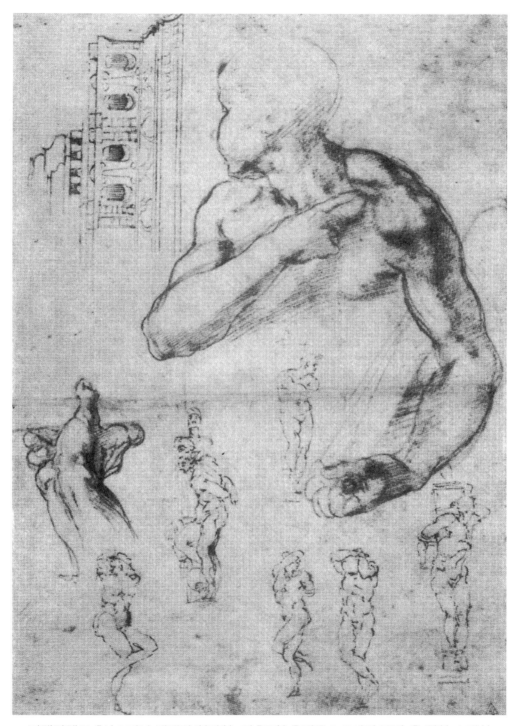

미켈란젤로_「시스티나 예배당 천장화」와 「교황 율리우스 2세의 무덤」을 위한 스케치

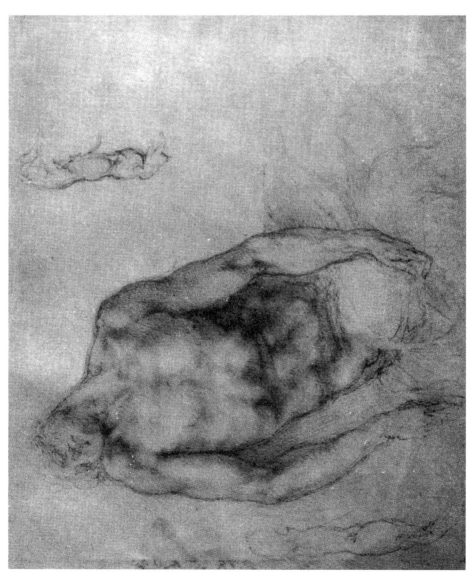

미켈란젤로_「피에타」를 위한 습작

도판133

피렌체 카사 부오나로티 제공

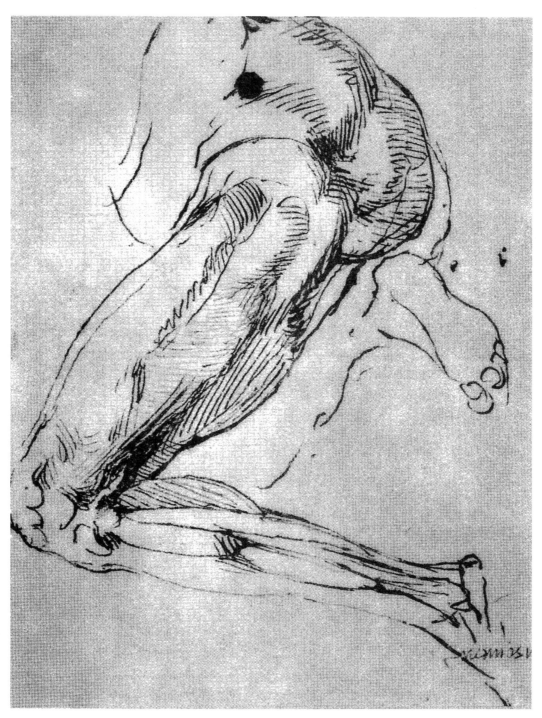

미켈란젤로_「메디치 예배당」의 누워있는 인물 동상을 위한 습작

피렌체 카사 부오나로티 제공

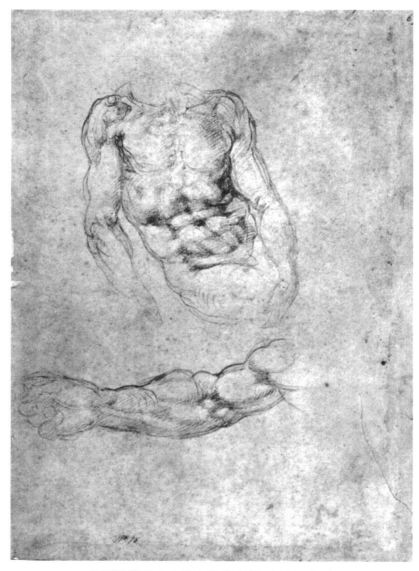

미켈란젤로_「피에타」를 위한 팔과 몸통 습작

도판135

피렌체 카사 부오나로티 제공

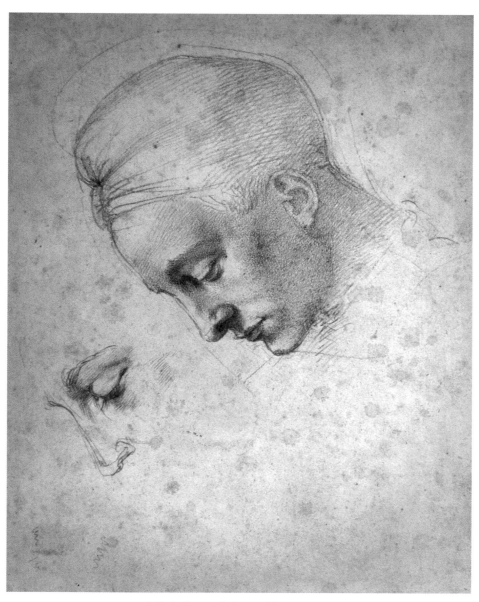

미켈란젤로_「레다」를 위한 머리 습작

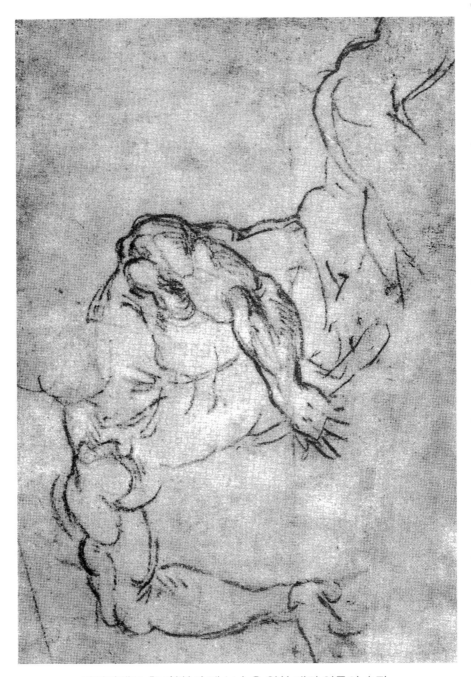

미켈란젤로_「부활하신 예수님」을 위한 배경 인물의 습작

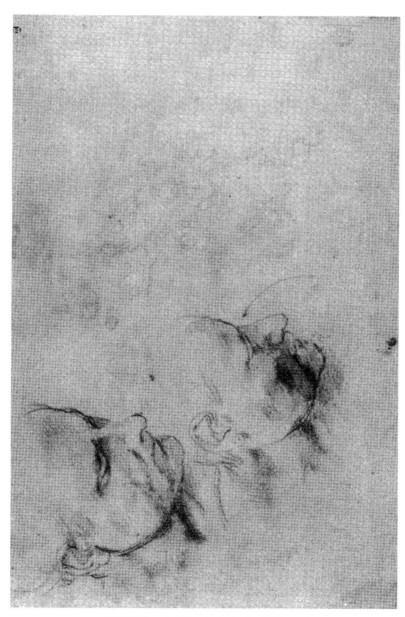

미켈란젤로_「최후의 심판」을 위한 습작

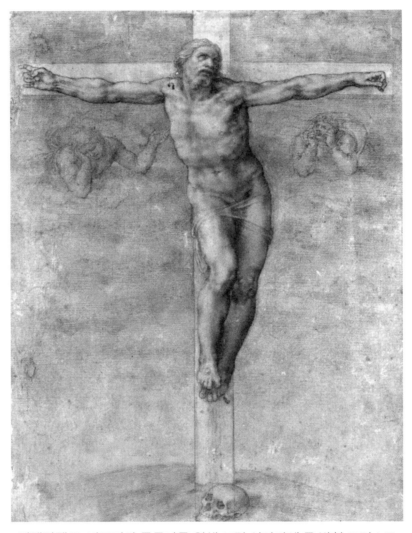

미켈란젤로_비토리아 콜론나를 위해 그린 십자가에 못 박힌 그리스도

도판139

메트로폴리탄 미술관 제공

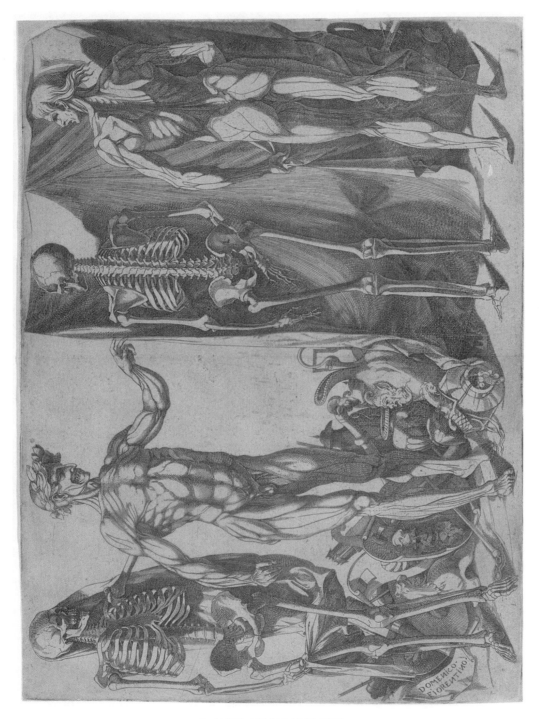

바비에리_해부학 책의 도판

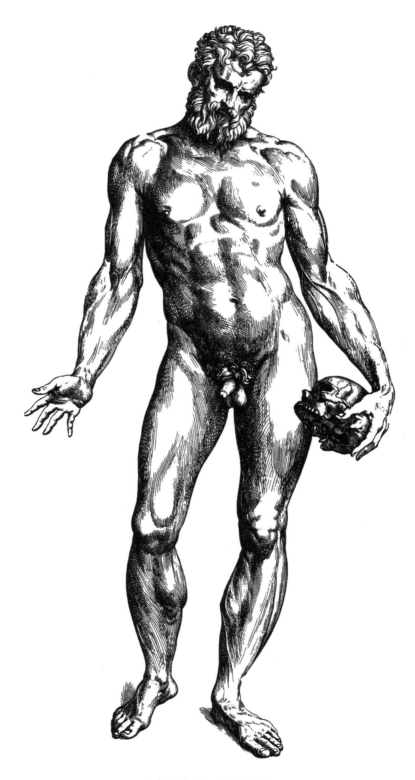

베살리우스_남성 누드

도판141

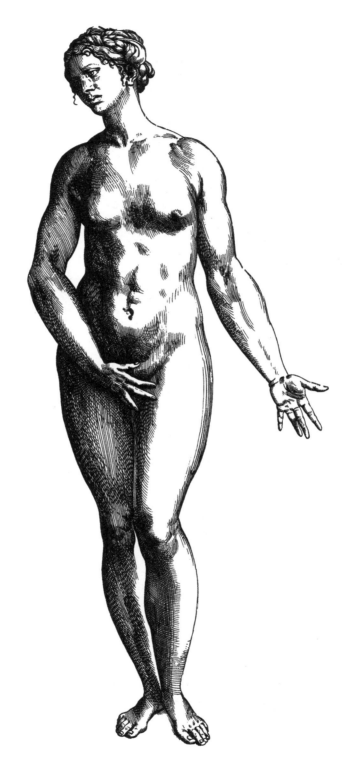

베살리우스_여성 누드

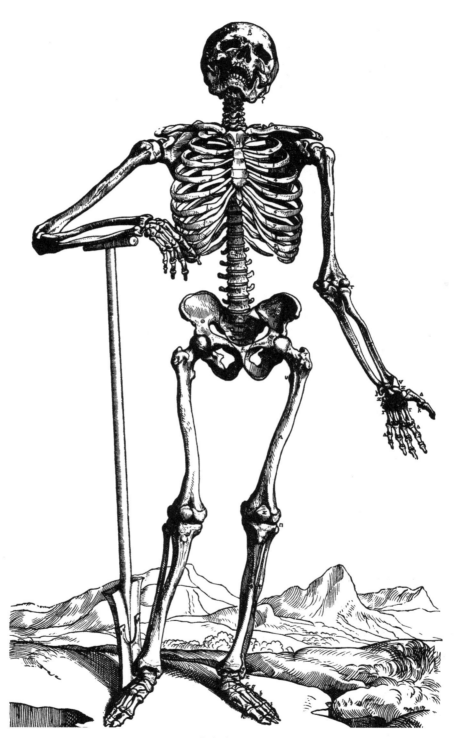

베살리우스_골격 1

베살리우스_골격 2

베살리우스_골격 3

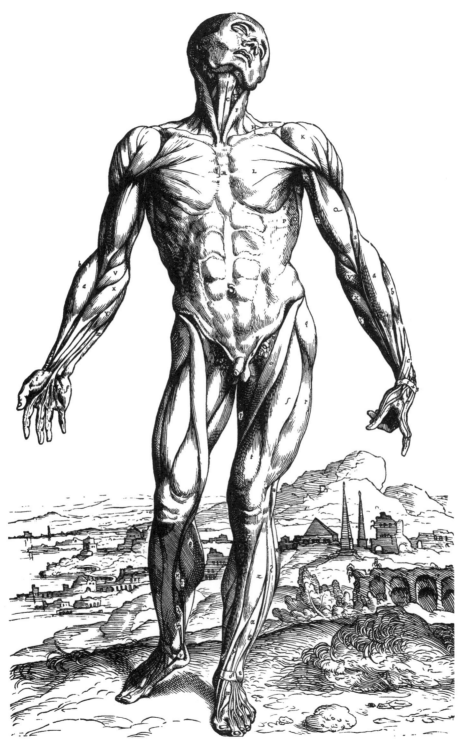

베살리우스_근육 1

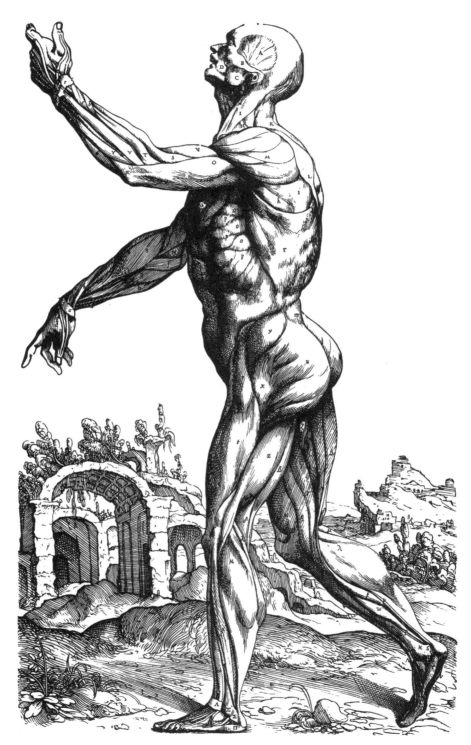

베살리우스_근육 2

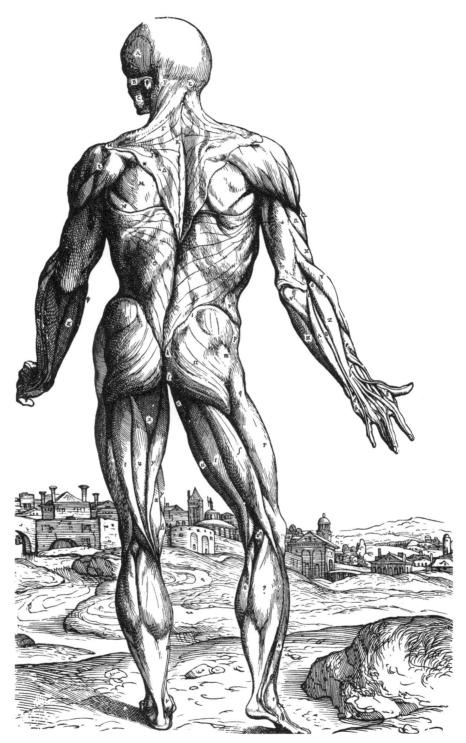

베살리우스_근육 3

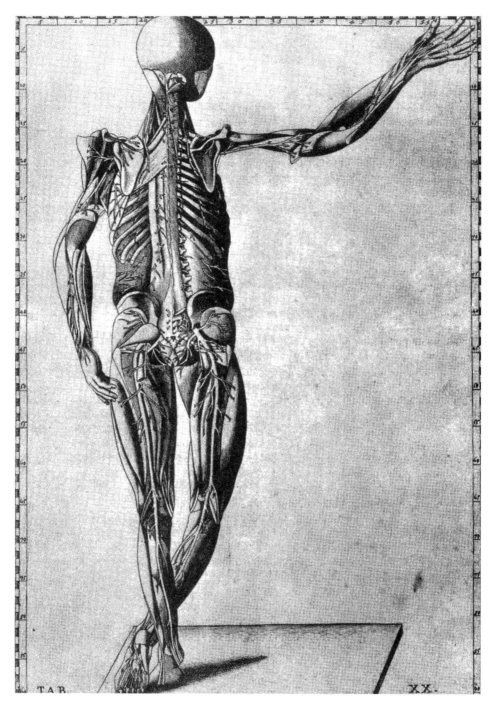

유스타키오_『해부도』의 삽화

도판149

메트로폴리탄 미술관 제공

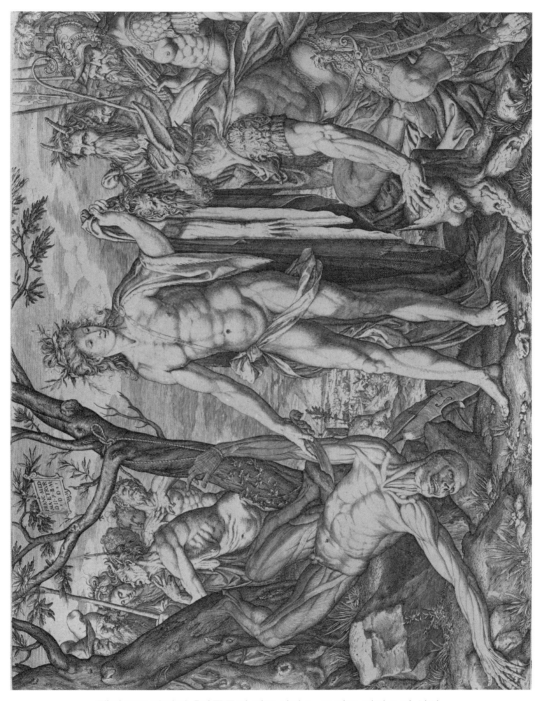

멜키오르 마이어_「아폴론과 마르시아스, 그리고 미다스의 심판」

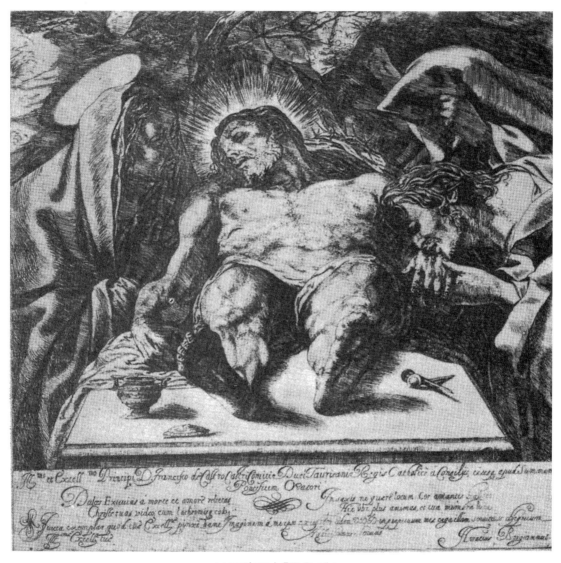

보르지오니_「죽은 예수」

도판151

메트로폴리탄 미술관 제공

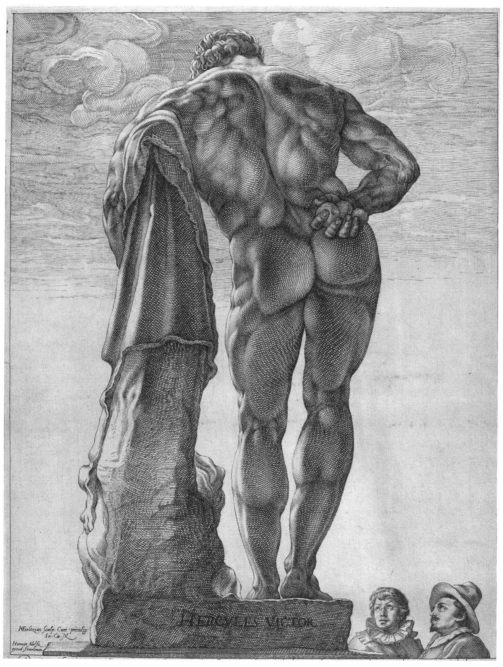

헨드리크 골트지우스_「파르네세 헤라클레스」

도판152

피렌체, 바르젤로 미술관 제공

카르디_해부학 인물

도판153

뉴욕 프릭 콜렉션 소장

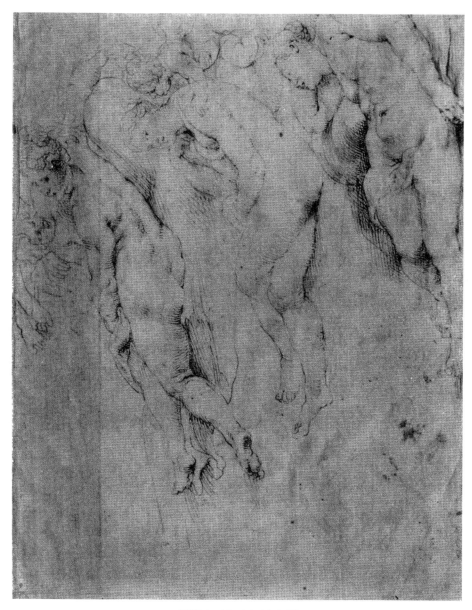

루벤스_비너스의 습작

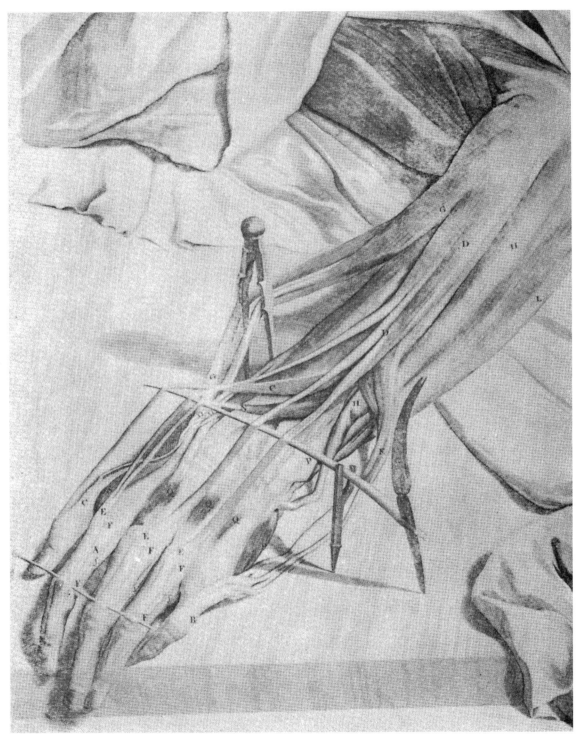

캠퍼_인간의 몸 해부학에서 손의 습작

도판155

메트로폴리탄 미술관 제공

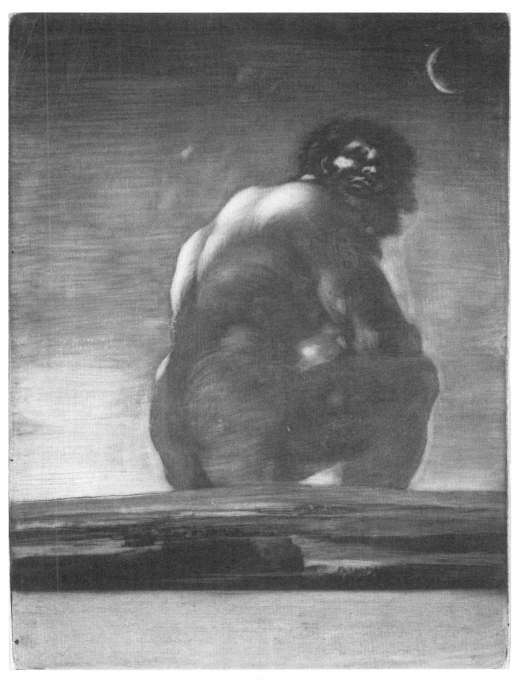

고야_「거인」

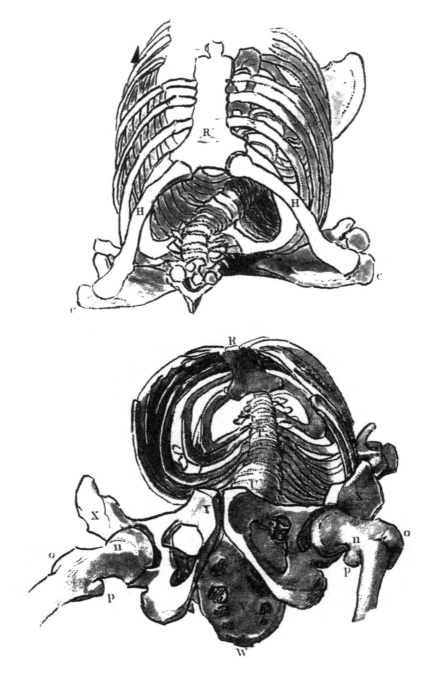

존 플랙스먼_가슴우리(흉곽)의 모습

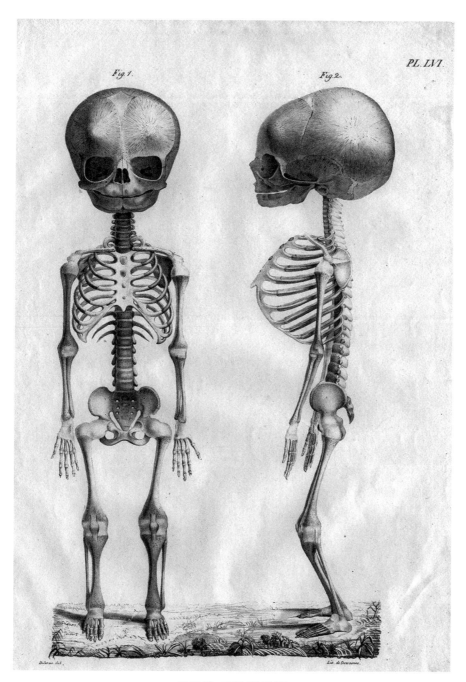

클로켓_아동의 골격

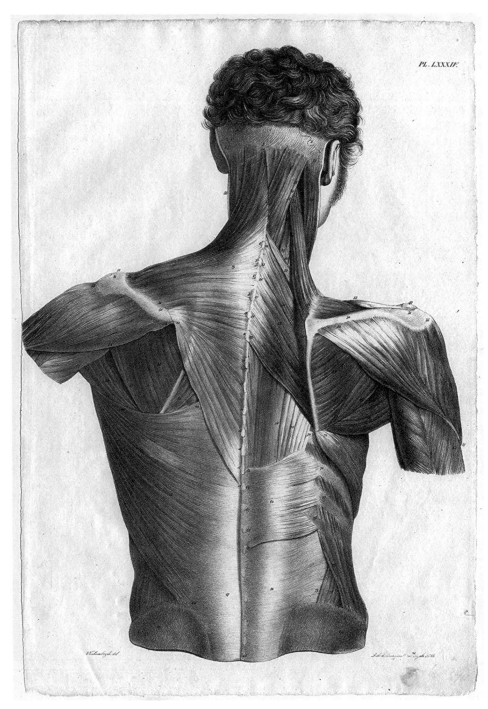

클로켓_몸통과 목 근육계의 뒤면

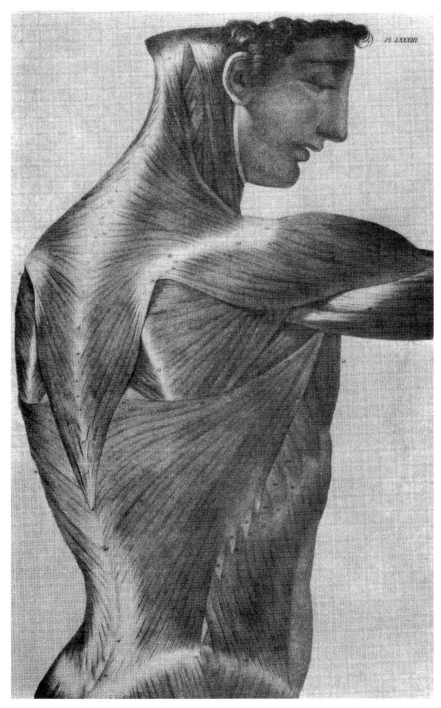

클로켓_몸통과 목 근육계의 가쪽 면

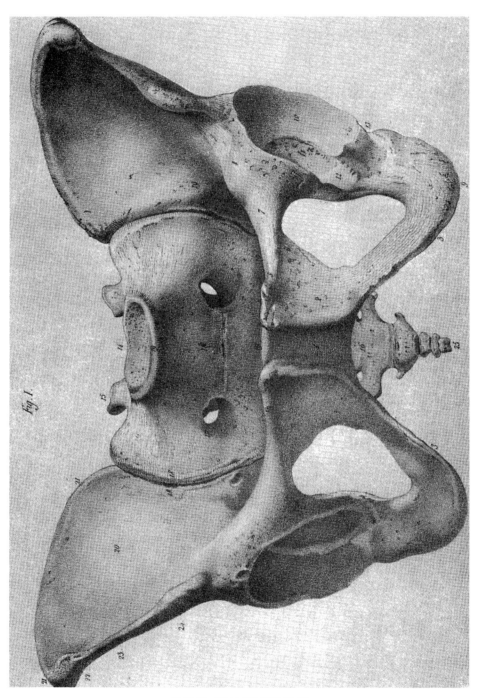

클로켓_여성 골반의 앞면

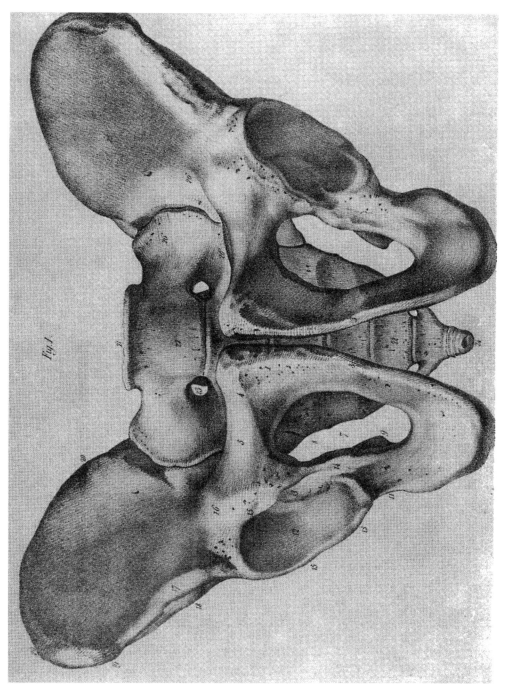

클로켓_여성 골반을 아래에서 본 앞면

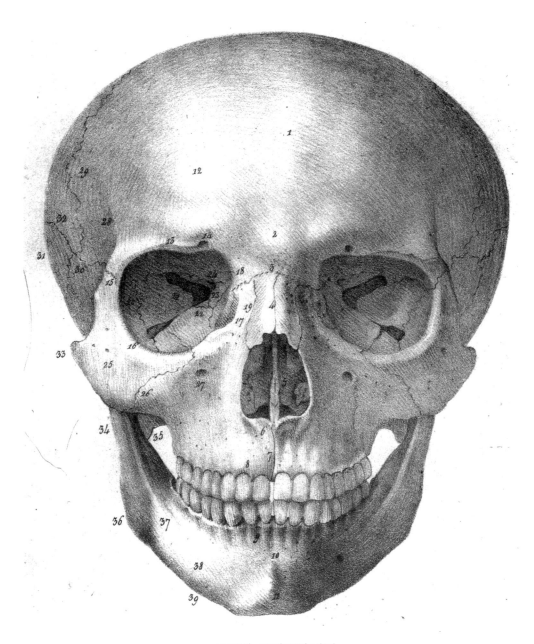

클로켓_두개골의 앞면

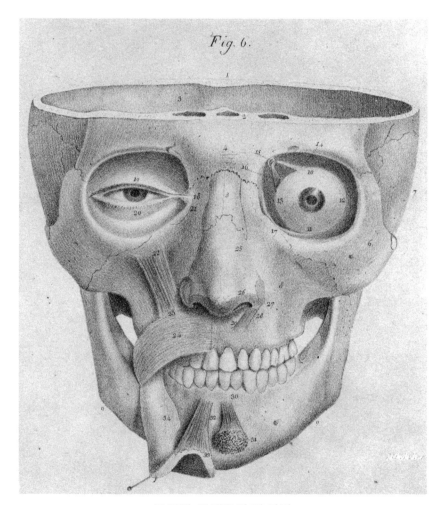

클로켓_두개골의 뼈 앞면

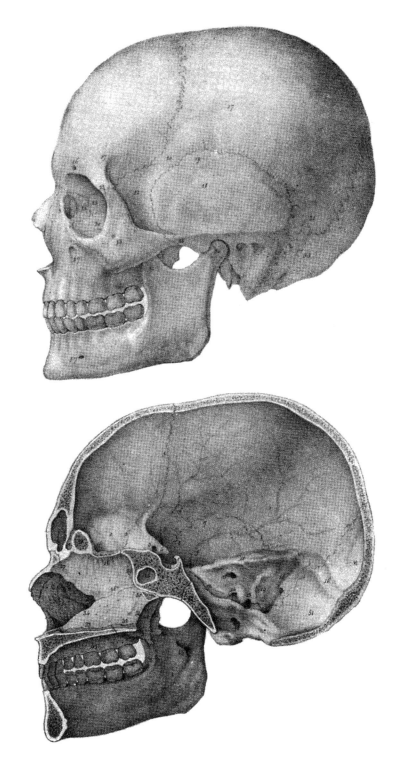

클로켓_두개골의 옆면과 시상단면

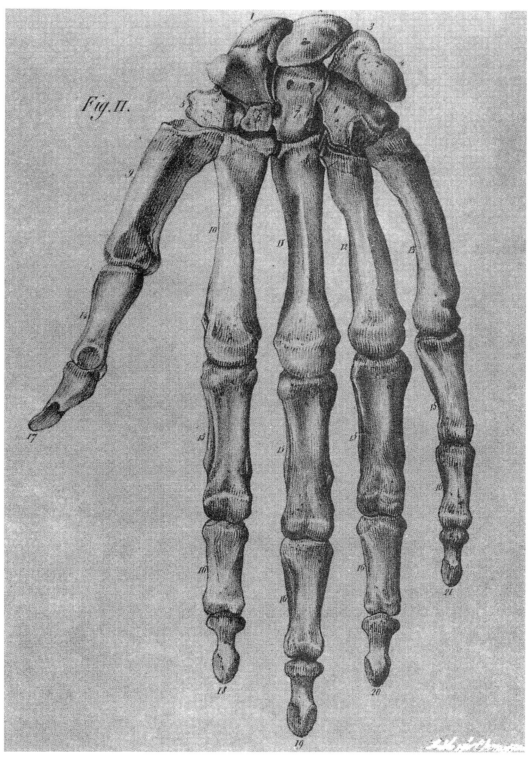

클로켓_손 뼈

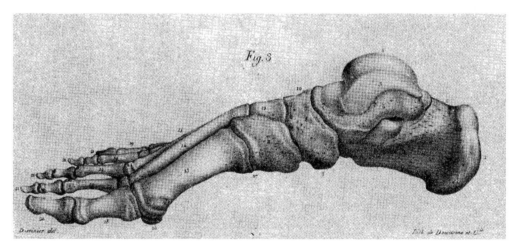

클로켓_발 뼈의 가쪽 면

도판167

메트로폴리탄 미술관 제공

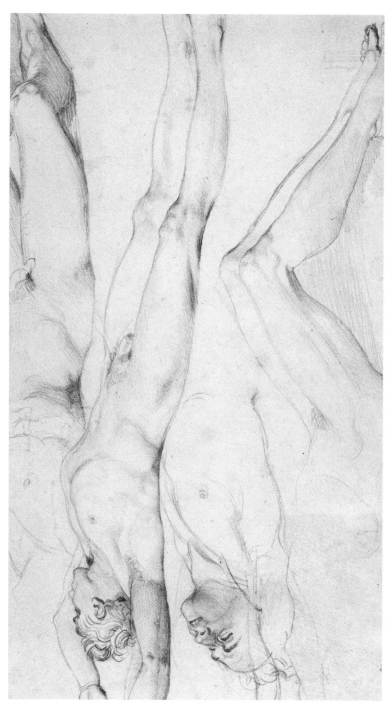

앵그르_아크론의 시체 습작

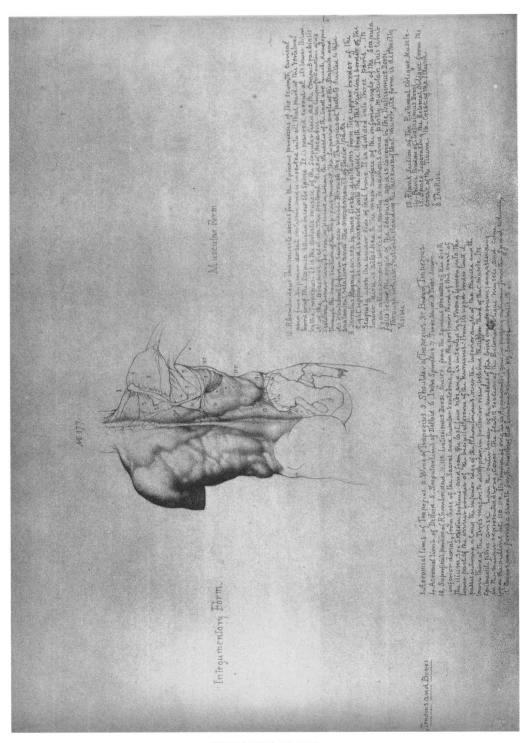

윌리엄 리머_등 근육

도판169

보스턴미술관 제공

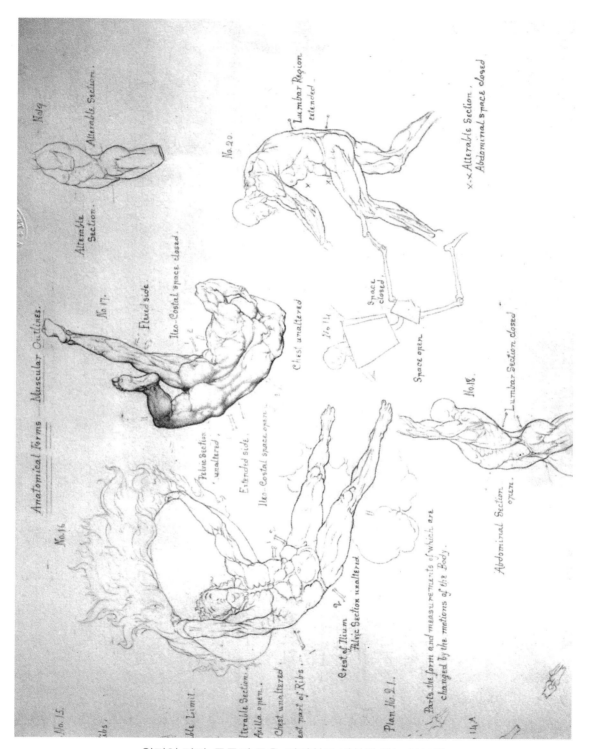

월리엄 리머_몸통의 근육, 단단하고 변하지 않는 부분들

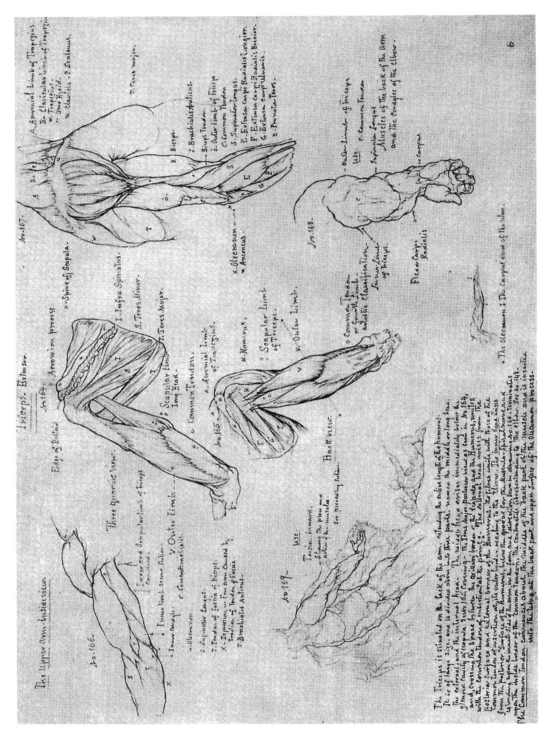

윌리엄 리머_위팔세갈래근과 팔의 근육들

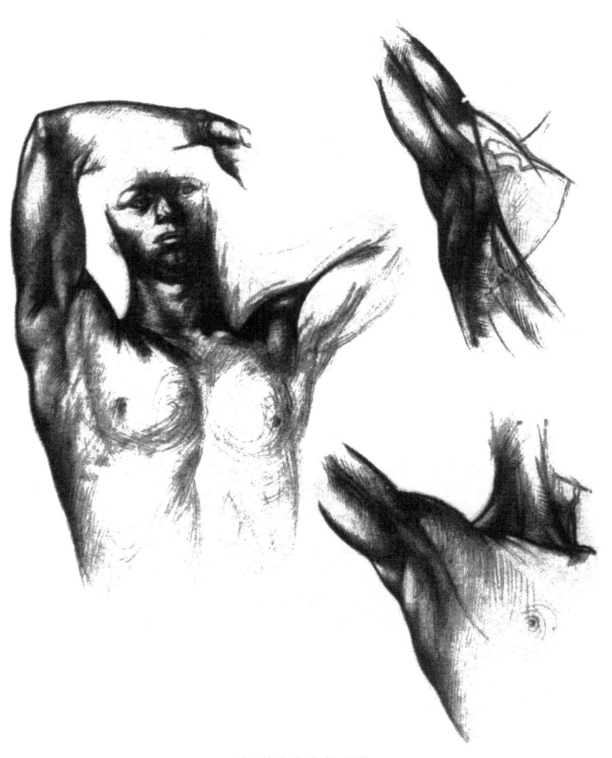

도판171

바르차이_움직이는 몸통

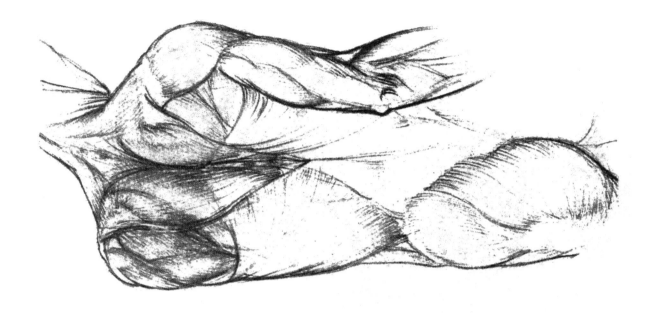

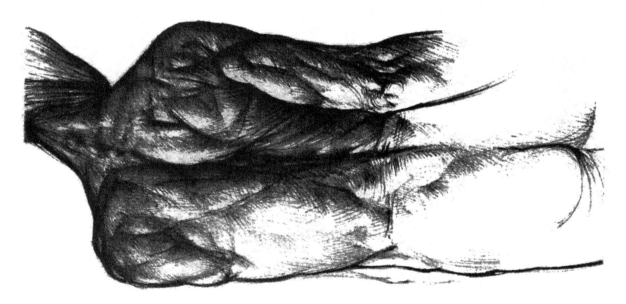

바르차이_움직이는 몸통

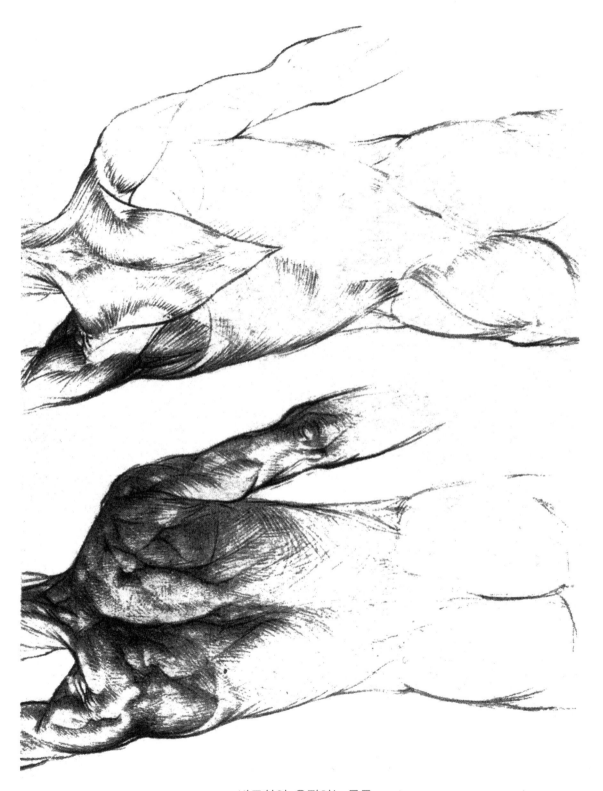

바르차이_움직이는 몸통

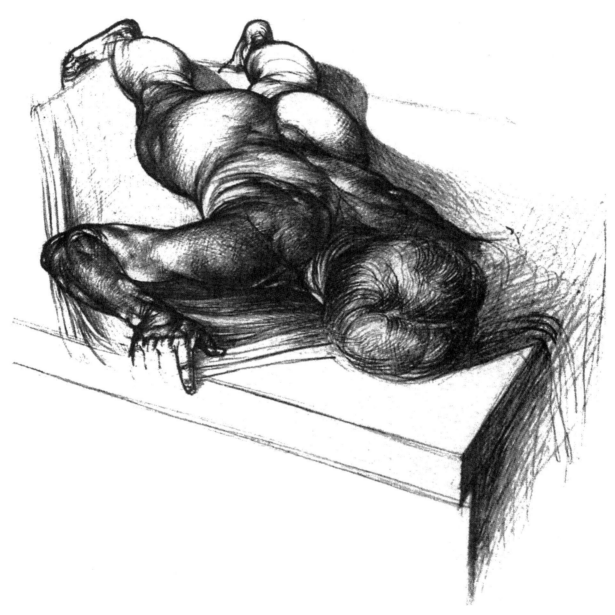

바르차이_단축된 몸

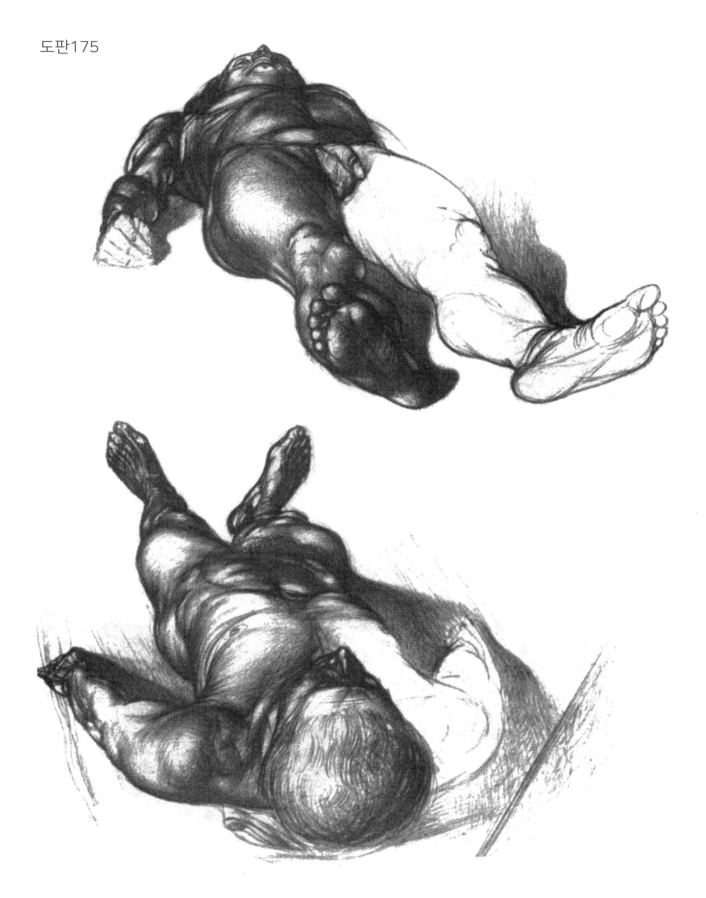

바르차이_단축된 몸

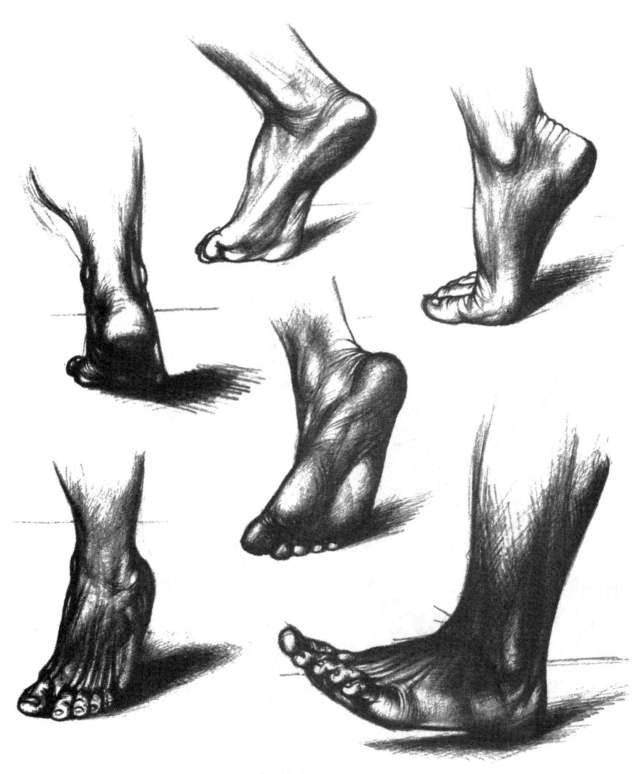

바르차이_움직이는 발

도판177

메트로폴리탄 미술관 제공

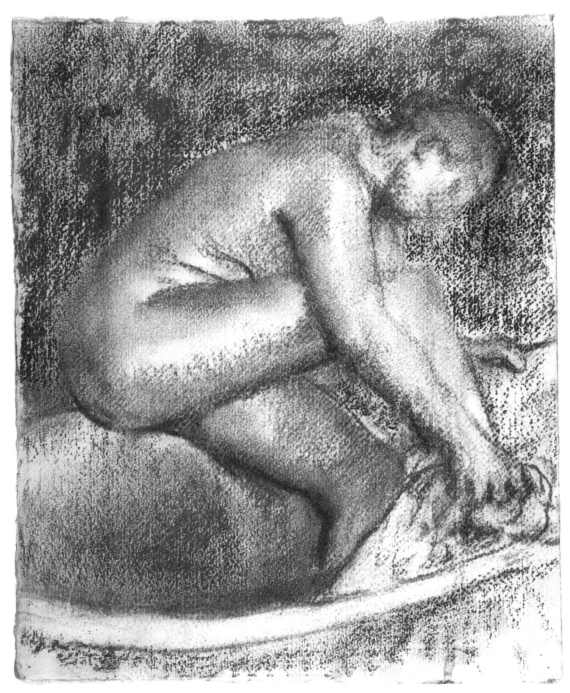

드가_「목욕」

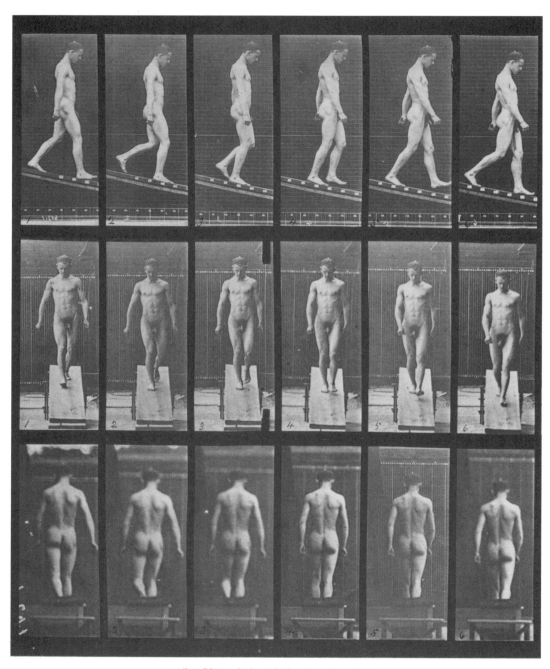

에드워드 마이브리지_걷는 운동선수

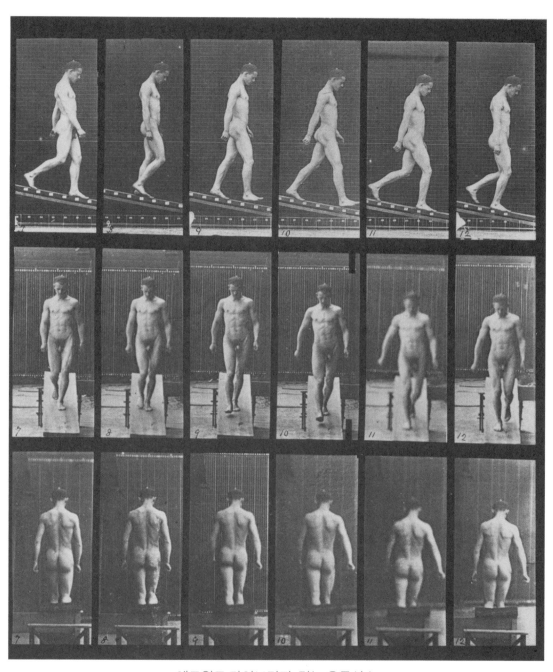

에드워드 마이브리지_걷는 운동선수

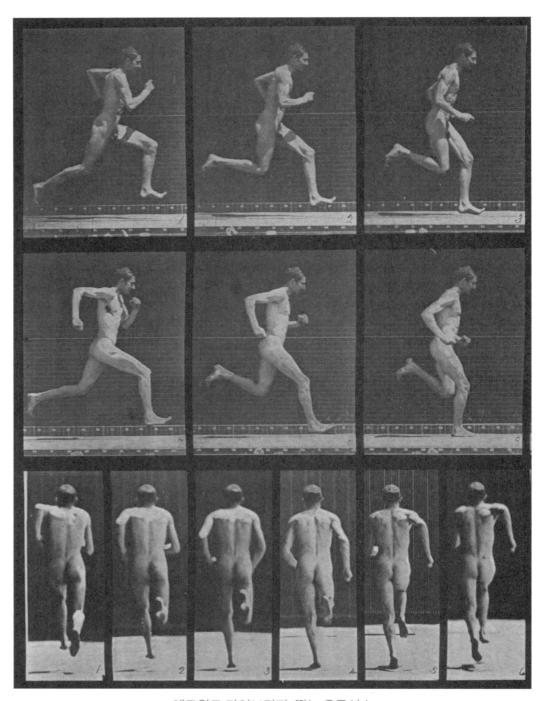

에드워드 마이브리지_뛰는 운동선수

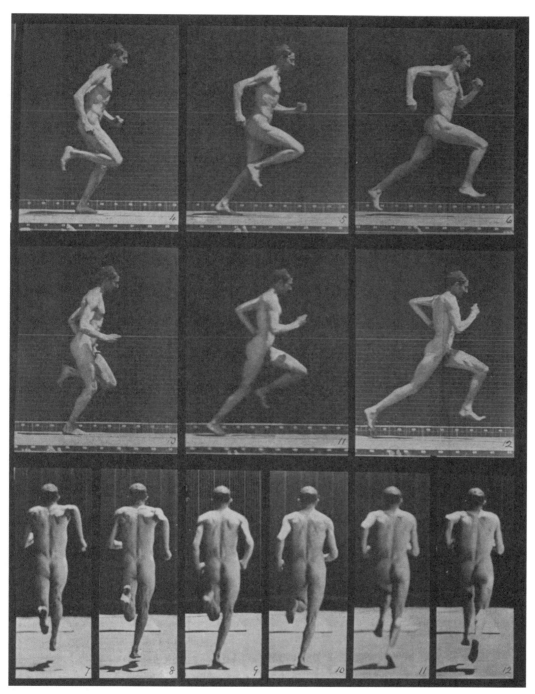

에드워드 마이브리지_뛰는 운동선수

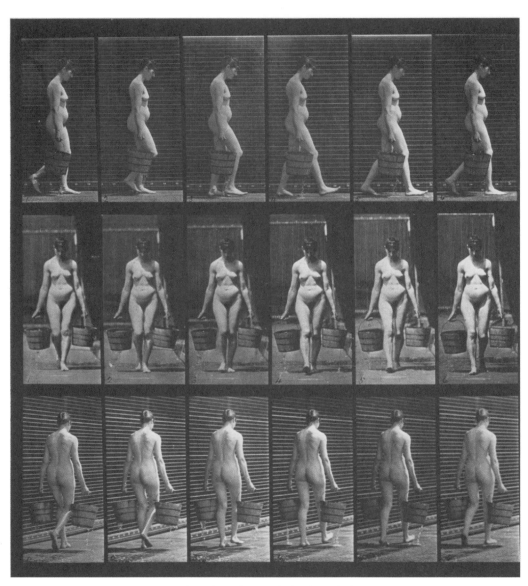

에드워드 마이브리지_걷는 여성

도판183

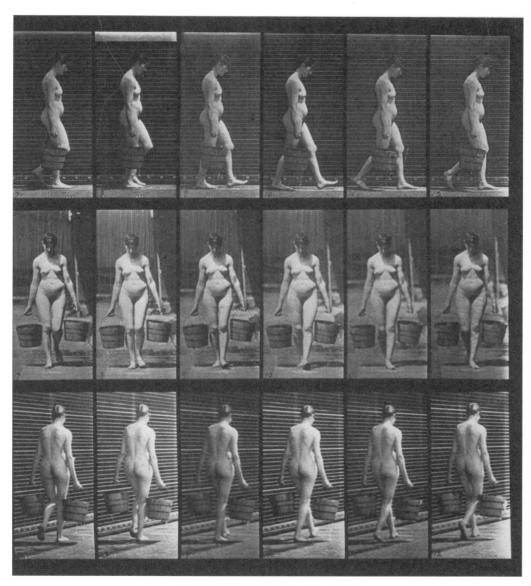

에드워드 마이브리지_걷는 여성

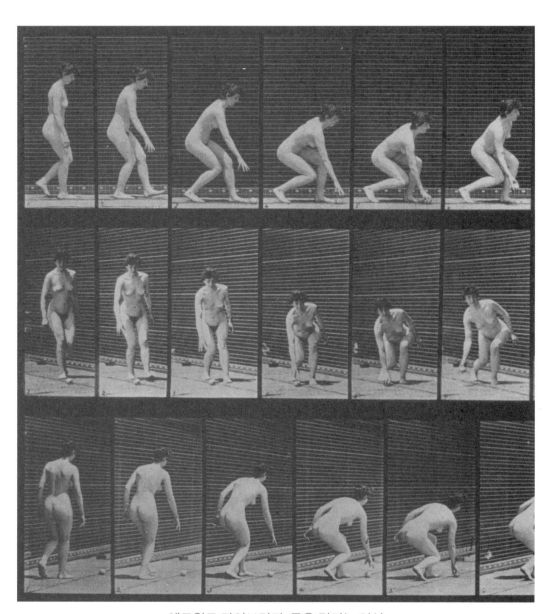

에드워드 마이브리지_공을 던지는 여성

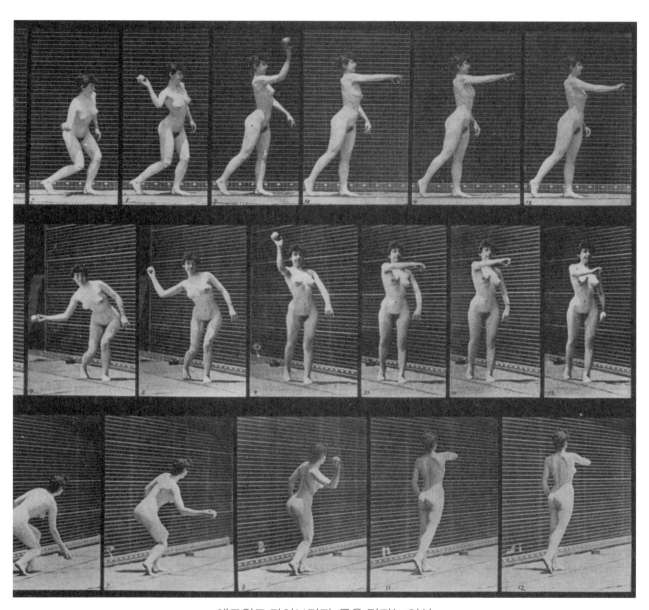

에드워드 마이브리지_공을 던지는 여성

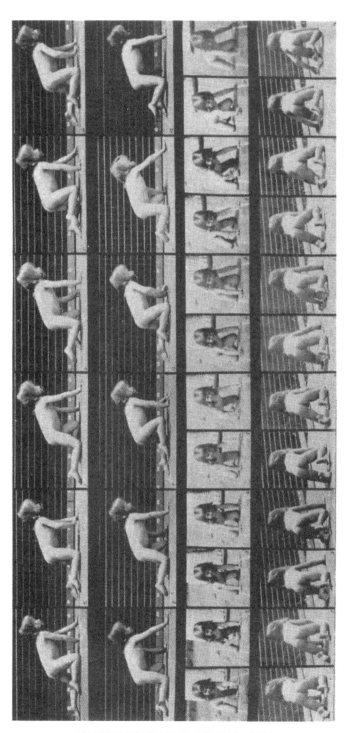

에드워드 마이브리지_기어가는 아이

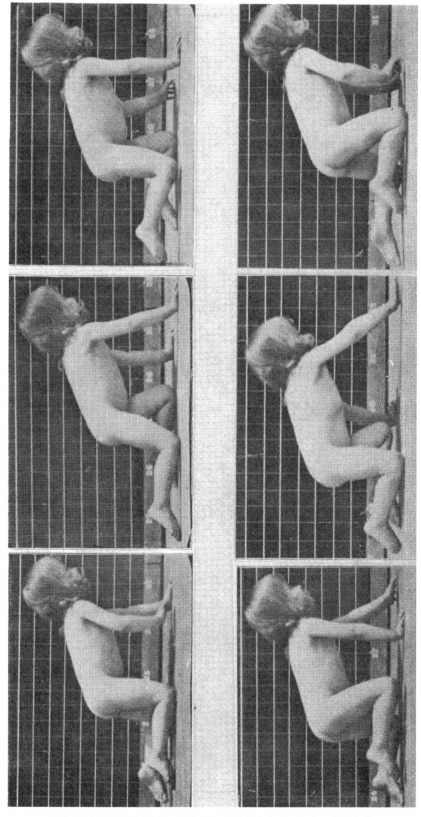

에드워드 마이브리지_기어가는 아이의 모습에서 고른 단계

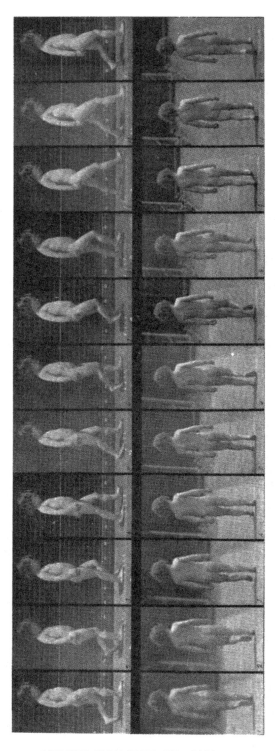

에드워드 마이브리지_걷는 아이

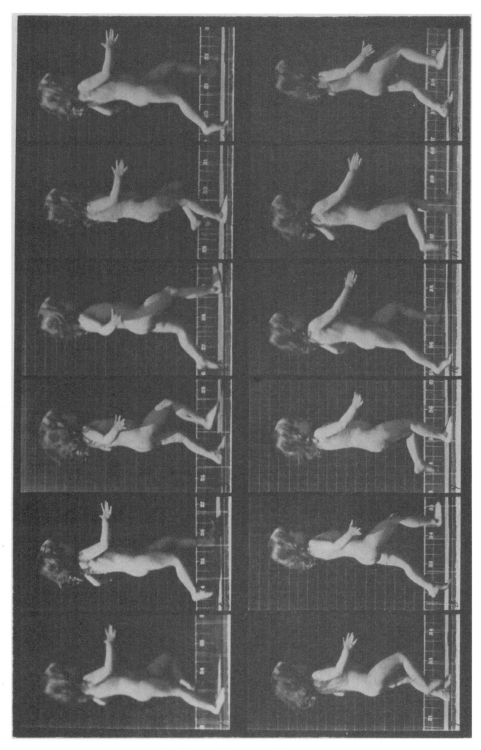

에드워드 마이브리지_뛰는 아이